21世纪高等职业教育数字艺术与设计规划教材

二维动画制作案例教程
（第2版）

○ 赵丰年 主编　　○ 武远明 副主编

人民邮电出版社

北京

图书在版编目（CIP）数据

二维动画制作案例教程 / 赵丰年主编. -- 2版. --
北京：人民邮电出版社，2010.11
21世纪高等职业教育数字艺术与设计规划教材
ISBN 978-7-115-23893-1

Ⅰ. ①二… Ⅱ. ①赵… Ⅲ. ①二维—动画—图形软件
—高等学校：技术学校—教材 Ⅳ. ①TP391.41

中国版本图书馆CIP数据核字(2010)第194216号

内 容 提 要

本书从动画的基本原理说起，逐步过渡到如何使用 Flash 软件制作动画，既介绍了逐帧动画、补间形状动画、传统补间动画 3 种基本动画，也介绍了如何用动作脚本制作交互式动画。全书共分为 9 章，内容包括 Flash 动画基础、导入动画素材、在 Flash 中绘图、处理图形对象、制作逐帧动画、制作补间形状动画、制作传统补间动画、制作交互式动画、实用 Flash 动画等。

本书适合各类院校和培训班教授"Flash 动画制作"、"二维动画制作"、"计算机动画技术（二维动画部分）"等课程时使用。对于 Flash 初学者和中级用户，本书由浅入深、条理分明的讲解和大量的实例与练习也使其成为一本不可多得的自学参考书。

21世纪高等职业教育数字艺术与设计规划教材
二维动画制作案例教程（第 2 版）

◆ 主　　编　赵丰年
　　副 主 编　武远明
　　责任编辑　刘　琦

◆ 人民邮电出版社出版发行　　北京市崇文区夕照寺街 14 号
　　邮编　100061　电子函件　315@ptpress.com.cn
　　网址　http://www.ptpress.com.cn
　　大厂聚鑫印刷有限责任公司印刷

◆ 开本：787×1092　1/16
　　印张：15　　　　　　　　　　　　2010 年 11 月第 2 版
　　字数：354 千字　　　　　　　　　2010 年 11 月河北第 1 次印刷

ISBN 978-7-115-23893-1
定价：28.00 元
读者服务热线：(010)67170985　印装质量热线：(010)67129223
反盗版热线：(010)67171154
广告经营许可证：京崇工商广字第 0021 号

前 言

计算机动画是计算机应用中非常热门的一个领域，它已经渗透到包括教育、工业设计、广告、网站开发、娱乐等多个行业。掌握计算机动画技术不但是设计类院校的基本要求，也成为很多计算机从业人员的基本职业技能要求。与计算机动画相关的各种职业也应运而生，如游戏设计、二维动画设计、三维特效设计等。

本书从实用的角度出发，不但包括对二维动画软件 Flash 的详尽介绍，而且力图传达"设计"的思想，使读者能够较快地完成从"初学者"到"设计者"的角色转变，从而达到学以致用的目的。

本书具有以下特点。

◇ 完全按照教材体例编写，适合教学使用。

◇ 所有内容均通过实例讲解，既有示范性实例，也有实际设计中可能用到的综合性实例，有助于读者理解重点概念和原理，并能将它们直接应用于实际工作。

◇ 每章后均附有练习题，读者可使用它们进行自测，也可以作为上机操作的参考。

◇ 第 1 章中对动画原则的阐述是本书独创的内容，在涉及具体技术之前深入理解基本的原则有助于读者建立起"设计"的概念，而不仅仅把动画制作作为一种纯粹的技术。

◇ 第 9 章 "实用 Flash 动画"综合应用各章所学，起到了巩固提高 Flash 动画制作技能的作用。

需要提醒读者注意的是，计算机动画技术是典型的应用技术，需要通过大量的实践来掌握。建议读者在使用本书时能够边阅读边操作，这样才能提高学习的效率。另外，建议读者多接触设计实例（如网上的 Flash 广告、Flash MTV、二维动画片中的角色设计等），从而能够真正把动画做"活"做好。

本书由赵丰年、武远明编写，参加相关工作的还有赵承志、赵念东、范纯、范洁、吕宜宏、孙志勇、白锋、石艳等。

本书配套网站的网址为：http://www.zhaofengnian.com。其中包括书中实例的源代码、练习题素材和解答、附加实例、附加练习题、教学用 PPT 文件、模拟试题等资料。

欢迎读者使用以下电子邮件地址与作者联系：

zhaofengnian@263.net 或 zhaofn@bit.edu.cn

赵丰年

2010 年 9 月

目录

第1章
Flash 动画基础

Flash 是一种主流的二维动画制作软件，能够制作文件尺寸较小、效果生动、适合网络传播的二维动画。本章主要介绍制作 Flash 动画的基础知识，要点如下。

◈ 动画概述

◈ Flash 简介

◈ Flash 动画制作流程

学习完本章之后，读者将建立起 Flash 动画的概念，熟悉 Flash 的工作界面和功能，同时理解 Flash 动画的创作流程。

1.1　什么是动画

1.1.1　动画的定义

1. 传统动画

什么是动画？所谓动画，就是指通过以每秒若干帧的速度顺序播放静止图像帧以产生运动错觉的艺术。在近百年的动画发展史中，不少个人和组织提出了很多种说法，为我们进一步理解动画的定义提供了帮助。

首度被广泛认可的动画定义是由动画大师和电影制作人诺曼·麦克拉伦（Norman McLaren）所提出的。他在 19 世纪 50 年代时宣称："动画这门艺术指的并不是会动的画，而是被描绘出来的动作的艺术。每帧画面彼此之间作用所产生的效果，比起每帧画面本身的效果要更为重要，因此动画是针对暗藏于画面之间的空隙加以操控的艺术。"

动画界著名学者莫林·佛尼斯（Maureen Furniss）在 1998 年的著作《动感的艺术：动画美学》（Art in Motion：animation aesthetics）中说："有个针对动画思考的办法就是和真人实景演出（live-action）的手法做比较。运用无生命的物体以及逐帧（frame-by-frame）拍摄技巧所制作出来的，就是'动画'；反之，利用看起来有生命的物体结合连续拍摄技巧所制作出来的，就是'真人实景电影'"。

全球最具影响力的动画组织——国际动画电影协会（International Animated Film Association，ASIFA），在其章程中说明：动画艺术是指除了使用真人实景拍摄方法以外，借由各种技术的操控来创造动态图像的艺术。

不论是哪种说法，其本质都是一样的，动画是使用逐帧拍摄技术，用足够的速度按顺序放映，从而获得流畅动态效果的艺术，而不论使用的是哪种媒介。因此，不论是复杂的三维动画片，还是简单的 Flash 广告，都可以认为是动画。

2.　计算机动画

计算机动画的原理与传统动画基本相同，也是采用连续播放静止图像的方法产生景物运动的效果。不过，计算机动画是在传统动画的基础上把计算机技术用于动画的处理和应用，从而可以达到传统动画所达不到的效果。在真人电影中的动画视觉特效以及借助计算机制作的三维动画片中我们可以很清楚地看到这一点。

从制作角度看，计算机动画可以比较简单，例如大多数使用 Flash 制作的小动画（如网站上的广告），一般只需要简单的操作和少量的编程即可完成；它们也可能十分复杂，需要大量的设计、建模、渲染、编程等工作，例如电影中的动画特效（如《侏罗纪公园》中的恐龙）。

不管怎么说，需要特别强调的一点是，计算机动画也是动画，它不仅仅是一门技术，更是一门艺术。要创作出优秀的计算机动画作品，不但需要熟练掌握软件的使用，更需要一定的艺术眼光和艺术实践能力。可以说，计算机动画是技术与艺术的完美结合，两者缺一不可。如果不懂技术，就无法发挥计算机软件的强大功能，即使是天才的画家，也只能用传统的方式低效率地工作，且难以获得最佳的动画表现；而另一方面，即使拥有最好的计算机技巧，也无法弥补绘画技能的不足，单单关注动画的技术层面的设计者，最后只能"制作"动画，而无法真正"创作"动画。

1.1.2　计算机动画的应用

随着计算机技术的发展，计算机动画的应用领域越来越广泛，甚至渗透到了很多之前根本无法想象的领域（如考古学）。目前，计算机动画的主要应用领域包括广告、辅助设计、网站开发、教育、电影、数据呈现、仿真（模拟）、娱乐、多媒体等。

1.　广告

广告是动画最基本的应用之一，不论是电视广告还是 Internet 广告。在电视广告中，经常采用动画与真人视频相结合的技术，以获得特殊的视觉效果。而 Flash 广告已经成为最主要的 Internet 广告形式，在国内外的网站中比比皆是。

2.　辅助设计

计算机辅助设计（CAD）向来是工业界的一种重要工具。比如说，在汽车制造业，CAD可用于汽车的建模。在结合了计算机动画技术之后，现在可以制作出完全由三维渲染的汽车

模型动画。通过使用这种模型，汽车制造商可以测试汽车的各个运动部件，以确保它们不会互相干扰，这就很大程度上保证了设计的无缺陷性。

3. 网站开发

由于 Flash 动画的快速下载特性和交互性，它被广泛地应用于网站制作。随着网络带宽的不断增长，以 Flash 技术为主流的网站将成为一种重要趋势。目前世界上很多大公司的网站都是使用 Flash 制作的（有的是完全的 Flash 网站，即所有网页都是由 Flash 制作，有的则是以 Flash 网页作为首页），如 www.nike.com（耐克公司）、www.coca-cola.com（可口可乐公司）、www.disney.com（迪士尼公司）等。

4. 教育

"寓教于乐"一直是教育工作者的一个目标。计算机动画能够轻松地将有趣的视觉效果和声音效果嵌入教学材料，因此在教育领域应用很广泛。比如说，PowerPoint 教学演示中就经常使用各种动画效果以增强其表现力。目前 Internet 上有大量使用 Flash 或者其他软件制作的教学演示，从而为真正实现交互式的远程教育提供了可能。

5. 电影

计算机动画在电影特效制作方面，已经成为一种常规且流行的手段。著名的例子就是《魔戒》（the Lord of the Rings）三部曲中的角色咕鲁（Gollum），该角色是结合使用了动作抓取技术（Motion Capture，是指利用外部装置将各种即时原始资料所提供的运动数据记录下来的过程）和 CGI（Computer Generated Imagery）技术。当然，基于计算机动画（甚至完全由计算机动画）制作的动画片更是代表了动画的发展趋势，从《狮子王》到《玩具总动员》，再到《超人总动员》，动画的制作效果越来越逼真，过程越来越复杂，对传统动画片的制作提出了颠覆性的挑战。

6. 数据呈现

所谓数据呈现是指通过计算机动画将原本难以查看的数据以可视化的方式展示出来的过程，从而有助于对数据的分析和理解。例如，对于一个医生来说，如果想进入一个活着的人体内进行检查是很难的。不过，人体内的每个器官都能用计算机建模，这样，医生就能通过仔细查看这些模型来熟悉要做手术的区域，从而增大手术成功的可能性。

7. 模拟（仿真）

对于很多物体、地点和事件来说，人们很难亲身经历，原因有很多方面，比如要么是因为事件发生得太快，要么是因为物体太小，要么是因为太遥远。虽然人们无法直接看到这些东西，有关它们的数据却可以通过感知设备获得，并根据这些数据制作出数据模型和模拟器。在模拟器中使用计算机动画已经证明是十分有效的。如果搜集到了足够多的数据并且数据被正确处理，那么计算机动画模型会比真实的物理模型包含更多有用的信息。使用计算机动画来模拟事件的另外一个原因是可以比较容易地修改参数来查看修改后的效果。例如，在化学领域计算机动画是非常有用的一种工具。化学中的很多物体都太小，如分子和原子，因此很难观察和操纵。但是通过使用计算机动画，化学家可以根据已有的数据创建出分子的真实模

型，从而能从不同角度查看分子之间如何相互作用。

8. 娱乐

实际上，几乎所有的计算机游戏都使用了计算机图形和动画技术，不论是"俄罗斯方块"还是"Doom"，或者是"魔兽争霸"，当然还有其他各种网络游戏（如"石器时代"、"传奇"、"天堂"等）。不同的是，效果越逼真、情节越复杂的游戏，所需要的动画技术也越复杂（包括大量的三维建模、渲染等工作）。

1.1.3　传统动画的原则

动画制作的 12 条原则最初是由迪士尼公司公布于 19 世纪 30 年代。迪士尼发现当时的动画制作不符合需要，于是为自己的动画师创办绘画教室，专门研究动态模型和真人实景影片。于是，动作分析被运用到动画制作，动画家们找到了表现精致复杂动作的方法。这些方法成为传统动画的基本原则。这些原则要求动画制作者不但要有制作动画的技术能力，更需要具备敏锐的观察力和感受力，能够对时间安排、动作表现等细微之处有所体会，从而制作出更生动、自然、逼真的动画。

这 12 条基本动画原则是：掌握时序、慢入和慢出、弧形动作、预期性、使用夸张、挤压和伸展、辅助动作、完成动作与重叠动作、逐帧动画和关键帧动画、布局、吸引力以及个性。这些原则既适用于传统动画形式，也适用于计算机动画。注意单纯记忆这些原则是没有用的，动画制作者应该真正理解并在动画制作中恰当地运用它们。

1. 掌握时序

很显然，时间的调配和选择是影响动画效果的最关键因素之一。对象（物体或人物）运动的速度使人能够感觉出这个对象是什么以及对象为什么运动。比如说，眨眼这个动作可快可慢，快速眨眼可能表示角色比较警觉和清醒，而慢速眨眼则可能表示角色比较疲倦和无聊。又例如，同样是从左向右摆头这个动作，仅速度快慢这一个因素就决定了观众如何理解这个动作。如果摆头的动作很慢，那么角色可能正在伸展脖子（伏案做了 2 个小时作业后的动作）；快一点的摆头动作可能表示角色在说"不行"；而很快的摆头动作则可能表示角色被棍击之后的反应。

精确理解时序对于制作好的动画有很大意义。对每个动作适当的时序安排能使动画更加逼真。

2. 慢入和慢出

慢入和慢出是指动作的加速和减速。有速率变化的动作更加符合自然规律，因此应用于绝大多数动作。比如说，即使是摆头这个简单动作，在现实生活中也不是完全匀速的，总是有一定的加速或者减速。

又例如，一个橡胶球弹起和落下的动作包含了典型的慢入和慢出——弹起时由于重力的原因它会逐渐减速，而落下时又会因为重力而逐渐加速，如图 1.1 所示（使用"洋葱皮"方式展示，也就是展示出不同时间点上的内容，因此"球"越密集的地方表示速度越慢。另外，图中还展示了"弧形动作"和"挤压和伸展"原则）。在制作动画时如果不考虑慢入和慢出，

那么动作就会僵化，使人感觉过于机械（如果想制作旧时代机器人的运动效果，那么只要让其身体各部位的运动都匀速即可）。

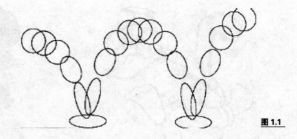

图 1.1

3. 弧形动作

在现实世界中，几乎所有运动都是沿着一条略带圆弧的轨道进行移动的，尤其是生物运动。因此，在制作动画时，角色的运动轨迹不应是直线，而应该是比较自然的曲线。只有在极其罕见的情况下，角色或者角色的一部分会完全沿着直线运动。仍然以摆头动作为例，如果摆头动作完全是水平的，那就会给人以机械的感觉，而如果摆头时沿着一定的曲线（取决于角色向哪个方向看），那么就感觉更真实可信。同样，角色的肢体动作通常也是弧形运动而不是直线运动，例如手臂的移动。甚至于角色在行走时，其重心也是沿着一定曲线运动的，如图 1.2 所示。而对于橡胶球的弹起和落下动作，弧形动作也会使人感觉更流畅和真实，参见图 1.1。

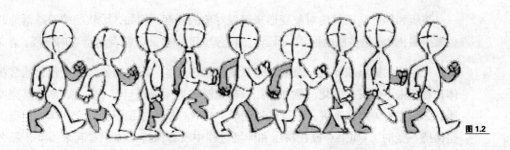

图 1.2

4. 预期性

动画中的动作通常包括 3 个部分：动作的准备、实际的动作和动作的完成。第一部分就叫做预期性。大多数情况下，好的动画能使观众知道什么将要发生（预见性），什么正在发生（动作本身），以及什么已经发生过了（完成动作，请参见"完成动作"部分）。

在很多情形下，预期性是物理上的需要。比如说，扔东西之前手臂必须向后摆，跳跃之前必须下蹲。后摆或下蹲动作就是预期，而扔或跳跃本身就是动作。又例如，对于在平地上滚动的球来说，如果要将其拟人化（动画中经常用到的手法），简单的做法就是在其滚动之前先向后退一小段距离，然后再加速前进。

预期性用于引导观众预见将要发生的动作。一般情况下，对于比较快的动作，通常需要稍微长时间的准备动作（预期动作）。在动画片中我们经常看到角色在运动之前的准备动作，如图 1.3 所示的唐老鸭（不论是左图还是右图，我们都很容易预测出角色的下一个动作）。一

个角色的绝大多数身体动作需要某种形式的预期性，尤其是由静到动的过程。例如，角色行走时必须将重心移动到一只脚，才能抬起另一只脚。

图 1.3

5.　使用夸张

夸张手法用于强调某个动作，但使用时应小心谨慎，而不能随意而为。使用夸张手法时，要注意明确动作或者序列的表现目标，然后确定哪一部分需要夸大表现。使用夸张的结果通常是使动画更真实和有趣。

动画可以使用夸张动作，如挥动手臂时使它稍微超过正常长度以便强调其动作的夸张性；也可以使用夸张姿态，如角色可以用比正常姿势更倾斜的姿态倚靠在某个物体上。

6.　挤压和伸展

挤压和伸展是通过使对象变形来表现对象的硬度。例如，柔软的橡胶球落地时通常就会稍微压扁，这就是挤压的原理；而当它向上弹起时，它又会朝着运动方向伸展，请参见图 1.1。

在使用"挤压和伸展"原则时需要注意的一点是：不论对象如何变形，通常都要保持其体积看起来不会发生变化。例如，如果软橡胶球被压扁到只有 1/2 高，那么其宽度就应该伸展到 2 倍左右（严格来讲，经过这种变形，前后对象的体积不会完全相同，但至少看起来像是保持不变的）。如果对象在挤压和伸展过程中没有保持其体积看起来不变，那么动画的可信度就会降低。

挤压和伸展原则在角色动画中最显著的应用是肌肉变形。当肌肉收缩时，产生"挤压"效果，而当肌肉伸展时，产生"伸展"效果。当然，并非所有对象都需要应用此原理，对于坚硬的物体其变形就很少，如骨骼或者是钢球。

应用挤压和伸展原则时一般不能简单地进行比例缩放，因为现实世界中的变形并非如此。要制作具有真实感的对象变形，唯一可以依赖的就是真实世界中的经验。

7.　辅助动作

辅助动作为动画增添乐趣和真实性。辅助动作的安排应该是能被注意到，但是又不会喧宾夺主，抢了主要动作的镜头。比如说，一个动画角色坐在桌子旁，一边谈话一边用右手做手势，同时左手在轻微地敲打桌子，这时观众的注意力一般会集中在主要动作上（脸部动作和右手手势），而左手的动作就是辅助动作，它能增强动画的真实感和自然感。一般情况下，辅助动作一般比较微妙或者是只被感受到而非直接看到。

8. 完成动作与重叠动作

完成动作与预期动作类似，不同之处在于它是发生在动作结束时。制作完成动作的动画时，一般是使对象运动到原来位置后继续运动一小段距离，然后再恢复到原来位置。例如，要投掷标枪，角色需要先将手臂后移，这是预期动作，是为投掷动作做准备；然后是投掷这个主要动作；当标枪投掷出去后，手臂仍然要向前运动一段距离，然后才恢复到静止时的位置。这个过程如图 1.4 所示。

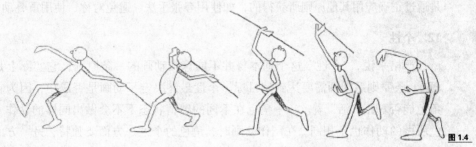

图 1.4

重叠动作是由于另外一个动作发生而发生的动作。例如，奔跑中的狗突然停止，那么它的耳朵可能还会继续向前稍微运动一点。又例如，有触角的外星人在行走时，它的触角会随着身体的主要运动而轻微摆动，这种摆动就是重叠动作，因为它是由主要动作引起的，并且与主要动作重叠。

9. 逐帧动画与关键帧动画

这是创建动画的两种基本方法。逐帧动画是动画制作者按顺序每次绘制或设置一帧上的对象，也就是说，首先绘制第一帧，然后制作第二帧，如此下去直到整个动作序列完成。使用这种方法时，每一帧上都必须绘制一幅图像。这种方法制作的动画表现细腻且具有创造性，但是比较难于控制时序和调整动画。

另外一种方法是关键帧动画。创建关键帧动画时首先绘制或设置关键帧上的对象，然后再绘制或设置关键帧之间的帧。这种方式有助于精确定时和事先规划整个动画，因为制作时是先制作关键帧，然后再根据关键帧制作中间帧。

这两种方式的基本区别是：对于关键帧动画，动画制作者可以事先规划，从而预先就知道动画中会发生什么；而对于逐帧动画，只能在一步一步完成后才能确定动画如何表现。在使用计算机制作动画时，可以结合使用这两种方式，也就是先用关键帧动画方式规划整个动画，然后用逐帧动画方式描绘中间细节。

10. 布局

布局就是以一种容易理解的方式展示动作或对象。一般情况下，动作的表现是一次一项。如果太多的动作同时出现，观众就无法确定到底应该看什么。简单完整、干净利落是这个原理的要求标准。

有关布局的重要一点是所谓"轮廓"原则，也就是说，如果一个对象或角色的动作不能用黑白轮廓图来解读，那么这个动作的强度就不够，观众可能难以理解。对于这种动作，要么应该去掉，要么应该修改。

在布局时还要注意确保协调和抓住观众的注意力。例如，一个悲伤的角色脸上露出灿烂的笑容就显得很不协调。另外，如果整个场景的布局完全对称，也会造成机械无趣的感觉。对于布局中的多个角色或对象，次要角色或对象的动作应该是可以感知的，但不应该吸引过多的观众注意力。

11. 吸引力

吸引力是指任何观众都愿意观看的东西，如个人魅力、独到设计、突出个性等。吸引力是通过正确应用其他原则所获得的，如使用夸张手法、避免对称、使用重叠动作等。

12. 个性

严格来说，"个性"这个词本身并不能算作动画的一条原则，它实际上是正确运用前面 11 条原则后动画需要达到的目标。个性最终决定了动画是否成功，因为它决定了动画角色能否真正"活"着。一个角色在不同的感情状态下不会做出同样的动作，而不同的角色所做的动作也不相同。在制作动画时，角色的个性一方面要独特，另一方面也要为观众所熟悉。比如说，《超人总动员》中的"超人"一家（如图 1.5 所示），其个性就是既独特又熟悉。

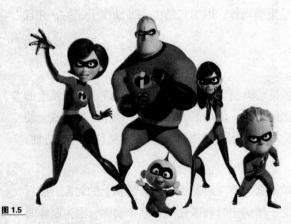

图 1.5

1.1.4 网页动画的基本原则

随着计算机和网络硬件设施的迅速发展，动画在网页中的应用越来越广泛，已经成为很多网站不可缺少的重要组成部分。但是，很多网页动画并没有达到预期效果，其中相当一部分甚至与预期效果背道而驰。也就是说，虽然动画技术本身已经被多数实现者所掌握，但这并不能保证所完成的动画能够有效地达到信息传播的目的。以下介绍一些基本网页动画设计的制作原则，以便使读者能在具体掌握技术之前，从宏观角度理解如何在网页中具体应用动画制作技术。当然，这些原则并不仅仅限于网页动画，它们是与迪士尼的 12 条传统动画原则相辅相成的。

这 8 条原则是：不要分散观众的注意力、避免混乱、提供适当的展示时间、管理好对象的位置和组织、遵循颜色惯例、使用文字和声音辅助信息、利用语义学中的原则以及避免设计短视。

1. 不要分散观众的注意力

人类通常并非知觉信息的被动接收者，他们总是本能地把注意力投向他们感兴趣的地

方。注意力在我们的认知体验中扮演着最关键的角色。因此，观众的注意力应该被集中到动画（或网页）中的关键信息上，而非其他。

在一个设计简洁的动画中，需要被传达的信息应该能被直接映射到视觉效果上，这才能使得观众有效地从动画表现中获得最关键的信息。动画设计中常见的一个问题是：在动画中提供了过多的有趣的视觉刺激，反而将观众的注意力从关键信息上分散，造成对真正需要传达信息的误解。例如，使用一个具有旋转效果的动画作为公司徽标（logo）一般是很常见的，但是，这种视觉刺激往往会分散观众对公司关键信息的注意力，从而起到反效果。又例如，如图 1.6 所示动画中的水平线快速闪烁的效果就会分散观众的注意力（虽然动画作者此处可能是想表现一种前卫新潮的感觉，但这种感觉不能以牺牲可观看性为代价）。

图 1.6

尤其需要注意的是，在网页中使用动画时一定不能分散观众对主要信息的注意力。例如，在如图 1.7 所示的网页中，两个动画（箭头所指）都分散了观众的注意力，尤其是中间的广告动画——虽然这两个动画就其本身设计来说，并没有太大的问题。

图 1.7

因此，动画的作用应该是将观众的注意力吸引到关键的需要传达的信息上，而非仅仅用各种视觉效果来分散观众的注意力。

2. 避免混乱

众所周知，视觉混乱会造成多种负面效果，包括反应迟缓、理解上的歧义以及兴趣的丧失。人脑对视觉信息的处理能力是有限的，因此，如果在视野中有多个静态和动态的对象来竞争这种处理能力，就会造成混乱，从而导致理解歧义。在这种情况下，观众会试图忽略一些信息，从而造成信息传递障碍。

造成混乱的原因一般有两个，不相关的内容或者是过多的内容。例如，如图 1.8 所示的动画中明显包含了过多的内容。不相关的内容应该从动画中直接移除，从而简化动画。如果动画中包括过多的内容，则表明需要重新组织动画以获得更简明的表现。

图 1.8

这条原则也说明：动画是"简洁"的艺术。例如，如图 1.9 所示的动画就非常简洁——观众的注意力一下就集中到了最重要的信息上。

图 1.9

3. 提供适当的展示时间

动画展示时间对于观众解释和理解动画有很大影响。动画展示时间过短，会使观众迷惑，或者使其难以从中获取关键信息。过快显示的动画会使得观众无法在信息消失之前适当地处理它。人眼需要时间来处理变化的图像，而过快展示会使大脑分割对当前图像和上一幅图像的注意。大脑会误以为两幅图像必须同时处理。

同样，如果展示时间过长，也会出现问题。过长的时间会导致厌烦和疲劳，而这会影响观众的注意力和理解力。

由于展示时间很大程度上取决于环境和特定动画的上下文，因此很难确定到底应该设置多长的展示时间。不过，对于信息展示而言，可以应用以下简单原则："宁过长，勿过短"。

4. 管理好对象的位置和组织

动画中对象的位置摆放和组织对于帮助观众理解动画和消除歧义有很重要的作用。根据格式塔（Gestalt）接近性原理，逻辑上相关的对象应该比不相关的对象更接近（时间上或空间上）。由于时间上或空间上接近的对象往往被视为一组，所以如果想使对象之间建立联系，应将它们放置得更接近（时间上或空间上）。根据这个原理，对象放置接近时，观众容易更准确地回忆组中的成员。同样道理，格式塔相似性原理说明，相像的对象也更可能形成组。如果想让观众将动画中的多个对象视为相关，那么应给它们类似或相同的形状，或者让它们形成一个形状。对于动态效果而言，同时运动的对象通常也会被观众认为是一组。此外，信息还必须根据优先级来组织——重要的对象应出现在屏幕上的重要位置（从用户的角度看）。

例如，如图 1.10 所示的动画，对象的分组虽然基本不会引起歧义（不论是从左向右看还是从右向左看），但还是不够一目了然，没有达到快速有效传递信息的目的。

图 1.10

5. 遵循颜色惯例

使用颜色时通常需要清楚使用的目标。颜色并不仅仅是一种装饰，如果使用得当，颜色能够协助传达信息并有助于减少可能的歧义。有关颜色的使用有很多已知的原则，如如何使用颜色表达感情和内涵，如何用颜色显示相同点和不同点，如何用颜色分隔不同区域，如何

用颜色吸引注意力等。

有关颜色的含义有一些公认的标准，比如一些常用颜色的含义如下。

红色：热情、奔放、喜悦、庄严、血腥等。

黄色：高贵、富有、灿烂、活泼等。

黑色：严肃、夜晚、沉着、死亡等。

白色：纯洁、简单、洁净等。

蓝色：天空、清爽、科技等。

绿色：自然、植物、生命、生机等。

灰色：庄重、沉稳等。

紫色：浪漫、富贵等。

棕色：大地、厚朴等。

不过不同文化以及在不同的应用背景下，颜色的含义也可能大不相同，例如，根据美国劳动部"职业安全与健康管理协会"制定的标准：红色表示危险，橙色表示警告，黄色表示警惕，蓝色表示注意，绿色表示安全。动画制作者需要了解这些惯例，以便充分利用它们来消除歧义和强化特定信息。

例如，如图 1.11 所示的动画采用红色作为基调，力图表现出喜庆欢快的气氛。

图 1.11

6. 使用文字和声音辅助信息

文字和声音都是有效传递信息的重要手段，它们都可用于支持动画。由于用户的解释不同，动画本身总是有产生歧义的危险。而文字和声音（有可能的话，可以使用旁白）的使用能够减少歧义的产生，因为它们可以提供辅助的限制信息。

虽然文字本身也会产生歧义，但是与动画结合起来，产生歧义的可能性就大大降低了。如果动画本身有可能被误解，那么解释性文字往往能消除这种误解。不过，如果不是为了消除歧义，文字在动画中还是少用为妙，毕竟它往往会产生分散注意力的副作用。太多的视觉信息同时出现，就会产生注意力超载，反而加大了误解的可能。在动画中使用文字时，最好只是用来标识不可辨认和容易产生歧义的对象，或者在动画本身非常容易产生歧义时提供附加信息。为了降低文字产生歧义的可能，使用时也需要遵循格式塔原则（接近性原则、相似性原则等）。也就是说，要注意文字的空间位置摆放、文字的合理分隔以及文字的强调等方面。

声音是动画中的另外一种重要信息，经常用于强调特定内容或者对现有对象提供辅助支持（如给某个动作附加声音效果）。声音有助于区分动画中不同动作，或者提供特定

反馈。当然，如果使用不当，声音也会产生分散注意力的副作用。比如说，响亮快节奏的背景声音往往使人发狂，而轻柔单调的音乐又会导致疲劳和精神涣散。因此，比较安全的使用声音的做法是：仅将其用于动画中需要声音来完成特定任务的地方，而在其他地方尽量不用。

例如，如图 1.12 所示是一个具有典雅背景音乐的动画，其中的文字和声音就起到了增强表现效果的作用。

图 1.12

7. 利用语义学中的原则

与语义学相关的理论包括：通信理论、视觉化、推理和比喻等。理解语义学基本原则可以使得动画制作者增强有效的信息传递，同时减少歧义。理解语义学原理可以使动画制作者确定动画中的意义是如何产生并传递的，而根据最佳可视化原理，图像或动画的视觉内容是由所需传递的意义所决定的。

例如，在动画中使用比喻是有效消除歧义的一种手段。同时，比喻能更有效地促进信息传递。比如说，如图 1.13 所示的动画，墨绿色的迷彩背景和战士守卫邮箱的图片有效地传递了"安全"这个主题。

图 1.13

8. 避免设计短视

动画的作用在于传达特定信息，遗憾的是设计者的短视现象常常存在。这是因为有了设计目标之后，设计者往往设计出一个对他们自己来说完美的方案，但设计者的观念往往受到

他们对目标的熟悉以及他们的专业知识所影响，因此设计方案对于非专业的用户来说却是含糊不清的。要避免这个错误，一定要综合考虑各种动画设计原则，并在可能的情况下征求多个用户（尤其是非专业用户）的意见。

例如，如图 1.14 所示的动画，观众就很难理解"猜上证 50 指数"与"打台球"这个比喻有什么联系。

图 1.14

1.2 Flash 简介

Flash 是一种常用的二维动画制作软件，其功能强大、界面直观、使用方便，在各个领域有很多应用。本节介绍 Flash 工作界面、Flash 基本功能和 Flash 动画分类。

1.2.1 Flash 的工作界面

启动 Flash CS4 Professional 软件（为简便起见，本书以后一律用 Flash 代替），新建一个空白文档，此时的工作界面如图 1.15 所示。

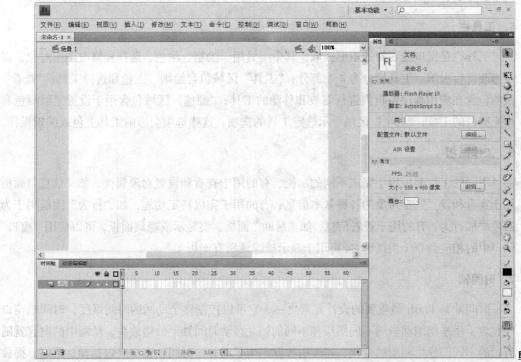

图 1.15

Flash 的操作界面由菜单栏、时间轴、编辑栏、工具栏、舞台和工作区、属性面板以及各种工作面板组成。

1. 菜单栏

窗口顶部的菜单栏显示包含了各种功能命令的 11 项菜单，包括"文件"、"编辑"、"视图"、"插入"、"修改"、"文本"、"命令"、"控制"、"调试"、"窗口"和"帮助"等。

2. 编辑栏

菜单栏下方的编辑栏包含用于编辑场景和元件以及用于更改舞台缩放比率的控件和其他信息。

3. 舞台和工作区

舞台类似于其他软件中的画布（图 1.15 中的白色区域），用户可以定义动画尺寸、舞台颜色以及帧频率等动画设置。舞台是显示影片中各个帧内容的区域，用户可以在其中直接绘制图像，也可以将图像或其他对象导入到舞台。

舞台外面的灰色区域是工作区，类似于剧院的后台，它也可以用于放置对象，但是只有在舞台上的内容才是最终显示出来的动画作品，工作区内的对象不会在动画中显示。

4. 属性面板

属性面板用于访问舞台、工作区以及时间轴上当前选定对象的属性，以便能够方便地修改对象属性。根据当前选定的内容，属性面板可以显示当前文档、文本、元件、形状、位图、视频、组合体、帧或工具等对象属性信息。例如，在图 1.15 中显示的就是文档的属性（包括大小、背景、帧频等选项）。

5. 工具栏

工具栏是窗口最右侧的矩形区域，其中工具用于绘制、涂色、选择和修改图形对象，以及修改舞台视图。工具栏分为 4 个部分："工具"区域包含绘画、上色和选择工具；"查看"区域包含在应用程序窗口内进行缩放和移动的工具；"颜色"区域包含用于设置笔触颜色和填充颜色的工具；"选项"区域显示选定工具的选项，这些选项会影响工具上色或编辑操作。

6. 工作面板

不同的工作面板用于完成不同的功能，有的用于查看和设置对象属性，如"信息"面板用于查看和设置选定对象的各种基本信息；有的用于完成特定功能，如"行为"面板用于为对象添加行为；有的用于查看信息，如"帮助"面板。要显示或隐藏面板，可以使用"窗口"菜单中的相应命令（快捷键 F4 可用于显示或隐藏所有面板）。

7. 时间轴

时间轴是 Flash 最重要的设计元素之一，它可以控制整个动画的时间维度，时间轴窗口中包含了用来组织动画的不同图层和不同的帧。移动时间轴上的播放头，动画中的内容就随着帧的不同而发生相应的变化，连续播放就产生了动画。时间轴窗口中包括帧、图层、播放

头以及各种相关工具和信息。

如果时间轴中的图层和帧较多，则可以拖动窗口右边和下边的滚动条显示时间轴窗口中不可见的图层和帧。如果想改变时间轴窗口大小，只需将鼠标移到时间轴窗口下边框上，等鼠标指针变为上下双向移动箭头时，上下拖动即可。

如果单击时间轴窗口右上角"帧视图"的弹出菜单按钮 ，还可以改变时间轴窗口中各帧的显示效果。

1.2.2　Flash 的基本功能

Flash 能够提供以下功能。

1. 绘制和编辑图形

Flash 用户通过使用工具栏上的绘图工具及相关面板绘制出自己需要的任何图形，而且还可以方便地对这些图形进行编辑和修改。有关详细信息，请参见本书第 3 章和第 4 章。

2. 文字输入和修改

在 Flash 电影中使用文字时，可设置文字的字体、字号、样式、间距、颜色以及对齐方式等，而且可以对文字进行旋转、缩放、倾斜、扭曲和翻转等变形操作。另外，用户还能够将文字转换成矢量图形，从而极大地增强文字的表现力。有关的详细信息，请参见本书第 3 章。

3. 创建元件和实例

在 Flash 电影中常常能够看到一些相同的对象在运动，为了使电影编辑更加简单化、减小动画文件的尺寸，一般可以将那些重复利用的图像、动画或按钮制作成元件，而元件在动画中的具体体现就是实例。当用户将元件修改时，动画中的实例会自动更新，以保持与元件的一致性。有关的详细信息，请参见本书第 7 章。

4. 使用动作脚本

用户可以通过动作脚本语言来创建交互式电影，从而在指定事件发生时触发特定动作。有关的详细信息，请参见本书第 8 章。

5. 使用声音和视频

Flash 提供使用声音的多种方法，既可以使声音独立于时间轴连续播放，也可以使声音和动画保持同步。给按钮添加声音可以使按钮产生更好的响应，使用声音的淡入和淡出效果则可以创造优美的声音效果。Flash 视频具备创造性的技术优势，可以将视频、数据、图形、声音和交互式控制融为一体，并以几乎任何人都可以查看的格式轻松地放在网页上。

6. 集成电影

Flash 可以将图像、场景、元件、动画、按钮以及声音组合形成一个有完整内涵的、交

互式的电影，而且用户还可以控制每一个对象出现的时间、位置以及变化等。

1.2.3　Flash 动画的分类

Flash 可以创建 3 类动画：逐帧动画、补间动画以及交互式动画。

1. 逐帧动画

逐帧动画也称为帧并帧动画，动画由若干关键帧组成，每一帧都包含要形成动画的图像，在播放时各帧中的对象顺次播放，它适合在每一帧中都要改变不同图像的动画，而不是对帧中的图像或其他对象进行运动、变形、改变大小颜色以及其他变化信息方式的动画。

逐帧动画需要创建许多帧，适合表现较为细腻的动画，不过在制作时比较费时费力，并且文件偏大下载较慢，不利于在窄带宽的网络中传输。有关详细信息，请参见本书第 5 章。

2. 补间动画

补间动画是指用户创建动画的开始帧和结束帧，中间帧由 Flash 根据其属性不同自动创建出具有过渡效果的动画。例如，用户可以在舞台中创作出移动对象、增加或减小对象大小、旋转、更改颜色、淡入淡出以及更改对象形状等效果。补间动画在播放时按顺序播放影片中的场景或帧。补间动画又分为两种：即传统补间与补间形状。

传统补间动画是在一个关键帧定义一个实例、组或文本块的位置、大小、旋转等属性，然后在另一个关键帧改变其属性。补间形状动画是指在关键帧绘制一个形状，然后在另一个关键帧中更改该形状或绘制另外一个形状。有关详细信息，请参见本书第 6 章和第 7 章。

3. 交互式动画

交互式动画是指在上述两类动画的基础上添加动作脚本程序，以便根据用户响应（如键盘或鼠标移动到影片中的某一区域、移动对象、输入信息）或系统事件（如播放头播放到某帧）在影片中执行交互式动作。

交互式动画中的场景与帧不一定是按照顺序执行的，甚至可能某些场景或帧并不会出现在整个动画中，在制作交互式动画时需要用户掌握动作脚本编程以及熟悉 Flash 交互元素，如按钮对象、表单组件、帧、电影剪辑等。有关详细信息，请参见本书第 8 章。

1.3　Flash 动画制作流程

制作 Flash 电影时通常遵循以下工作流程。

（1）创建电影文件；

（2）绘制或者导入图形素材；

（3）在舞台上安排这些内容并在时间轴上创建动画效果；

（4）如果必要，添加动作脚本制作交互效果；

（5）电影制作完成之后，应将其导出为一个 Flash 播放器能够播放的 swf 文件，也可以将其制作成一个能够独立于播放器运行的项目文件（即.exe 文件）。如果导出为 swf 文件，还可以将其插入到网页中。

1.3.1　创建电影文件

本节介绍 Flash 文档的基本操作，内容包括新建文档、设置文档属性和保存文档。

1. 新建文档

方法一：启动 Flash，欢迎屏幕如图 1.16 所示。单击"新建"栏中的"Flash 文件"选项，创建一个如图 1.17 所示的 Flash 空白文档窗口。

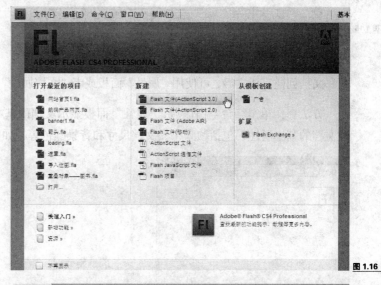

图 1.16

图 1.17

方法二：选择"文件"菜单中的"新建"命令（快捷键"Ctrl+N"），打开"新建文档"对话框，选择"常规"选项卡下的"Flash 文件（ActionScript 3.0）"或"Flash 文件（ActionScript 2.0）"选项，如图 1.18 所示。单击"确定"按钮，新建一个空白文档。

图 1.18

2. 设置文档属性

文档创建完成之后，可使用"属性"面板或者"文档属性"对话框设置文档的基本属性。

方法一：单击舞台空白区域，"属性"面板显示文档的基本属性，此时如果需要可以修改文档的基本属性，包括帧频率、文档尺寸和背景颜色等，如图 1.19 所示。

图 1.19

方法二：选择"修改"菜单中的"文档"命令（快捷键"Ctrl+J"），打开"文档属性"对话框，如图 1.20 所示，此时可在其中修改文档的基本属性。

图 1.20

3. 保存文档

选择"文件"菜单中的"保存"命令（快捷键"Ctrl+S"），打开"另存为"对话框，在

"保存在"框内选择保存文档所在的文件夹，在"文件名"框中输入文档名称，其他选项保持不变，单击"确定"按钮，如图 1.21 所示，文档即被保存。

图 1.21

1.3.2 创建与导入电影资源

Flash 可以使用多种动画资源，包括图像、声音、视频等。这些电影资源有些是直接创建的，有些则是通过导入方式来使用的。

例如，可直接使用工具栏绘制图形和输入文字，而位图、声音、视频文件则是通过导入的方式添加到电影中。有关详细内容，请参见本书第 2 章～第 7 章中的相应部分。

1. 创建形状、组合体、文本、元件与实例

用户创建以下对象时，必须能够正确地区分它们，这些对象决定了用户能否正确设置 Flash 补间动画的类型。

形状：使用工具栏手工绘制出的、没有进行任何类型转换的原始图形。选取形状时，属性面板显示"形状"类型。另外静态文本被两次分离（按快捷键"Ctrl+B"或选择"修改"菜单中的"分离"命令）后，可以转换成形状，而导入位图被分离后也可以转换为形状。

组合体：所谓组合体是指将两个以上的对象选取后选择"修改"菜单"组合"命令（"快捷键 Ctrl+G"）产生的对象。用户使用工具栏绘制矩形、圆等图形都由两个独立的部分组成，即轮廓（绘制出的线条，也叫做笔触）和填充区域，当使用箭头工具移动它时，移动的只是填充部分，而轮廓则不能被一起移动（同时选取了轮廓和填充除外）。如果将这个对象转换为组合体，不但能够避免由于不慎修改了该对象的完整性，还可以使同一类对象更容易处理。

文本块：使用工具箱文本工具可以方便地输入文本。使用属性面板可以设置文本的各种属性，如字体、字号、颜色、对齐方式、字间距、样式等。另外 Flash 可以设置 3 种类型的文本，即普通静态文本、可以动态改变内容的动态文本与供表单使用的输

入文本。

元件和实例：元件是用户创建的可以重复利用的电影元素。Flash 元件包括 3 种类型：图形、按钮和电影剪辑。元件创建好后都将保存到库面板中，如果将元件拖到舞台中则会将元件转换成为实例。

2．导入位图图像、声音与视频对象

位图、声音与视频对象是 Flash 电影的重要资源，使用它们应该使用导入的方式。导入对象，应该选择"文件"菜单内"导入"子菜单中的命令或按"Ctrl+R"快捷键，然后在"导入"对话框中进行操作。详细内容请参见第 2 章相关部分。

3．使用库面板

Flash 库面板是制作动画时管理资源的重要组件，创建的元件、导入的位图、声音、视频等对象将自动添加到库面板。

库面板上方为一个预览窗口，可以检查选取的库项目。右上角有一个功能菜单，有关库的各种操作可以使用菜单命令执行，下方包括各元件类型的名称、类别、使用次数、链接及修改日期列表，而底部提供了若干工具按钮，可以执行一些常用操作，如"新建元件"、"新建文件夹"、"删除"等，如图 1.22 所示。

图 1.22

1.3.3　制作 Flash 动画

准备好动画资源后就可以开始创建 Flash 动画。动画的基本原理在于随着时间推移，位于时间轴不同图层中的帧产生相应变化，帧中的对象在舞台中按照顺序显示出来。

1．创建逐帧动画

逐帧动画是适合表现产生细微变化的动画方式，它由若干关键帧组成，而每个关键帧中的内容都需要人工绘制。创建逐帧动画时，用户需要在图层中添加多个关键帧，然后将准备好的内容分别添加到各个关键帧中。有关创建逐帧动画的详细信息，请参见本

书第 5 章。

2. 创建补间动画

补间动画是使用最为频繁的动画方式，创建补间动画时只需要用户创建前后两个关键帧，然后在关键帧中添加内容，之后 Flash 自动计算生成产生变化的中间帧。

Flash 补间动画又分为补间形状动画和传统补间动画两种。

创建补间形状动画需要满足两个基本条件：至少需要两个关键帧，关键帧中包含的对象必须是形状。

创建传统补间动画也要满足两个基本条件：至少需要两个关键帧，关键帧中的对象必须是元件、组合体或文本等整体对象。

创建补间动画时，一般是先创建一个关键帧，然后在另一个关键帧上修改对象的属性(大小、颜色、位置等)，最后在这两帧之间创建补间动画。有关创建补间动画的详细信息，请读者参见本书第 6 章和第 7 章。

总之，Flash 创建动画就是根据需要选择一种适当的动画方式，将事先准备好的动画素材添加到时间轴不同图层的关键帧中（这些对象本身存在着一定的差别，这些差别可以通过使用属性面板或其他面板组方便地进行修改），然后在舞台按照顺序播放。

不过，创建复杂的 Flash 电影与现实的电影一样需要多个场景，这就意味着需要更多的帧和图层，如果要对电影细节进一步地控制，还需要为帧、场景等电影元素添加动作脚本。

3. 处理场景

如果在 Flash 动画中要按照主题组织内容，那么可以使用场景。例如，对于简介、出场信息以及片头片尾字幕等可以使用单独的场景。

发布包含多个场景的 Flash 文档时，文档中的场景将按照它们在 Flash 文档"场景"面板中列出的顺序进行播放。

选择"窗口"菜单内"其他面板"子菜单中的"场景"命令，打开"场景"面板，如图 1.23 所示。

图 1.23

在"场景"面板中，可以执行添加、删除、复制和重命名场景操作，并且可以更改场景的顺序。

◇ 单击"添加场景"按钮 + （或者选择"插入"菜单"场景"命令），可添加场景；

◇ 单击"删除场景"按钮 🗑 ，可删除场景；

◇ 双击场景名称，然后输入新名称，可更改场景名称；

◇ 单击"直接复制场景"按钮 🖳 ，可重制场景；

◇ 将场景名称拖到不同的位置，可更改文档的场景顺序；

◇ 单击"场景"面板中的场景，可查看场景。

1.3.4 添加交互性

Flash 动画一般按照场景和时间轴各个帧的顺序进行播放，如果要进一步对动画细节进行控制（如在某一特定时刻才播放某个帧中的内容）或使电影中的对象产生交互效果，需要为该帧或对象添加动作脚本。

使用"动作"面板，可为帧或其他交互式元素添加动作脚本。有关"动作"面板和动作脚本详细信息，请参见本书第 8 章。

1.3.5 测试和发布电影

1. 优化与测试电影

随着 Flash 文档文件大小的增加，下载和播放的时间也会增加。为了获得最优播放质量和下载速度，可以使用多种策略减小文件大小，从而对其进行进一步的优化。在进行优化和测试时，最佳做法是通过在各种不同的计算机、操作系统和 Internet 连接上运行测试文档。

要对电影进行测试，可以使用"控制"菜单中的命令，例如"播放"命令（快捷键"Enter"）、"测试影片"命令（快捷键"Ctrl+Enter"）等。通过测试，可以发现各种设计和实现方面的问题以便及时修改。

要优化文档，可以使用以下方法。

◇ 多次出现的元素，尽量使用元件；对于动画序列，使用影片剪辑元件而不是图形元件。

◇ 在创建动画序列时，尽可能使用补间动画，而不是一系列关键帧。

◇ 限制每个关键帧中改变的区域，在尽可能小的区域中执行动作。

◇ 尽量避免使用大量位图，仅使用位图作为背景。

◇ 对于声音，尽可能使用 MP3 这种占用空间最小的声音格式。

另外，在具体制作时，可以采用以下方法进一步减小文件尺寸。

◇ 尽量组合图形元素。

◇ 使用图层将动画中改变的元素与不改变的元素分开。

◇ 使用"修改"菜单内"形状"子菜单中的"优化"命令，将用于描述形状分隔线的数量减到最少。

◇ 限制特殊线条类型（如虚线、点线、锯齿状线等）的数量。

◇ 限制字体和字体样式的数量。

◇ 尽量少使用渐变色和 Alpha 透明度。

2. 发布 Flash 电影

一切工作就绪之后，用户就可以将 Flash 电影发布。Flash 制作的电影默认采用的是.fla 格式，该格式文件可以用 Flash 进行编辑，但无法在浏览器中播放，因此需要将其发布为.swf 格式。

在文档属性面板上，单击"编辑"按钮，或者选择"文件"菜单中的"发布设置"命令，打开"发布设置"对话框，如图 1.24 所示。

图 1.24

一般情况下，使用默认发布设置即可。如果需要设置特殊发布选项，请参阅联机帮助中有关"发布"主题。单击"发布"按钮，可以将 Flash 电影发布。默认情况下，Flash 会以当前文档名称在文档所在文件夹内发布一个.swf 文件和一个.html 文件。

使用"文件"菜单内"发布预览"子菜单中的命令可预览发布效果。也可以直接选择"文件"菜单中的"发布"命令（快捷键"Shift+F12"）以默认选项发布。

3. 导出 Flash 电影和制作可执行文件

可使用"导出"方式将 Flash 电影发布为.swf 格式，方法为：选择"文件"菜单内"导出"子菜单中的"导出影片"命令（快捷键"Ctrl+Alt+Shift+S"），打开"导出影片"对话框，选择保存路径，在文件类型选中.swf 格式，在文件名框中输入文件名，单击"保存"按钮，可以将 Flash 电影导出。

除了将动画导出为.swf 格式外，还可以将它制作成可执行文件，以便没有安装 Flash 插件的浏览者也能够下载观看。

制作可执行文件的步骤如下。

（1）使用 Windows "资源管理器"定位到 Flash 的安装文件夹，双击"Players"文件夹，在该文件夹中双击"FlashPlayer.exe"，打开 Flash 播放器，如图 1.25 所示。

图 1.25

（2）选择"文件"菜单中的"打开"命令，在"打开"对话框，单击"浏览"按钮，定位到要制作可执行文件的 Flash 文档（.swf 格式），单击"打开"按钮，并单击"确定"按钮。

（3）选择"文件"菜单中的"创建播放器"命令，打开"另存为"对话框，在"文件名"框中输入文件名称，单击"保存"按钮。

4. 在网页中插入 Flash 动画

Flash 动画应用最为广泛的领域就是网页制作。如果整个网页都由 Flash 制作，那么直接发布即可，但如果 Flash 动画只是网页中的一部分（如广告），那么就需要首先将 Flash 动画发布或导出为.swf 文件，然后在网页编辑软件中插入动画。

目前最常见的网页编辑软件是 Dreamweaver 和 FrontPage，以下以 Dreamweaver CS4 为例说明如何在网页中插入 Flash 动画：

（1）在 Dreamweaver 编辑环境中，定位插入点。

（2）在"插入"菜单中的"媒体"子菜单中，选择"SWF"命令，或者在"插入"面板单击"媒体"按钮，选择"SWF"，如图 1.26 所示。

（3）打开"选择文件"对话框，定位到需要插入的 Flash 文件（.swf 文件）后，单击"确定"按钮。

图 1.26

　　此时.swf 动画文件被插入到文档窗口中指定区域，显示为一个占位符图形。如果需要更改或查看动画，可选择对象后在属性面板中进行相应的操作。

1.3.6　实例——下载动画

　　本节通过一个实例介绍使用 Flash 制作动画的工作流程。最终动画效果如图 1.27 所示。

图 1.27

1．新建文档

　　（1）按"Ctrl+N"快捷键，新建"Flash 文档"。

　　（2）单击舞台空白区域，在属性面板上单击"背景颜色"，选择"蓝色（#336699）"。

　　（3）按"Ctrl+S"快捷键，保存文档为"下载动画"。

2．制作素材

　　（1）按"Ctrl+F8"快捷键，打开"创建新元件"对话框，在"名称框"输入"进度条"，在类型框选择"影片剪辑"，单击"确定"。

　　（2）单击工具栏"矩形工具"按钮 ，单击属性面板，单击笔触"颜色"框选择颜色"#00FFFF"，单击填充"颜色"框选择颜色"无色"。

（3）在舞台上拖动鼠标绘制一个矩形，使用"选择工具" ![icon]框选该矩形，然后在属性面板中，设置 X 和 Y 的位置为"0"，宽度为"510"，高度为"12"，如图 1.28 所示。

（4）单击时间轴第 120 帧，按"F5"键添加相同帧。

（5）单击"新建图层"按钮 ![icon]，新建一个"图层 2"。

（6）单击矩形工具 ![icon]，在舞台空白处拖曳鼠标绘制矩形。选中这个矩形，在属性面板上设置笔触颜色为"无色"，填充颜色为"#99FFCC"，X 和 Y 的位置为"0"，宽度为"6"，高度为"12"，在舞台上单击矩形确定属性设置。

（7）确保选择"图层 2"，单击第 120 帧，按"F6"键添加关键帧，单击选择该帧上的矩形，单击工具栏上的"任意变形工具"按钮 ![icon]，向右侧拖动矩形将其变形为一个长方形，一直延伸到"图层 1"中矩形的最右边，如图 1.29 所示。

左 图 1.28

右 图 1.29

（8）选择"插入"菜单中的"补间形状"命令，添加补间形状动画。

（9）按"Ctrl+F8"快捷键，打开"创建新元件"对话框，在"名称框"输入"text1"，在类型框选择"图形"，单击"确定"按钮。

（10）单击文本工具按钮 ![icon]，在属性面板设置字体系列"Impact"，字号（字体大小）"36"，颜色"#00CBFF"，在舞台上输入文字"LOADING…"。单击选择工具 ![icon]，然后单击舞台上的文字，将其拖曳到窗口正中心区域（有一个十字的位置）。

（11）新建一个影片剪辑元件，命名为"text"。

（12）从库面板中将"text1"元件拖曳到舞台中心区域。

（13）单击第 60 帧，按"F6"键添加关键帧，单击第 120 帧，按"F6"键添加关键帧。

（14）单击第 1 帧，选择"插入"菜单中的"传统补间"命令。单击第 60 帧，该帧中的实例被选中，在属性面板"色彩效果"的"样式"栏中选择"Alpha"，在数值框中输入"0"。

（15）单击第 60 帧，选择"插入"菜单中的"传统补间"命令。单击第 120 帧，帧中实例被选中，在属性面板"色彩效果"的"样式"栏中选择"Alpha"，在数值框中输入"90"。

3. 制作动画

（1）单击场景 1 按钮 ![icon]场景1，返回场景编辑模式。

（2）在时间轴上双击"图层 1"，然后输入文字"进度条"。从库面板中将"进度条"影片剪辑拖曳到舞台中心区域。

（3）单击"新建图层"按钮🔲，新建"图层 2"，然后将其重命名为"文字层"。从库面板中将"text"影片剪辑拖曳到"进度条"实例的正下方区域。

（4）保存文档，如图 1.30 所示。

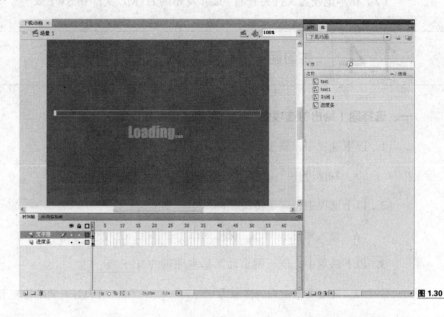

图 1.30

4. 添加脚本

（1）双击库面板"进度条"影片剪辑，单击图层 2 上的第 120 帧，选择"窗口"菜单中的"动作"命令（"F9"键），打开动作面板。

（2）单击"过滤'动作'工具箱中显示的项目"框，选择"ActionScript1.0&2.0"。

（3）单击"将新项目添加到脚本中"按钮💠，选择"全局函数""时间轴控制"中的"stop"命令，如图 1.31 所示。

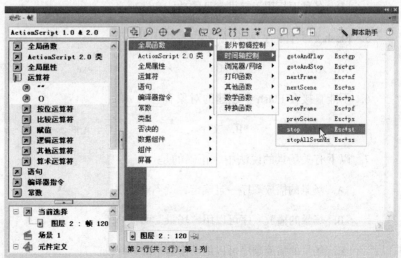

图 1.31

（4）按"Ctrl+Enter"快捷键测试影片，按"Ctrl+S"快捷键保存文档。

5. 发布电影

（1）选择"文件"菜单中的"发布设置"命令，或者单击文档属性面板"配置文件"选项右边的"编辑"按钮，打开"发布设置"对话框，单击"发布"和"确定"按钮。

（2）在本地硬盘文件夹查看 Flash 发布的 HTML 文件和 .SWF 文件。

1.4　练习题

一、选择题（给出的选项中，有一项或多项是正确的）

1. 以下选项中，属于计算机动画应用领域的有_____。

　　A. 辅助设计　　　　B. 网站开发　　　　C. 电影特效　　　　D. 仿真（模拟）

2. 以下选项中，属于传统动画基本原则的有_____。

　　A. 慢入和慢出　　B. 弧形动作　　　　C. 使用夸张　　　　D. 使用预期性

3. 以下选项中，属于网页动画基本原则的有_____。

　　A. 不要分散观众的注意力　　　　　　B. 管理好对象的位置和组织

　　C. 使用文字和声音辅助信息　　　　　D. 避免混乱

4. 以下关于 Flash 工作界面的说法中，错误的是_____。

　　A. 只有舞台上能够放置对象，而工作区上不能。

　　B. 属性面板可以用于设置多种对象的属性。

　　C. 时间轴窗口是组织图层和帧的场所。

　　D. 各种面板用于提供常见的功能和选项。

5. Flash 源文件的扩展名为_____。

　　A. avi　　　　　　B. fla　　　　　　C. exe　　　　　　D. swf

6. 不能直接在 Flash 中创建的对象有_____。

　　A. 形状　　　　　B. 文字　　　　　C. 元件　　　　　D. 位图

7. 以下有关场景的说法中，正确的是_____。

　　A. 场景的播放顺序一旦确定，就不能更改。

　　B. 场景的播放顺序可以用"场景"面板修改。

　　C. 场景的播放顺序可以用动作脚本编程修改。

D. 在"场景"面板中可执行添加、删除、复制和重命名场景的操作。

8. 以下有关优化 Flash 文档的说法中，错误的是＿＿＿＿＿＿。

　　A. 对于多次出现的元素，尽量使用元件。

　　B. 对于动画序列，应使用图形元件而不是影片剪辑元件。

　　C. 在创建动画序列时，尽可能使用补间动画，而不是一系列的关键帧。

　　D. 对于声音，尽可能使用 WAV 这种标准的声音格式。

9. 以下方法中，可以减小 Flash 发布文档大小的是＿＿＿＿＿＿。

　　A. 尽量组合图形元素。

　　B. 限制特殊线条类型（如虚线、点线、锯齿状线等）的数量。

　　C. 限制字体和字体样式的数量。

　　D. 尽量少使用渐变色和 alpha 透明度。

10. Flash 动画的文件尺寸比较小，是因为它＿＿＿＿＿＿。

　　A. 采用了矢量图形技术。

　　B. 采用了流式媒体技术。

　　C. 采用了元件和实例的方式重复引用对象。

　　D. Flash 能对所使用的声音文件进行有效压缩。

11. 以下说法中，正确的是＿＿＿＿＿＿。

　　A. Flash 电影默认的帧频是 12fps。

　　B. 帧频数值越大，动画播放速度越慢。

　　C. Flash 电影的舞台大小可以设置为刚好容纳其中的对象。

　　D. Flash 电影的舞台默认大小是 640 px × 480 px。

二、填空题

1. Flash 文档常用的 3 种属性是：＿＿＿＿＿＿、＿＿＿＿＿＿、＿＿＿＿＿＿。

2. 在网上观看一个大的 Flash 动画时，不必等到影片完全下载就可以观看，这是因为 Flash 动画采用了＿＿＿＿＿＿技术。

3. 在 Flash 中能够制作以下 3 类动画：＿＿＿＿＿＿、＿＿＿＿＿＿、＿＿＿＿＿＿。

第2章
导入动画素材

制作 Flash 电影需要不同类型的素材（图像、声音、视频等），这些素材有的需要创作，有的需要从其他文件导入。本章介绍如何在 Flash 中导入各种动画素材，主要内容如下。

◈ 位图和矢量图的区别
◈ 导入位图
◈ 导入矢量图
◈ 导入声音
◈ 导入视频

学习完本章之后，读者能够掌握各种导入操作（位图、矢量图、声音和视频）。

2.1 位图与矢量图

用户使用 Flash 时需要区分矢量图和位图，本节介绍其相应概念。

2.1.1 矢量图

矢量图形使用称为矢量的线条和曲线（包括颜色和位置信息）描述图像。例如，一片叶子的图像可以使用一系列的点描述（这些点最终形成叶子的轮廓）；叶子颜色由轮廓（即笔触）颜色和轮廓所包围的区域（即填充）颜色决定，如图 2.1 所示。

图 2.1

矢量图用数学信息描述图像，因此格式文件通常比较小。对矢量图形进行编辑时，修改描述图形形状线条和曲线属性；对矢量图形进行移动、调整大小、重定形状以及更改颜色操

作不会更改它的外观品质。矢量图形与分辨率无关，这就意味着它们可以显示在各种分辨率输出设备上而丝毫不影响图形的品质。

使用 Flash 绘图工具绘制出来的图像都是矢量图（包括文字）。在 Flash 中使用矢量图，既可以自行创作，也可以导入由其他软件制作的矢量图。常见的矢量图编辑软件包括 Illustrator、FreeHand 等。

2.1.2 位图

位图由排列成网格的点（称为像素）组成。图像由网格中每个像素的位置和颜色值决定，每个点被指定一种颜色，如果放大位图，就会看到这些点像马赛克那样拼合在一起形成图像，如图 2.2 所示。

编辑位图修改的是像素，而不是直线或曲线。位图跟分辨率有关，因为描述图像的数据是固定到特定尺寸的网格上。编辑位图可能会更改它的外观品质。特别是调整位图像素大小会使图像边缘出现锯齿，因为网格内的像素重新进行了分布。如图 2.3 所示，首先缩小图像的尺寸，然后放大显示，会出现图像效果降低的情况。此外，在分辨率较低的输出设备上显示位图也会降低它的外观品质。

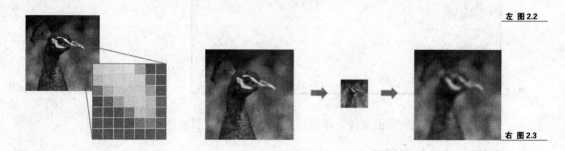

左 图 2.2

右 图 2.3

矢量图使用形状描述图像，因此被称为"图形"。位图使用像素点描述图像，因此被称为"图像"，不过在实际应用中这两个词一般不做区分。

2.2 导入位图

位图是制作 Flash 动画常用素材，本节介绍如何在 Flash 中导入位图和处理位图。

2.2.1 在 Flash 中使用位图

位图被导入到 Flash 文档后，用户可对它进行各种编辑。例如，对导入位图应用压缩和消除锯齿功能，可以控制位图在 Flash 文档中的大小和外观，也可以将导入位图作为填充应用到对象。

在 Flash 中，位图分离后变成可编辑的像素，位图仍然保留它原来的细节，但是被分离到离散的颜色区域。分离位图后，用户可以使用工具栏中的工具进行各种编辑操作。

2.2.2 导入位图

在 Flash 中导入位图的具体操作步骤如下。

（1）选择"文件"菜单内"导入"子菜单中的"导入到舞台"命令（快捷键"Ctrl+R"），可将位图导入到舞台；选择"文件"菜单内"导入"子菜单中的"导入到库"命令，可将位图导入到库面板。

（2）执行导入操作时，将打开"导入"对话框，可从"文件类型"弹出菜单中选择文件格式，如图 2.4 所示。

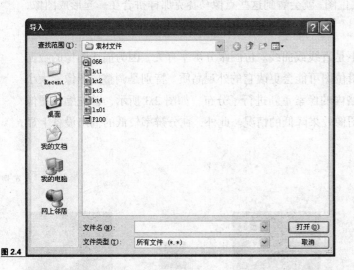

图 2.4

（3）定位到所需的文件，单击"打开"按钮，位图被导入到舞台或库。

2.2.3 修改位图属性

位图被导入到舞台后，用户可以使用属性面板来修改位图的属性，方法为：在舞台上选择位图，按"Ctrl+F3"快捷键打开属性面板，在属性面板设置位图的尺寸、舞台上的位置等，如图 2.5 所示。

图 2.5

2.2.4 设置库中的位图

位图被导入到库后，用户可以在库面板上设置位图的属性，方法为：右键单击库面板上的位图，选择"属性"命令，打开"位图属性"对话框，如图 2.6 所示。

图2.6

根据需要设置对话框中的以下选项。

◆ 图像名称框，用于修改位图的名称。

◆ "允许平滑"选项，用于设置消除锯齿功能平滑位图边缘。

◆ "压缩"选项，选择"照片（JPEG）"或"无损（PNG/GIF）"两种格式。如果选择"照片（JPEG）"，则以 JPEG 格式压缩图像。如需要使用为导入图像指定默认压缩品质，选择"使用文档默认品质"。如需要指定新的品质压缩设置，取消选择"使用文档默认品质"，然后在"品质"文本框中输入介于 1 和 100 之间的一个值（设置越高，保留的图像完整性越大，但是产生的文件尺寸也越大）。"无损（PNG/GIF）"将使用无损压缩格式压缩图像，这样不会丢失图像中的任何数据。

注意：对于具有复杂颜色或色调变化的图像，如具有渐变填充照片或图像，应该使用"照片"压缩格式。对于具有简单形状和相对较少颜色的图像，应该使用"无损"压缩格式。

2.2.5 分离位图

分离（也叫"打散"）位图操作将把图像中的像素分散到离散区域，生成多个独立的填充区域和线条，从而能够使用 Flash 绘图或填充工具对分散的图形进行各种编辑操作。

在舞台上分离位图的方法为：选择位图，选择"修改"菜单中的"分离"命令（快捷键"Ctrl+B"），位图被执行分离操作，如图 2.7 所示。

位图分离后成为形状，用户就可以进行各种图形编辑操作（请参考第 4 章相关部分）。

图 2.7

2.2.6　位图转换为矢量图

　　Flash 能够将导入位图转换为矢量图形，以便将图像当做矢量图形进行处理，并可减小 Flash 文件的大小（注意：如果导入位图包含复杂的形状和许多颜色，则转换后的矢量图形的文件尺寸会比原来的位图文件大）。位图转换为矢量图形后矢量图形不再链接到"库"面板中的位图元件。

　　将位图转换为矢量图的具体操作步骤如下。

　　（1）选择位图，选择"修改"菜单内"位图"子菜单中的"转换位图为矢量图"命令，打开"转化位图为矢量图"对话框，如图 2.8 所示。

图 2.8

　　（2）根据需要设置对话框中的各个选项。

　　◇　"颜色阈值"框，输入一个介于 1 到 500 之间的值。在两个像素值之间进行比较，如果它们在 RGB 颜色值上的差异低于该颜色阈值，则两个像素被认为是颜色相同。如果增大阈值，则意味着降低颜色数量。因此，"颜色阈值"的值越小，颜色转换越多，与源图像的差别越小。

　　◇　"最小区域"，输入一个介于 1 到 1000 之间的值。最小区域用于设置在指定像素颜色时考虑周围像素的数量。"最小区域"值越小，转换后图像越精确，与源图像越接近。

　　◇　"曲线拟合"，从弹出菜单中选择"像素"、"非常紧密"、"紧密"、"一般"、"平滑"、

"非常平滑"中的任意一个选项。曲线拟合用于确定绘制轮廓的平滑程度,轮廓越平滑,转换后图像与源图像的差异越大。

◇ "角阈值",从弹出菜单中选择"较多转角"、"一般"、"较少转角"中的任意一个选项。角阈值确定是保留锐边还是进行平滑处理,转角越少,转换后图像与源图像差异越大。

(3)设置完成后单击"确定"按钮,位图即可转换为矢量图,如图 2.9 所示。

图 2.9

在执行位图转换为矢量图操作时,用户应该尝试"转换位图为矢量图"对话框中的各种选项设置,以便找出文件大小和图像品质之间的最佳平衡点(越接近源图像,文件越大,品质越高)。

2.2.7 实例——卡通人物

本实例介绍如何在 Flash 中导入和使用位图,效果如图 2.10 所示。

图 2.10

制作步骤如下。

（1）按"Ctrl+N"快捷键，新建 Flash 文档。

（2）选择"文件"菜单内"导入"子菜单中的"导入到库"命令，导入位图"kt4.jpg"和"ls01.jpg"到库面板。

（3）单击工具栏矩形工具按钮▨。

（4）选择"窗口"菜单"颜色"命令，打开"颜色"面板，单击"填充"按钮▨▣，选择"无色"按钮▨，将填充设置为"无色"，单击"笔触"按钮▨▨，在"类型"框中选择"位图"，在下拉列表菜单中选择位图"ls01.jpg"，如图 2.11 所示。

图 2.11

（5）在舞台上拖曳鼠标绘制矩形，然后选中该矩形，在属性面板"笔触"框输入"10"，在"X"位置框输入"70"，在"Y"位置框输入"50"，在宽度框输入"400"，在高度框输入"300"。

（6）单击新建图层按钮▨，新建"图层 2"，从库面板中将位图"kt4.jpg"拖曳到舞台上。

（7）确保选择刚拖曳到舞台上的位图，单击属性面板，在"X"位置框输入"70"，在"Y"位置框输入"50"，在宽度框输入"400"，在高度框输入"300"。

（8）按"Ctrl+S"快捷键保存文档，按"Ctrl+Enter"快捷键测试影片。

2.3 导入矢量图

导入矢量图的方法与导入位图类似，可使用"文件"菜单内"导入"子菜单中的"导入到舞台"命令（快捷键"Ctrl+R"），或者选择"文件"菜单内"导入"子菜单中的"导入到库"命令，都将打开"导入"对话框（见图 2.4）。

在导入不同类型的矢量图时，Flash 出现不同的选项设置对话框，以便设置导入选项。如图 2.12 所示为导入 AI（Adobe Illustrator）文件出现的"导入选项"对话框。

如果使用"导入到库"命令，则导入的矢量图会出现在库面板，以便以后使用。如果使

用"导入到舞台"命令，则导入的矢量图直接显示在舞台而不会出现在库面板中。如图 2.13
所示为导入到舞台上的 AI 矢量图。

左 图 2.12

右 图 2.13

2.4 导入声音

Flash 支持多种声音文件格式，最常用两种声音格式是 WAV 和 MP3。将声音文件以
导入方式导入到舞台或者库后，用户可以方便地使用、编辑这些声音并能让声音与动画
同步。

2.4.1 添加声音

声音通常被添加到图层中的帧内，在帧中添加声音的具体操作步骤如下。

（1）选择"文件"菜单内"导入"子菜单中的"导入到库"命令，打开"导入"对话框，
定位到要导入的声音文件，单击"打开"按钮，声音将被导入到库。

（2）在时间轴上新建图层。

（3）将库中的声音拖曳到舞台或者元件编辑窗口。

（4）声音被添加到所在图层中的选择帧内，时间轴窗口如图 2.14 所示。

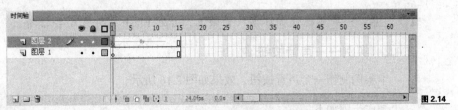

图 2.14

如果包含多个声音对象，建议将每个声音添加到单独的图层。这样，每个图层都作为一
个独立的声音通道，便于编辑和管理声音。

声音被添加到帧后，可以使用属性面板修改声音帧的属性。

（1）单击声音所在图层上的帧选择声音帧。

（2）确保打开属性面板，声音帧的属性面板如图 2.15 所示。

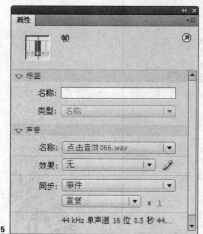

图 2.15

根据需要设置以下选项。

◇ 名称：声音文件的文件名称。

◇ 效果：选择声音效果。"无"表示声音文件不应用效果，选择此选项可删除以前应用过的声音效果；"左声道" / "右声道"选项表示只在左声道或右声道中播放声音；"从左到右淡出" / "从右到左淡出"表示将声音从一个声道切换到另一个声道；"淡入"表示在声音持续时间内逐渐增加其幅度；"淡出"表示在声音持续时间内逐渐减小其幅度；"自定义"使用户使用"编辑封套"对话框创建自己的声音。

◇ 同步："事件"选项将声音和一个事件的发生过程同步起来。事件声音在它的起始关键帧开始显示时播放，并独立于时间轴播放完整个声音，即使 SWF 文件停止仍然继续播放声音。"开始"与"事件"选项的功能相近，但如果声音正在播放，使用"开始"选项则不会播放新的声音实例。"停止"选项将使指定的声音静音。"数据流"选项将同步声音，以便在 Web 站点上播放。

◇ 重复：在此输入数值可指定声音循环次数，或者选择"循环"连续重复声音。设置连续播放声音时，应输入一个足够大的数值，以便在持续时间内播放。

注意：一般不建议循环播放音频流，否则 Flash 文件大小会倍增。

2.4.2 实例——声音按钮

本实例制作一个声音按钮，效果如图 2.16 所示。

制作步骤如下。

（1）按"Ctrl+N"快捷键，新建 Flash 文档。

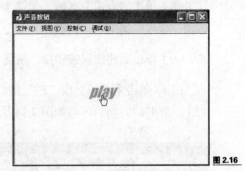

图 2.16

（2）按"Ctrl+R"快捷键，打开"导入"对话框，定位到需要导入声音的文件夹，选择文件 066.wav，单击"打开"按钮，将声音导入到库。

（3）按"Ctrl+F8"快捷键，打开"创建新元件"对话框，在"名称框"输入"button"，在"类型框"选择"按钮"，单击"确定"按钮。

（4）进入按钮元件编辑窗口，单击文本工具，在属性面板中设置字体系列"Impact"，大小"32"，颜色"绿色"（十六位值#00FF00）。

（5）在舞台上输入文字"play"，单击选择工具，将文字拖曳到窗口中心点的位置，如图 2.17 所示。

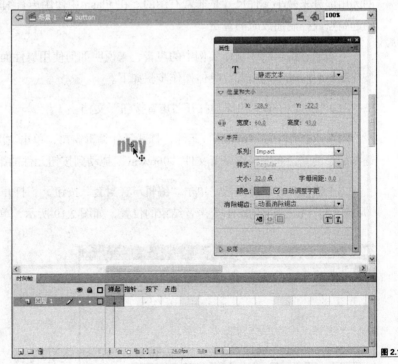

图 2.17

（6）单击"指针"区域（第 2 帧），按"F6"键添加关键帧，在属性面板修改文字颜色为"#00FF66"。

（7）单击"按下"区域（第 3 帧），按"F6"键添加关键帧，选择"文本"菜单内"样式"子菜单中的"仿斜体"命令。

（8）单击"点击"区域（第 4 帧），按"F6"键添加关键帧，选择"文本"菜单，单击取消"样式"子菜单"仿斜体"命令，在属性面板修改文字颜色为"#00FF00"。

（9）单击新建图层按钮 □，新建"图层 2"。

（10）单击第 3 帧，按"F7"键添加空白关键帧，在库中拖曳声音文件"066.wav"到舞台上，此时的时间轴窗口如图 2.18 所示。

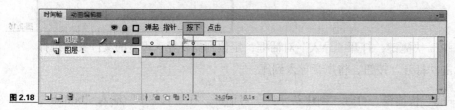

图 2.18

（11）单击舞台左上角的 ⇦ 按钮返回到舞台，拖曳库中的"button"元件到舞台正中心的区域。

（12）按"Ctrl+S"快捷键保存文档为"声音按钮"，按"Ctrl+Enter"快捷键测试影片。

2.4.3 编辑声音

用户可以改变声音在 Flash 中开始播放和停止播放的位置，这对于想通过删除声音文件的无用部分来减小文件尺寸是非常有用的。在 Flash 中使用声音编辑控件，就可以定义声音的起始点或控制播放时的音量。

下面通过编辑刚才制作实例中的声音，来说明如何使用属性面板上的"编辑声音封套"按钮编辑时间帧中的声音，具体操作步骤如下。

（1）按"Ctrl+O"快捷键打开"声音按钮"文档。

（2）双击库中的"button"元件，打开元件编辑窗口，单击"图层 2"第 4 帧，按"F6"键添加关键帧，在库中将声音文件"066.wav"拖动到按钮元件的第 4 帧。

（3）确保打开属性面板，单击"编辑声音封套"按钮 ✎，打开"编辑封套"对话框，将"开始时间"控件 ▯ 拖到第 1 个声音结束的位置，如图 2.19 所示，单击"确定"按钮。

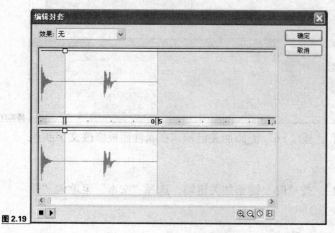

图 2.19

在"编辑封套"对话框中，用户可以根据需要进行如下选项设置。

◇ 要改变声音起始点和终止点，拖动"开始时间"控件▯和"结束时间"控件▯。

◇ 要控制声音播放音量（封套线显示声音播放时的音量），可在封套线上单击创建封套手柄（每个声道最多可以有 8 个封套手柄），之后调整手柄以控制声音播放音量。

◇ 单击"放大"按钮⊕或"缩小"按钮⊝，可改变窗口中显示声音的多少。

◇ 单击"秒"按钮⊙或"帧"按钮▤，可在秒和帧之间切换时间单位。

◇ 单击"播放"按钮▶或"停止"按钮■，可播放编辑的声音或者停止声音。

（4）单击"图层 2"第 3 帧，打开属性面板，单击"编辑声音封套"按钮▱，打开"编辑封套"对话框，将"结束时间"控件▯拖动到第 1 个声音结束的位置，如图 2.20 所示。

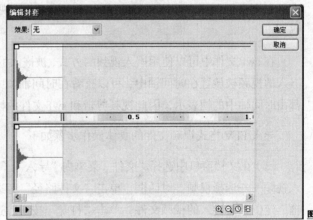

图 2.20

（5）单击"确定"按钮，保存文档，测试效果。

2.4.4 声音与动画同步

在 Flash 中与声音相关的最常见任务是在动画中同步播放和停止关键帧中的声音，方法如下。

（1）在动画中添加声音。如需要使此声音和场景中的事件同步，应选择一个与场景中事件关键帧相对应的开始关键帧。

（2）在声音层要停止播放声音的帧上创建一个关键帧，时间轴上出现声音文件的波形示意图。

（3）选中新建关键帧，在属性面板"声音"弹出菜单中选择同一个声音。

（4）从"同步"弹出菜单中选择"停止"命令。这样，在播放 swf 文件时，声音会在结束关键帧处停止播放。

例如，图 2.21 所示的时间轴，表示声音在第 10 帧开始播放，到第 30 帧时停止（不论声

音是否播放完毕都将停止）。

图 2.21

2.5 导入视频

本节介绍如何在 Flash 中导入视频和修改视频的属性。

2.5.1 使用嵌入方式导入视频

如果要将视频导入到 Flash，必须使用以 FLV 或 F4V（H.264）格式编码的视频。执行导入视频操作时，Flash 将检查用户导入视频文件的格式，如果不是 Flash 可以播放的格式文件，则会提醒用户使用 Adobe Media Encoder 对视频文件进行编码，以符合视频格式编码要求。

在 swf 文件中可以使用嵌入视频的方式，被嵌入的视频文件将成为 Flash 文档的一部分。嵌入的视频被放置在时间轴中，可以查看在时间轴帧中表示的单独视频帧。由于每个视频帧都由时间轴中的帧表示，因此视频剪辑和 swf 文件的帧速率必须相同。

导入 FLV 格式视频文件的具体操作步骤如下。

（1）在文档窗口中选择"文件"菜单内"导入"子菜单中的"导入视频"命令，打开"导入视频——选择视频"对话框。单击"文件路径"旁边的"浏览"按钮，弹出"打开"对话框，定位到要导入的视频文件，单击"打开"按钮。选择"在 SWF 中嵌入 FLV 并在时间轴中播放"选项，如图 2.22 所示。

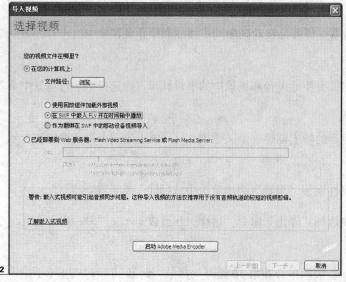

图 2.22

（2）单击"下一步"按钮，打开"导入视频——嵌入"对话框，如图2.23所示。

图2.23

在"符号类型"选项中，用户可以根据需要设置对应选项（此处保持默认选项）。

◆ 嵌入的视频：如果要使用在时间轴上线性播放的视频剪辑，那么最合适的方法就是将该视频导入到时间轴。

◆ 影片剪辑：也可以将视频置于影片剪辑实例当中，这样可以使用户获得对动画内容的最大控制。视频的时间轴独立于主时间轴进行播放，用户就不必为容纳该视频而将主时间轴扩展很多帧。

◆ 图形：将视频剪辑嵌入为图形元件时，用户将无法使用ActionScript与该视频进行交互。

默认情况下，应将"将实例放置在舞台上"选项选中，Flash将导入的视频放在舞台上。如果取消选中该选项，则导入的视频将被单独放置到库面板中。

（3）单击"下一步"按钮，打开"导入视频——完成视频导入"对话框，如图2.24所示。

图2.24

（4）单击"完成"按钮。嵌入的视频被放置在文档窗口，同时时间轴中的帧自动被延长到视频剪辑回放的长度，如图 2.25 所示。

在库面板中也会出现导入的视频对象，如图 2.26 所示。

左 图 2.25
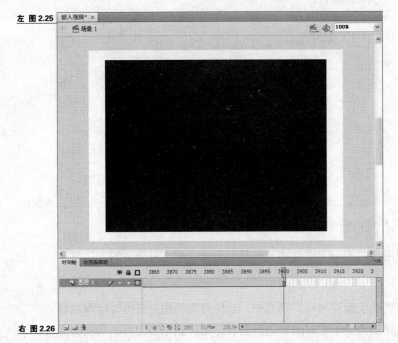

右 图 2.26

（5）保存文档为"嵌入视频"，按"Ctrl+Enter"快捷键测试动画。

2.5.2　修改视频属性

视频被嵌入后，使用属性面板或者"视频属性"对话框可以修改视频的属性。

1. 使用属性面板

选择要修改属性的视频对象，打开属性面板，如图 2.27 所示。

在属性面板可以设置以下视频属性。

◆ "实例名称"：用于设置嵌入视频实例的名称。

◆ "交换"：单击该按钮，打开"交换视频"对话框，可以交换视频剪辑。

◆ "X"、"Y"：用于设置视频对象在舞台上的位置坐标。

◆ "W"、"H"：用于设置视频的宽度和高度。

2. 使用视频属性对话框

在"库"面板中选择视频剪辑，单击右键选择"属性"命令，打开"视频属性"对话框，如图 2.28 所示。

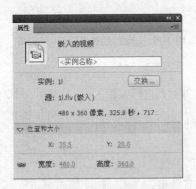

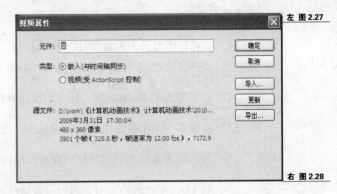

左 图 2.27

右 图 2.28

在"视频属性"对话框中，可以执行以下操作。

◆ 查看有关导入视频剪辑的信息，包括名称、路径、创建日期、像素尺寸、长度和文件大小等。

◆ 更改视频剪辑的名称。

◆ 更新视频剪辑（如在外部编辑器中修改了视频剪辑）。

◆ 导入 FLV 或 F4V 文件以替换选定的视频剪辑。

◆ 将视频剪辑导出为 FLV 或 F4V 文件。

2.6　练习题

一、选择题（给出的选项中，有一项或多项是正确的）

1. 以下关于矢量图和位图的说法中，错误的有_____。

　　A. 矢量图形与分辨率无关，这意味着它们可以显示在各种分辨率的输出设备上，而丝毫不影响品质。

　　B. 用 Flash 绘图工具直接绘制出来的图像（包括文字）都是矢量图。

　　C. 位图图形跟分辨率有关。

　　D. 在 Flash 中导入位图后，可以通过分离和矢量化操作将其转换为矢量图，用这两种方法转换出的矢量图是一样的。

2. 以下选项中，属于矢量图编辑软件的有_____。

　　A. Photoshop　　　B. Fireworks　　　　C. FreeHand　　　　D. Illustrator

3. 以下说法中，正确的有_____。

　　A. 导入位图转换为矢量图后，转换后的矢量图形文件大小肯定比原来的位图文件小。

　　B. 在将位图转换为矢量图时，设置"颜色阈值"的值越小，颜色转换就越多，与源图

像的差别就越小。

C. 在将位图转换为矢量图时，"曲线拟合"选项用于确定绘制的轮廓的平滑程度。轮廓越平滑，转换后的图像与源图像的差异就越小。

D. 位图导入到 Flash 之后，还可以使用其他软件对其进行编辑。

4. 以下有关在 Flash 中使用声音的说法中，正确的有_____。

A. 导入的声音只能通过属性检查器添加到舞台。

B. 在 Flash 中播放声音时，可以设置特殊的声音效果。

C. 在 Flash 中可以自定义某些声音效果。

D. 在 Flash 中一般不建议循环播放音频流，因为这会导致文件的大小增加。

5. 以下有关在 Flash 中使用视频的说法中，正确的有_____。

A. 并非所有格式的视频文件都可以导入到 Flash 中。

B. 可以导入 FLV 或 F4V（H.264）格式编码的视频。

C. 如果将导入的视频置于影片剪辑实例中，用户就不必为容纳该视频而将主时间轴扩展很多帧。

D. 视频的宽度和高度在导入时确定，不能在 Flash 中更改。

二、操作题

1. 在网上搜索得到位图和矢量图形文件，将其导入到 Flash 舞台或者库面板。

2. 在网上搜索得到声音文件，将其导入到舞台或库面板。

3. 在网上搜索得到 FLV 或 F4V 格式的视频文件，将其导入到舞台或库面板。

第3章
在 Flash 中绘图

Flash 绘图是创作动画的基础，使用 Flash 工具可以绘制各种矢量图形，本章介绍绘图的基本概念以及如何使用 Flash 工具绘图，主要内容如下。

◆ 绘图的基本概念
◆ 使用笔触工具（线条、椭圆、矩形、铅笔、刷子等）
◆ 使用填充工具（墨水瓶、颜料桶等）
◆ 使用编辑工具（选择、任意变形、橡皮擦等）
◆ 使用文本工具

学习完本章后，读者能够创建简单的图形、进行图形编辑以及使用文本。

3.1 绘图的基本概念

在 Flash 中绘图是制作动画的基础，因此用户需要了解 Flash 绘图中的一些基本概念，它们是笔触与填充、使用颜色、图形的重叠。

3.1.1 笔触与填充

Flash 图形由笔触和填充两部分组成，通常绘图之前需要设置笔触和填充选项。本小节介绍笔触和填充的概念以及如何设置笔触和填充。

1. 基本概念

笔触是指所绘制对象周围的线条；填充是指笔触内部区域充满的颜色、渐变色或位图部分。例如，在使用"矩形工具"绘图时，笔触是指矩形周围的边线，而填充是边线内部的区域。又例如，在 2.2.7 小节的实例"卡通人物"中，"相框"就是通过设置图形的笔触大小实现的，而相框中的内容则是使用位图作为填充得到的。

2. 设置笔触

使用属性面板可以设置笔触大小（粗细）和样式。选择"窗口"菜单中的"属性"命令，

打开属性面板（快捷键"Ctrl+F3"），如图 3.1 所示。在"笔触高度"框中输入数值可以设置笔触粗细；在"笔触样式"菜单中可以选择笔触的样式。

如果需要创建自定义的笔触样式，单击"编辑笔触样式"按钮 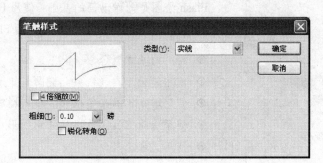，打开"笔触样式"对话框，如图 3.2 所示。

左 图 3.1

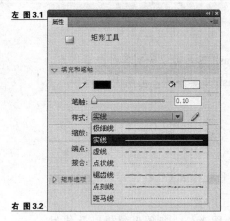

右 图 3.2

设置该对话框中的选项，用户能够自定义笔触样式。

3. 设置填充

设置填充是指修改填充部分的颜色、渐变颜色或者位图填充。在具体绘图时用户可以使用属性面板、工具箱颜色控件和颜色面板设置图形的填充属性，相应的内容将在本章后续的小节中介绍。

3.1.2 使用颜色

在 Flash 中绘图时，需要为笔触或者填充设置颜色。属性面板上的填充选项用于设置纯色，工具箱颜色控件用于设置渐变色或者纯色，而"颜色"面板用于设置自定义渐变色或者位图填充。

1. 使用工具箱颜色控件

在工具箱上单击"笔触颜色"按钮 或者"填充色"按钮 ，打开"颜色样本"列表，从颜色表中选择一种颜色，设置笔触颜色或者填充颜色，如图 3.3 所示。

图 3.3

在工具箱颜色控件区域，用户还可以执行以下操作。

◆ 单击颜色列表底部的样式选项，可以设置笔触或者填充色为渐变色。

◆ 单击"黑白"按钮，从当前颜色返回到默认颜色，即笔触颜色为黑色，填充颜色为白色。

◆ 单击"交换颜色"按钮，将当前设置笔触颜色和填充色进行互换。

◆ 选中笔触或者填充后，单击"没有颜色"按钮，将笔触颜色或填充色设置为无色。

2. 使用属性面板设置颜色

单击"工具箱"中的工具或者选中舞台上图形的笔触或者填充，选择"窗口"菜单中的"属性"命令（快捷键"Ctrl+F3"），打开属性面板，如图 3.4 所示。

要设置对象的颜色属性，单击"笔触颜色"控件或者"填充颜色"控件，然后在打开的颜色样本列表中选择一种颜色作为笔触或者填充颜色。

3. 使用"颜色"面板设置颜色

使用"颜色"面板设置颜色的具体操作步骤如下。

（1）选择"窗口"菜单中的"颜色"命令，打开"颜色"面板，如图 3.5 所示。

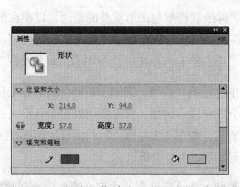

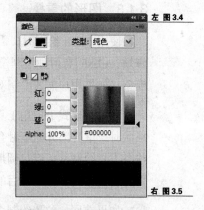

左 图 3.4

右 图 3.5

（2）单击右上角按钮，从弹出菜单中选择不同颜色模式（RGB 或 HSB）。如果要向当前文档的颜色样本列表中添加新定义的颜色，选择"添加样本"选项。

（3）单击笔触颜色按钮，设置笔触颜色。

（4）单击填充颜色按钮，设置填充颜色。

（5）"类型"控件用于设置笔触或者填充颜色的类型，包括无、纯色、线性、放射、位图。

◆ "无"表示没有笔触或填充。

◆ "纯色"表示以一种纯色作为笔触或填充。

◆ "线性"表示使用线性渐变效果作为笔触或填充。

◇ "放射"表示使用放射渐变效果作为笔触或填充。

◇ "位图"表示位图作为笔触或填充。

例如，在"类型"列表中选择"线性"选项，"颜色"面板如图 3.6 所示。

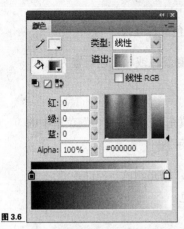

图 3.6

自定义线性渐变的方法为：双击编辑器上的颜色控件，打开颜色样本选择新颜色设置渐变颜色；如果鼠标在两个颜色控件之间当指针带"加号"时单击，可以添加颜色控件；如果要删除颜色控件，应将颜色控件拖曳到下方的示意区域。

3.1.3 图形的重叠

使用 Flash 绘图时，需要了解绘制模型与图形重叠的概念，以便在绘图时避免不必要的麻烦。Flash 有两种绘制模型：一是形状绘制模型；二是对象绘制模型。默认采用形状绘制模型，如果用户需要绘制对象，应在绘制前单击工具条中的"对象绘制"按钮 。

在默认模式下使用工具箱中的铅笔、线条、椭圆、矩形、刷子等工具绘制重叠的线条和形状时，重叠部分的笔触会被分成线段。例如，首先使用椭圆工具绘制一个圆形，然后使用线条工具绘制一条穿过圆形的直线，如图 3.7 左图所示；接着使用选择工具选取各个部分，再将它们移动位置，之后的情形如图 3.7 右图所示。

如果在同一位置绘制多个形状，那么后绘制的内容会覆盖先绘制的内容。例如，图 3.8 左图所示为先绘制的一个圆形，然后绘制一个矩形后，如图 3.8 右图所示，是用选择工具选取各部分，然后将它们移动位置后的情形。

左 图 3.7

右 图 3.8

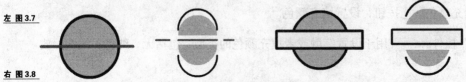

当一个有笔触的形状同一个没有笔触的形状相重叠时，颜色相同的部分会合并在一起（如果先绘制有笔触的图形，再绘制无笔触的图形），如图 3.9 所示。

在绘制图形时，单击"绘制对象"按钮 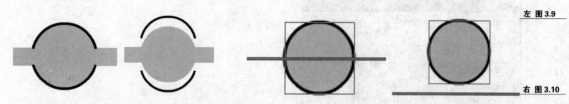，那么在绘制后这两个对象就不会自动合并。例如，绘制图形时在工具箱上单击"对象绘制"按钮，再单击"椭圆工具"，然后绘制一个圆形，接着使用"线条工具"绘制一条穿过它的直线，如图 3.10 左图所示；而图 3.10 右图所示，是用选择工具选取各个部分，然后将它们移动位置后的情形。

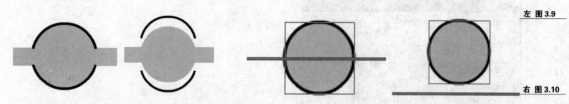

左 图 3.9

右 图 3.10

绘制形状可以看做是由笔触和填充这些细节构成图形的局部，它们被称之为形状。而绘制对象则是将整个图形当做整体来看，它们被称之为对象。

其实使用 Flash 绘图时，为避免由于重叠形状或者线条意外改变，通常会将形状组合或者使用图层来组织。有关组合的内容，请参见第 4 章；有关图层的内容，请参见第 5 章。

3.2 使用笔触工具

Flash 工具箱中的笔触工具可以绘制各种基本的几何图形，包括线条工具、椭圆工具、矩形工具、多角星形工具、钢笔工具、铅笔工具、刷子工具等。

3.2.1 线条工具

线条工具绘制直线。选中线条工具，在舞台上拖动鼠标绘制直线段。绘制直线段时，如果按住"Shift"键绘制水平、垂直或 45° 角的直线段。

线条工具有笔触属性没有填充属性。如果要修改线条的笔触，首先选中线条形状，然后在属性面板上设置笔触颜色、粗细和样式等属性。

3.2.2 椭圆工具

椭圆工具绘制椭圆或圆形。选中椭圆工具，在舞台上拖动鼠标绘制椭圆形状。按住"Shift"键不放绘制正圆形。

椭圆工具有笔触和填充属性。如果需要修改笔触和填充属性，首先选中椭圆形状，然后在属性面板上设置笔触或填充属性。

3.2.3 矩形工具

矩形工具绘制矩形和正方形，绘制方法与椭圆工具类似。

矩形工具还可以绘制圆角矩形，方法为：选择矩形工具，在属性面板上的单击矩形选项，单击"将边角半径控件锁定为一个控件"按钮 ，在矩形边角半径框输入圆角半径的值，在舞台上拖曳鼠标绘制圆角矩形，如图 3.11 所示。

图 3.11

3.2.4 多角星形工具

多角星形工具 绘制多边形，方法为：单击多角星工具，打开属性面板，单击"工具选项"按钮 ，打开"工具设置"对话框，如图 3.12 所示。

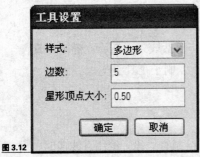

图 3.12

"工具设置"对话框中的选项说明如下。

◇ 样式：设置多边形或星形。

◇ 边数：设置边数。

◇ 星形顶点大小：设置星性顶点的大小。

设置完成后，单击"确定"按钮，在舞台上拖动鼠标绘制多边形或者星形。

3.2.5 钢笔工具

钢笔工具 绘制精确的路径，如直线或者平滑流畅的曲线。

1. 绘制直线

使用钢笔工具 绘制直线的方法如下。

（1）在舞台上直线起始点处单击定位第 1 个锚记点。

（2）在直线终止点处单击，拖动鼠标绘制一条直线段。

如果在绘制时按住"Shift"键不放，绘制倾斜45°的直线。如果要完成当前路径，任选一样其他的绘图工具，或者按"Esc"键。如果要闭合路径，将鼠标指针移动到第一个锚记点上双击，如图3.13所示。

2. 绘制曲线

使用钢笔工具创建曲线段时，线段的锚记点显示为切线手柄。每个切线手柄的斜率和长度决定了曲线的斜率和高度，移动切线手柄改变路径曲线形状。

绘制曲线的方法如下。

（1）在舞台上要绘制曲线开始的地方按下鼠标左键不放，出现第1个锚记点，并且鼠标指针由钢笔尖变为箭头。

（2）在要绘制曲线段的方向拖动鼠标，此时出现曲线切线手柄，如图3.14所示。

（3）释放鼠标，完成第1个锚记点。在需要绘制第2个锚记点的位置按下鼠标左键不放，此时出现第2个锚记点，拖动鼠标控制第2个锚记点的切线位置，如图3.15所示。

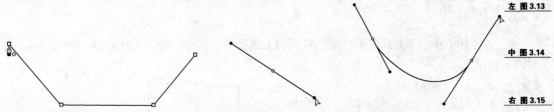

左 图 3.13

中 图 3.14

右 图 3.15

（4）重复步骤（3），添加其他锚记点，并控制锚记点的切线位置绘制曲线。

（5）需要结束曲线时，按"Esc"键。

3. 调整锚记点

创建曲线后，用户可以移动、添加或删除路径上的锚记点。使用"部分选取工具"移动锚记点以调整直线段的长度或角度，或者曲线段的斜率。

调整锚记点操作如下。

◇ 移动锚记点：使用部分选取工具拖动锚记点。

◇ 轻推锚记点：使用部分选取工具选择锚记点，使用上、下、左、右方向键移动锚记点。

◇ 添加锚记点：钢笔工具单击曲线，将鼠标指针移动到需要添加锚记点的位置，当指针出现加号时单击添加锚记点。

◇ 删除锚记点：使用部分选取工具单击锚记点，按"Delete"键。

4. 实例——绘制红旗

制作步骤如下。

（1）按"Ctrl+N"快捷键，新建文档。

（2）单击钢笔工具。

（3）按"Ctrl+F3"快捷键打开属性面板，设置笔触颜色为"红色"，笔触高度为"1"。

（4）在舞台上拖动鼠标绘制两条直线，使用选择工具将直线选中，移动到舞台合适的位置，如图 3.16 所示。

（5）使用钢笔工具绘制一条水平直线，单击"添加锚点"工具，在直线三分之二单击添加一个锚记点。

（6）单击"转换锚点"工具，单击新添加的锚点，按住鼠标不放拖曳"切线手柄"，将直线修改为曲线，如图 3.17 所示。

（7）选择"编辑"菜单中的"复制"命令，复制曲线，选择"编辑"菜单中的"粘贴到当前位置"命令，按键盘向下箭头键，将复制曲线向下移动到适合的位置。

（8）单击部分选取工具，分别移动舞台上的线段，使它们组成红旗形状。

（9）单击选择工具，选中左侧直线，在属性面板"高度"框输入一个比原始大 2 倍的长度值。

（10）单击部分选取工具，在舞台上选择整个图形，如图 3.18 所示。

左 图 3.16

中 图 3.17

右 图 3.18

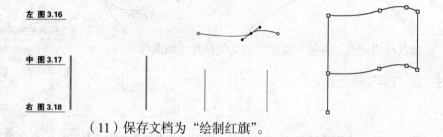

（11）保存文档为"绘制红旗"。

3.2.6　铅笔工具

铅笔工具能让用户以使用真实铅笔大致相同的方式绘制线条和形状。单击铅笔工具，单击"绘画模式"选项，在弹出列表中选择绘画模式，如图 3.19 所示。

图 3.19

各种模式的说明如下。

◇ 伸直模式：无论绘制什么形状，都将自动进行伸直处理，即转换为最接近的三角形、椭圆、圆形、矩形和正方形等几何形状。

◇ 平滑模式：绘制非常平滑的曲线。

◇ 墨水模式：绘制自由曲线。

绘画模式设置完成，在舞台上拖动鼠标绘制任意图形。

3.2.7 刷子工具

刷子工具 绘制与用真实画刷描绘出的笔画很相似，它可以让用户绘制出一种特殊效果，例如书法效果。

1. 设置刷子工具

使用刷子绘图时需要设置刷子模式、刷子大小、刷子形状。单击"刷子模式"按钮 ，选择一种涂色模式，如图 3.20 左图所示。单击"刷子大小"按钮 ，选择刷子大小，如图 3.20 中图所示。单击"刷子形状"按钮 ，选择刷子的形状，如图 3.20 右图所示。

不同刷子模式的含义如下。

◇ "标准绘画"：直接在线条和填充区域上涂刷。

◇ "颜料填充"：在填充区域和空白区域上涂刷，不影响线条。

◇ "后面绘画"：在舞台空白区域涂刷，线条和填充区域不受影响。

◇ "颜料选择"：仅涂刷选定的填充区域。

◇ "内部绘画"：仅涂刷最先被刷子工具选中的内部区域，即只能使用刷子在起点所在的图形区域里涂刷，如果先选中的是空白区域，则无法涂刷其他区域。

2. 实例——美术字

制作步骤如下。

（1）按"Ctrl+N"快捷键，新建文档。

（2）单击刷子工具 。

（3）在属性面板设置填充颜色"黑色"；在工具箱选项区域单击"刷子模式"按钮 选择"标准模式"；单击"刷子大小"按钮 选择"中等大小"；单击"刷子形状"按钮 选择"圆形"。

（4）在舞台上拖动鼠标绘制文字图形，如图 3.21 所示。保存文档为"刷子绘图"。

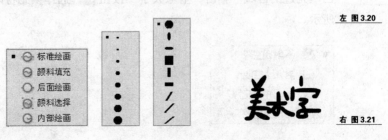

左 图 3.20

右 图 3.21

3.3 使用填充工具

Flash 工具箱中的填充工具用于修改图形的笔触和填充，包括墨水瓶工具 、颜料桶工具 、滴管工具 、填充变形工具 。

3.3.1 墨水瓶工具

1. 使用墨水瓶工具

墨水瓶工具 用于修改图形的笔触，或为填充区域添加笔触。如果为元件或组合对象添加笔触，应该首先将它们打散；如果要为位图添加笔触，应该将其转换为矢量图。

2. 实例——美术字描边

制作步骤如下。

（1）打开"刷子绘图"文档。

（2）单击墨水瓶工具 。

（3）在属性面板上设置笔触颜色"红色"，笔触高度"2"。

（4）在舞台上沿着刷子绘图文字周围单击，为填充添加笔触，如图 3.22 所示。

图 3.22

（5）选择"文件"菜单中的"另存为"命令，将文档另存为"美术字描边"。

3.3.2 颜料桶工具

1. 设置颜料桶工具

颜料桶工具 用颜色填充封闭的区域。颜料桶工具用于填充空白的区域，也可以修改已填充过的区域。单击"空隙大小"按钮 ，选择填充将以何种类型进行填充，如图 3.23 所示。

■ ○ 不封闭空隙
○ 封闭小空隙
○ 封闭中等空隙
○ 封闭大空隙

图 3.23

这些选项，用户能够从字面上理解其含义，通常绘图时用户会将形状封闭，所以通常会选择"不封闭空隙"选项。"锁定填充"按钮，进行填充操作，位图或者渐变填充将扩展覆盖在舞台中填充的对象。使用这种方式填充时，首先填充中心区域，然后再移动到其他区域。

2. 实例——填充红旗

制作步骤如下。

（1）打开"绘制红旗"文档。

（2）单击颜料桶工具。

（3）设置填充颜色"红色"。

（4）在红旗图形上单击，为其填充上颜色，如图 3.24 所示。

图 3.24

（5）保存文档。

3.3.3　滴管工具

滴管工具用于吸取对象的颜色。使用滴管工具在图形笔触上单击，吸取对象的笔触颜色将作为当前笔触颜色，并自动转换为墨水瓶工具；使用滴管工具在填充区域单击时，吸取对象填充色将作为当前的填充色，并自动转换为颜料桶工具，并在"工具箱"颜料桶工具的选项区域自动选中"锁定填充"按钮。

滴管工具提取图形形状（位图导入并分离后，可以使用滴管工具提取位图）作为填充，吸取完成后，绘图工具自动转换为颜料桶工具，这时单击需要填充的区域可将吸取的形状填充到这些区域。

3.3.4　渐变变形工具

渐变变形工具用于将渐变填充颜色或位图填充变形。通过调整填充的大小、方向或者中心点，使得渐变填充或位图填充变形。

设置渐变变形工具的具体操作步骤如下。

（1）单击填充变形工具。

（2）在要修改的填充形状上单击，显示渐变变形工具的编辑手柄，如图 3.25 左图所示。

然后进行以下操作。

◆ 单击中心点○，拖曳调整填充的位置。

◆ 单击焦点▽，沿圆形直径调整填充的焦点。

◆ 单击宽度⊟，拖曳调整填充的宽度。

◆ 单击大小◎，拖曳调整填充的大小。

◆ 单击旋转○，拖曳调整填充沿中心点旋转。

◆ 按住"Shift"键拖曳，将线性渐变填充的方向限制为 45°的倍数。

（3）拖动中心点或编辑手柄，修改填充效果，如图 3.25 右图所示。利用编辑手柄编辑填充效果时，需要耐心，用户多尝试几次就会有收获。

图 3.25

3.4　使用绘图编辑工具

图形编辑工具用于选取和修改对象，包括选择工具、部分选取工具、套索工具、任意变形工具、橡皮擦工具。

3.4.1　选择工具

选择工具用来选取对象、移动对象和调整对象的形状。

1. 选取对象

单击选择工具，在要选取的对象上单击选取对象。

对于 Flash 绘制对象，使用选择工具：

◆ 单击笔触，选中笔触的一部分；

◆ 双击笔触，选中所有相连的笔触；

◆ 单击填充，选中填充；

◆ 双击填充，同时选中填充和笔触。

如果要选取多个对象，按住"Shift"键不放，并分别单击每个要选取的对象。

使用鼠标拖曳方式框选对象是最常用的方法。

（1）单击选择工具 ▐。

（2）按住鼠标拖曳一个矩形范围，将要选取的对象包括在矩形范围内，此时矩形范围内的对象被框选。

2. 移动对象

使用选择工具 ▐ 移动对象，方法如下。

（1）单击选中要移动的对象，鼠标指针变为移动形状 ⬥。

（2）拖动对象到适当位置释放鼠标。

3. 调整对象形状

使用选择工具 ▐ 调整对象的形状，方法如下。

（1）单击选择工具 ▐，将鼠标指针移动到形状的边缘。

（2）鼠标指针变为 ▐ 时，按住鼠标拖动调整对象边缘的曲率。

（3）鼠标指针变为 ▐ 时，拖动鼠标调整对象边角的形状。

例如，绘制如图 3.26 左图所示的形状，首先用线条工具绘制三角形，然后用选择工具修改底边，如图 3.26 右图所示。

图 3.26

3.4.2 部分选取工具

部分选取工具 ▐ 用于选择矢量图形上的锚记点。具体用法请参见 3.2.5 小节"钢笔工具"的部分内容。

3.4.3 套索工具

套索工具 ▐ 用于圈选对象。拖曳出不规则的或多边形的选取范围以选取对象。

单击套索工具 ▐，在工具箱套索工具选项中单击选择魔术棒 ▐ 或者多边形模式 ▐，如

图 3.27 所示。魔术棒按钮用于更改分离位图所选区域的填充部分；多边形模式按钮用于选择图形或者位图分离后的多边形区域。

使用套索工具"魔术棒"选项的具体操作步骤如下。

（1）单击套索工具，单击"魔术棒"按钮。

（2）单击"魔术棒属性"按钮，打开"魔术棒设置"对话框，如图 3.28 所示。

左 图 3.27
右 图 3.28

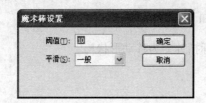

其中各选项的说明如下。

◆ "阈值"选项，输入一个介于 1 到 200 之间的值，用于定义相邻像素包含在所选区域内必须达到的颜色接近程度。数值越高，包含颜色范围越广。如果输入 0，则只选择与用户单击第 1 个像素的颜色完全相同的像素。

◆ "平滑"选项，从弹出菜单中选择一个选项以定义所选区域的边缘平滑程度。

（3）设置完成后，单击"确定"，在舞台上单击分离的位图，选择一个图形区域。

（4）继续单击其他区域，添加到所选内容。

（5）直到设置的接近相同颜色程度的部分区域被选取。

如果要使用套索工具"多边形"选项，应在形状上单击，选择一个平滑的多变形选区。例如，在分离位图上，选取图形中的一部分相对独立的形状。

3.4.4　任意变形工具

任意变形工具将对象、组合体、实例或文本块进行任意变形。

任意变形工具选项区域，包括"旋转和倾斜"、"缩放"、"扭曲"和"封套"4 个功能按钮，表示任意变形工具能够实现某种功能，如图 3.29 所示。

图 3.29

使用任意变形工具变形的具体操作步骤如下。

（1）在舞台上选择图形、实例、组或文本块。

（2）单击任意变形工具 ，所选对象周围出现控点，如图 3.30 所示。

在所选内容周围移动指针，指针发生变化，指明哪种变形功能可用。

（3）要移动所选内容，将指针放在边框内的对象上，然后将该对象拖动到新位置。

（4）变形操作结束之后，单击所选对象的外部。

设置旋转或缩放的中心，应将变形点（即对象中心圆点）拖到新位置，如图 3.31 所示。

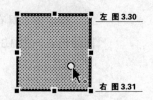

左 图 3.30

右 图 3.31

如果要将变形点与元素的中心点重新对齐，则双击变形点。调整变形点功能在制作动画角色的肢体运动时很有用，因为变形点可以看做是肢体的关节。

要旋转所选内容，应将指针放在角手柄的外侧（鼠标指针显示为一个旋转的箭头），然后拖动，所选内容即可围绕变形点旋转，如图 3.32 所示。按住"Shift"键拖动，可以使所选内容能够以 45° 为增量进行旋转，按住"Alt"键拖动，可以围绕对角旋转。

要缩放所选内容，沿对角方向拖动角手柄以便沿着对角缩放尺寸。水平或垂直拖动角手柄或边手柄可以沿各自的方向进行缩放，如图 3.33 所示。按住"Shift"键拖动，可以按照比例调整选择对象的大小。

要倾斜所选内容，应将指针放在变形手柄之间的轮廓上（鼠标指针显示为两个方向相反的箭头），然后拖动，如图 3.34 所示。

左 图 3.32

中 图 3.33

右 图 3.34

要扭曲形状，应按住"Ctrl"键拖动角手柄或边手柄，如图 3.35 所示。同时按住"Shift"键和"Ctrl"键拖动角手柄以锥化对象，即将选定的角及其相邻角从它们的原始位置起移动相同的距离。

要实现"封套"功能，必须首先选中封套按钮 。用户通过调整封套的点和切线手柄来编辑封套形状，更改封套的形状会影响对象的形状，如图 3.36 所示。

左 图 3.35

右 图 3.36

注意："扭曲"和"封套"功能不能用于修改元件实例、位图、视频对象、声音、渐变、对象组或文本。如果所选的多个对象中包含以上任意内容，则只能扭曲形状。要扭曲或使用封套修改文本，首先应该将字符转换成形状。

3.4.5 橡皮擦工具

橡皮擦工具 用于删除笔触和填充。导入位图擦除时必须先将位图分离，然后进行擦除操作。

橡皮擦工具有 3 个选项：水龙头 、擦除模式 和橡皮擦形状 ，图 3.37 左图所示为擦除模式，图 3.37 右图所示为橡皮擦形状。

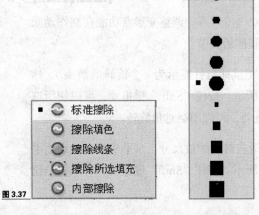

图 3.37

对橡皮擦的"擦除模式"选项说明如下。

◆ "标准擦除"表示擦除同一层上的笔触和填充。

◆ "擦除填色"表示只擦除填充，不影响笔触。

◆ "擦除线条"表示只擦除笔触，不影响填充。

◆ "擦除所选填充"表示只擦除当前选定的填充，并不影响笔触。

◆ "内部擦除"表示只擦除橡皮擦笔触开始处的填充，并不影响笔触，如果从空白点开始擦除，则不会擦除任何内容。

双击橡皮擦工具 可以擦除舞台上所有内容；单击"水龙头"按钮 可以擦除笔触线段或填充区域；单击"橡皮擦模式"按钮 可以通过拖动鼠标进行擦除操作。

在舞台上进行擦除的操作步骤如下。

（1）单击橡皮擦工具 。

（2）如果擦除线段，单击水龙头按钮 ；如果擦除笔触和填充，单击橡皮擦选项 。

（3）选择橡皮擦选项中的一种形状，选择适合的橡皮擦形状。

（4）在图形上拖动鼠标进行擦除。

3.4.6 实例——绘制风景画

本实例的最终效果如图 3.38 所示。

制作步骤如下。

（1）按"Ctrl+N"快捷键新建文档，按"Ctrl+J"快捷键打开"文档属性"对话框。

（2）设置"尺寸"框为"400×300"，按"确定"按钮，保存文档为"绘制风景画"。

（3）单击铅笔工具 ，单击铅笔模式"平滑"选项，使用默认笔触和填充颜色绘制一条沿者底边平行的横直线。

（4）继续绘制若干曲线表示"山峰"，如图 3.39 所示。

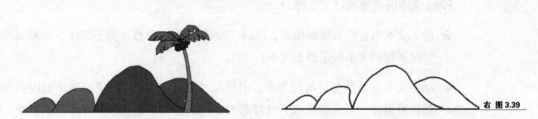

左 图 3.38

右 图 3.39

（5）使用颜料桶工具 ，将"山峰"填充为"绿色"。

（6）使用铅笔工具 绘制一颗椰树图形，如图 3.40 所示。

（7）使用颜料桶 将树木的枝干和树叶填充，接着使用选择工具 框选所有"树木"，移动它到右侧"山峰"的位置，如图 3.41 所示。

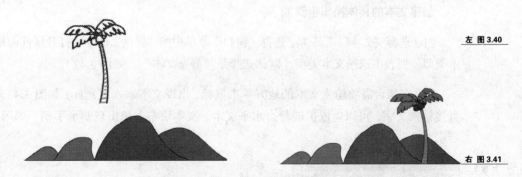

左 图 3.40

右 图 3.41

（8）在舞台上方绘制一个正圆形，代表"太阳"。按"Shift+F9"快捷键，打开颜色面板，确保选中填充颜色，在类型框选择"放射状"选项，单击第一个颜色控件，设置颜色为"#FF6600"，单击第二个颜色控件，设置颜色为"#FFCC33"，在"太阳"上单击将其填充。

（9）单击渐变变形工具 ，单击大小 按钮，调整填充大小将填充适当变形。

（10）保存文档，测试动画效果（见图 3.38）。

3.5 使用文本

本节介绍如何使用文本和设置文本的属性。

3.5.1 创建文本

Flash 能够创建 3 种类型的文本：静态文本、动态文本和输入文本。所有文本都支持 Unicode（与 ASCII 类似，Unicode 是一种字符编码方式，它能显示更多的字符种类，如中文）。

1. 文本的类型

Flash 文本的类型有以下 3 种。

◇ 静态文本内容在编辑时确定，Flash 动画播放时无法修改静态文本，动画制作大多数情况下指的文本都是静态文本。

◇ 动态文本显示动态更新的文本，用户通过使用程序来动态更新文本的内容和格式。如体育得分、股票报价或天气预告内容，这些文本在动画中可以动态更新，使用动态文本需要程序支持。

◇ 输入文本是指用户能够输入文字的一种文本框。输入文本一般用于 Flash 表单等需要用户输入文字的场合，同样输入文本也需要程序支持。

2. 创建文本

创建文本的具体操作步骤如下。

（1）选择"文本"工具 T ，选择"窗口"菜单中的"属性"命令，打开属性面板，在"文本类型"列表中选择文本类型（默认选择是"静态文本"），如图 3.42 所示。

（2）在舞台需要输入文本的地方单击鼠标，出现文本输入框光标，如图 3.43 左图所示，直接输入文字，可以生成扩展静态水平文本，文本块右上角出现圆形手柄，如图 3.43 右图所示。

左 图 3.42

右 图 3.43

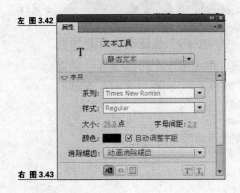

（3）如果需要输入固定宽度的文本块，应在文本开始处单击，然后移动鼠标到文本框四周控制手柄上，当鼠标变成"双向"箭头时，按住鼠标向左或向右拖动，即可创建固定宽度的文本块，如图 3.44 左图所示；释放鼠标后文本块右上角出现方形手柄，如图 3.44 中图所示；直接在定宽文本块中输入文本，如果文本超出文本块宽度，自动在下一行重新开始，如图 3.44 右图所示。

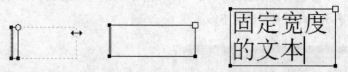

图 3.44

（4）如果要输入垂直方向可扩展的文本，可单击"改变文本方向"按钮 ，如图 3.45 左图所示；选择合适的文本对齐方式，然后输入文本，如图 3.45 中图所示；如果输入固定高度的垂直文本块，那么垂直文本超出文本块高度时，文本自动从右侧重新开始，如图 3.45 右图所示。

（5）单击文本工具 ，在属性面板"文本类型"列表中选择不同的文本类型，创建对应的动态文本或者输入文本。例如，图 3.46 左图所示为创建的动态文本，而图 3.46 右图所示的为创建的输入文本。

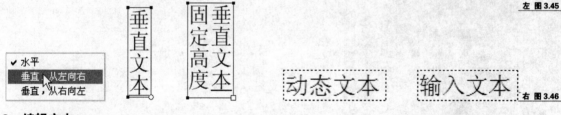

左 图 3.45

右 图 3.46

3. 编辑文本

对于扩展文本，拖动圆形手柄可使其变为定宽或定高的文本。对于定宽或定高文本，双击方形手柄可使其变为扩展文本。

创建静态文本之后，可以随时修改文字的内容。方法为：选中文本工具 ，在文本输入框单击，然后修改文字内容。

4. 分离文本

在舞台上创建静态文本后，文本会被看做成为一个整体对象。如果需要将输入的文本中的每个字符作为单独的对象，则应分离文本。

静态文本执行两次分离操作后，字符被转换为形状，如果文本中只有单个字符，则只需一次分离即可将文本分离为形状。

注意：部分汉字在转换为形状时可能会出现连笔的情况，那么这时需要对形状进行修复，有关修复笔画形状的内容，请参见 5.3.3 小节的实例。

分离文本的具体操作步骤。

（1）选择文本块。

（2）选择"修改"菜单中的"分离"命令（快捷键"Ctrl+B"）。选定文本中的每个字符被放置在单独的文本块中，但是它们依然在舞台上的同一位置。

（3）如果文本块中包含多个字符，再次选择"修改"菜单中的"分离"命令，将分离文本块转换为形状。

3.5.2　设置文本属性

在编辑区添加文本后，选择文本，再打开属性面板，可以设置文本的属性，如图 3.47所示（此时是静态文本的属性）。

图 3.47

1.　字符属性

字符属性包括字体系列、字号、样式、颜色、字符间距、自动调整字距、消除锯齿功能，具体说明如下。

◆　"系列"选项：设置字符字体。

◆　"样式"选项：设置字符样式，包括正常、斜体、粗体和粗斜体。

◆　"大小"选项：设置字符大小，值越大文字越大，以像素点为单位。

◆　"字母间距"：设置字符之间的距离，单位是像素点。

◆　"颜色"选项：设置字符为一种纯色。

◆　"自动调整字距"：勾选后自动调整字距。

◆　"消除锯齿"：有 5 种不同选项，"使用设备字体"表示使用计算机终端字体呈现文本，生成 SWF 文件比较小；"位图文本（无消除锯齿）"表示文本有边缘且带有锯齿，生成 SWF 文件较大；"动画消除锯齿"表示文本是平滑的没有锯齿，生成较大的 SWF文件；"可读性消除锯齿"表示使用高级消除锯齿引擎，提供高品质文本，生成占用空间最大的 SWF 文件；"自定义消除锯齿"表示直观地消除锯齿参数，生成特定外观的文本。

2. 段落属性

文本的段落属性包括格式、间距、边距、文本方向。

"格式"按钮用于设置文本的格式或者对齐方式。

◆　"左对齐"按钮▦，设置文字以文本框左边线对齐。

◆　"居中对齐"按钮▦，设置文字以文本框中线对齐。

◆　"右对齐"按钮▦，设置文字以文本框右边线对齐。

◆　"两端对齐"按钮▦，设置文字以文本框两端对齐。

"间距"选项用于设置文本缩进和行间距。

◆　"缩进"选项▤，设置文本段落缩进。

◆　"行距"选项▤，设置文本段落行间距，以像素点为单位。

"边距"按钮用于设置文本左右边距。

◆　"左边距"选项→▤，设置文本段落左侧间隙。

◆　"右边距"选项▤←，设置文本段落右侧间隙。

"方向"按钮设置文本以水平或垂直的方向。

◆　方向按钮▦▾，在弹出菜单选择文本块方向，包括水平（默认方式），垂直、从左向右，垂直、从右向左。

3. 动态文本和输入文本的属性

动态文本和输入文本的物理属性与静态文本基本相同，不同的是它们的属性面板中分别有一个"字符嵌入"按钮和一个"行为"按钮，前者用于在动态文本中嵌入字符，如图3.48所示，后者用于设置表单中各种类型的文本框。

图3.48

3.5.3 实例——彩虹文字

本实例的最终效果如图 3.49 所示。

制作步骤如下。

（1）按"Ctrl+N"快捷键，新建文档。

（2）在属性面板上设置文档大小为"300×200"，背景颜色为"黑色"。

（3）单击文本工具<u>T</u>，在属性面板上设置字体"黑体"；设置字号"72"；设置文字颜色为"白色"。

（4）在舞台上输入文字"彩虹文字"。

（5）单击"选择工具"<u>▶</u>，在舞台上单击文字，将文字移动到舞台中间，如图 3.50 所示。

（6）按两次"Ctrl+B"快捷键，将文本分离，分离后文字形状出现"连笔"情况，需要做修改。

（7）选择"修改">"形状">"填充扩展"命令，打开"扩展填充"对话框，设置"距离"框为"3 像素"。

（8）单击"多角星形工具"<u>◎</u>（位于"矩形工具"<u>▭</u>所在的按钮组），在文本"文"上绘制一个填充色为"红色"的三角形，然后使用选择工具<u>▶</u>拖曳左右两条边，调整这个三角形的两边，如图 3.51 所示。

左 图 3.49　中 图 3.50　右 图 3.51

（9）使用选择工具<u>▶</u>选择整个三角形，按"Delete"键将其删除。

（10）使用选择工具<u>▶</u>选择舞台上的所有文本形状，单击工具箱填充颜色框上的"七彩填充"样式<u>▮</u>。

（11）保存文档为"彩虹文字"。

3.6 实例——绘制将军头像

本实例综合运用本章所学内容，效果如图 3.52 所示。

图 3.52

制作步骤如下。

（1）按"Ctrl+N"快捷键，新建文档。

（2）按"Ctrl+J"快捷键，打开"文档属性"对话框，设置尺寸为"300×200"，单击"确定"按钮。

（3）按"Ctrl+R"快捷键，导入准备好的位图到舞台。

（4）在时间轴第 2 帧单击，选择"插入"菜单内"时间轴"子菜单中的"空白关键帧"命令，添加一个空白关键帧，单击"绘图纸外观"按钮，如图 3.53 所示。

（5）单击铅笔工具，在属性面板中，设置笔触高度为"4"，在工具箱"铅笔模式"按钮选项中选择"平滑"选项。

（6）在舞台上描绘出图像的笔触的轮廓，如图 3.54 所示。

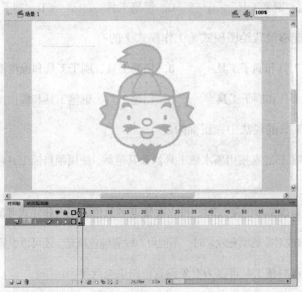

左 图 3.53

右 图 3.54

（7）继续绘制头盔中的线段和脸部"五官"形状。

（8）单击第 1 帧，单击滴管工具，在原有图像上提取颜色，单击第 2 帧，再单击颜料桶工具，在相对应的区域上色。

（9）单击第 1 帧，选择"编辑"菜单内"时间轴"子菜单中的"删除帧"命令，将导入

位图所在的帧删除。

（10）保存文档为"将军头像"。

3.7 练习题

一、选择题（给出的选项中，有一项或多项是正确的）

1. 以下说法中，错误的有_____。

　　A. 单击工具箱中的笔触颜色按钮，可以设置笔触颜色。

　　B. 单击工具箱中的填充色按钮，可以设置对象的填充效果。

　　C. 单击工具箱中的"无色"按钮，可以同时将笔触颜色和填充色设置为无色。

　　D. 单击工具箱中的"交换颜色"按钮，可以将当前设置的笔触颜色和填充色进行互换。

2. 以下方法中，能够设置半透明笔触颜色的是_____。

　　A. 使用工具箱中的填充色按钮　　　　B. 使用"颜色"面板

　　C. 使用属性面板　　　　　　　　　　D. 使用"样本"面板

3. 以下绘图工具中，能够绘制任意手绘线条的是_____。

　　A. 线条工具　　　B. 钢笔工具　　　C. 铅笔工具　　　D. 刷子工具

4. 以下 Flash 工具中，能够设置绘图模式（工作模式）的有_____。

　　A. 铅笔工具、钢笔工具和刷子工具　　B. 铅笔工具、刷子工具和橡皮擦工具

　　C. 线条工具、铅笔工具和刷子工具　　D. 铅笔工具、钢笔工具和橡皮擦工具

5. 以下关于 Flash 填充工具的说法中，正确的是_____。

　　A. Flash 中的任意对象都能直接用墨水瓶工具修改其笔触，使用颜料桶工具修改其填充效果。

　　B. 使用墨水瓶工具修改图形的笔触时，可以设置笔触颜色、粗细和样式等属性。

　　C. 使用颜料桶工具修改对象的填充效果时，不但可以设置纯色填充，还可以设置渐变填充。

　　D. 使用滴管工具和颜料桶工具可以为对象设置位图填充效果。

6. 使用橡皮擦工具可以擦除图形的笔触和填充，如果想擦除对象的填充，而保留其笔触，那么可以选择以下模式_____。

　　A. 标准擦除　　　B. 擦除填色　　　C. 擦除线条　　　D. 内部擦除

7. 以下有关任意变形工具的说法中，错误的有_____。

 A. 任意变形工具可对对象、组合体、实例或文本块进行变形。

 B. 对于选中的任意对象，都可以使用"旋转和倾斜"、"缩放"、"扭曲"和"封套"等 4 个功能按钮进行变形操作。

 C. 使用任意变形工具时，可以调整对象的变形点以设置变形的基点。

 D. 使用任意变形工具缩放对象时，可以按住"Alt"键拖动角点进行按比例缩放。

8. 以下关于 Flash 文本的说法中，错误的是_____。

 A. 不论哪种类型的文本，都能够设置其字体。

 B. 不论哪种类型的文本，都能够设置超链接。

 C. 不论哪种类型的文本，都能够设置其段落对齐。

 D. 只有动态文本和输入文本可以设置其"实例名称"，而静态文本不可以。

二、填空题

1. 如果要绘制毛笔书法的效果，那么应使用_____工具。

2. 在 Flash 电影中，如果要通过动作脚本动态更改文本的内容，那么应使用_____文本（填写一种文本类型）；如果要创建能够输入内容的文本框，那么应使用_____文本（填写一种文本类型）。

三、操作题

1. 综合应用 Flash 工具，绘制如图 3.55 所示的任意图形之一。

图 3.55

2. 综合应用 Flash 工具，绘制如图 3.56 所示的任意图形之一。

图 3.56

3. 综合应用 Flash 工具，绘制如图 3.57 所示的任意图形之一。

图 3.57

4. 综合应用 Flash 工具，绘制如图 3.58 所示的任意图形之一。

图 3.58

第4章
处理图形对象

本章介绍如何处理图形对象，主要内容如下。

◇ 选择对象
◇ 组合与分离对象
◇ 移动、复制和删除对象
◇ 层叠对象
◇ 变形对象
◇ 对齐对象

学习完本章之后，读者能够掌握各种图形编辑操作，并能综合应用 Flash 的各种工具绘制较为复杂的 Flash 图形。

4.1 选择对象

Flash 提供多种选择对象的方法，包括使用选择工具 ，、部分选取工具 ，、套索工具 以及键盘快捷键。

如果要选择舞台上的全部内容，应选择"编辑"菜单中的"全选"命令，或者按"Ctrl + A"快捷键。"全选"操作不会选中被锁定、被隐藏或者不在当前时间轴图层上的对象。如果要取消选择的全部内容，选择"编辑"菜单中的"取消全选"命令，或者按"Ctrl + Shift + A"快捷键。

下面通过一个实例说明如何综合使用各种选择操作，该例最终效果如图 4.1 所示。

制作步骤如下。

（1）按"Ctrl+N"快捷键，新建文档。

（2）单击"多角星形工具" ，单击属性面板工具设置"选项"按钮 选项... ，打开"工具设置"对话框，在边数框输入"3"，单击"确定"按钮。

（3）在工具箱上设置笔触颜色和填充颜色为"红色"，单击绘制对象按钮 。

（4）在舞台上拖动鼠标绘制三角形，如图 4.2 所示。

（5）单击任意变形工具 ，拖曳控点向下方挤压变形三角形，如图 4.3 所示。

左 图 4.1

中 图 4.2

右 图 4.3

（6）双击图形以进入形状编辑模式，单击选择工具 将三角形上面的两条边修改成为曲线，如图 4.4 所示。

（7）单击"场景"按钮 ，从而回到场景编辑模式，使用直线工具 和选择工具 绘制曲线，如图 4.5 所示。

（8）按"Ctrl+C"快捷键复制曲线，再按"Ctrl+V"快捷键粘贴，选择"修改"＞"变形"＞"水平翻转"命令，然后将其移动到对应位置，如图 4.6 所示。

左 图 4.4
中 图 4.5
右 图 4.6

（9）使用直线工具 和选择工具 绘制一个伞把。

（10）单击选择工具 ，在舞台上拖曳鼠标，将所有绘制的对象框选。

（11）保存文档为"绘制雨伞"。

4.2　组合与分离对象

组合对象将多个对象视作一个整体进行处理，分离对象是将整体对象分离为单个的形状元素，本节介绍对象的组合和分离。

4.2.1　组合对象

在 Flash 文档中需要将多个绘制对象作为一个完整对象处理时，可以将对象组合。例如，创建了一幅手绘图画后，可将绘画中的组成部分合成一组，这样就能将它们当成一个整体选择和移动。选择某个组时，属性面板显示该组合体的 x 和 y 坐标及其尺寸大小。

选择"修改"菜单中的"组合"命令（快捷键"Ctrl+G"），可以组合舞台上的选择对象。如果需要取消组合，则应首先选中组合，然后选择"修改"菜单中的"取消组合"命令（快捷键"Ctrl+Shift+G"）。

下面通过一个实例说明如何进行组合对象操作，该例最终效果如图 4.7 所示。

制作步骤如下。

（1）按"Ctrl+O"快捷键，打开"绘制红旗"文档。

（2）按"Ctrl+Shift+S"快捷键，另存文档为"五星红旗"。

（3）单击选择工具，选择舞台上的图形，选择"修改"菜单中的"组合"命令，将选择形状组合。

（4）单击多角星工具，单击属性面板工具设置"选项"按钮，打开"工具设置"对话框，在样式框中选择"星形"，在边数框中输入"5"，单击"确定"。

（5）设置笔触颜色"无色"，设置填充颜色"黄色"，单击绘制对象按钮。

（6）绘制五角星，使用任意变形工具修改它的大小，使之与舞台上的红旗相匹配，如图4.8所示。

左图 4.7

右图 4.8

（7）在"五角星"旁再绘制4个小的五角星，然后将它们移动到适当的位置。

（8）使用选择工具，框选这5个"五角星"对象，选择"修改">"组合"命令，将它们组合成为"组"，如图4.9所示。

（9）选中组合体，然后移动到"红旗"上方合适的位置。

（10）保存文档。

创建组合对象后，双击组合体则进入对象编辑模式，可根据需要进行各种编辑操作。例如，可使用任意变形工具旋转或者缩放图形，如图4.10所示。

左图 4.9

右图 4.10

4.2.2　分离对象

选择"修改"菜单中的"分离"命令（快捷键"Ctrl+B"），可将组合体、实例和位图分离，这些对象分离后变成形状，用户可以对分离后的形状进行各种编辑操作。

下面通过一个实例说明分离对象操作，该例最终效果如图4.11所示。

制作步骤如下。

（1）按"Ctrl+N"快捷键，新建文档，设置影片大小为"300×200"。

（2）单击文本工具，在属性面板上设置字体为"楷体_GB2312"，字号为"72"，文字颜色为"蓝色"。在舞台上输入文字"描边文字"。

（3）单击选择工具，将文本移动到舞台正中间。

（4）按两次"Ctrl +B"快捷键，分离文本，如图4.12所示（其中有部分笔画"粘连"）。

（5）单击文字工具，在舞台空白处输入一组相同内容和属性的文本。

（6）单击舞台右上角的"窗口大小"列表，选择"800%"，单击钢笔工具，衬着第2次输入的文本，描绘出文字"连笔"部分的路径，如图4.13所示。

左 图4.11

中 图4.12

右 图4.13 描边文字　描边文字

（7）单击部分选取工具，单击刚才绘制的路径，拖动鼠标，将它移动到舞台中没有文字形状的地方，单击"窗口大小"列表，选择"100%"。

（8）单击选择工具，单击这个钢笔路径，此时对象变成形状，移动这个形状到需要修复文字连笔的地方。

（9）单击文字"描"中间的"镂空"形状，按"Delete"键删除，接着再删除文字路径形状，此时得到修复后的文字形状，如图4.14所示。

（10）单击墨水瓶工具，按"Shift+F9"快捷键，打开"颜色"面板，单击"笔触颜色"按钮，在"类型"框选择"线性"，单击第1个颜色指针控件，设置颜色为"#FFCC00"；单击最后一个颜色指针控件，设置颜色为"#FFFFCC"，在中间添加一个颜色指针控件，设置颜色为"#996600"，如图4.15所示。

左 图4.14

右 图4.15 描边文字

（11）在舞台上沿着文本形状四周单击，应用填充颜色。

（12）保存文档为"描边文字"。

注意：不要将"分离"命令和"取消组合"命令混淆。"取消组合"命令是指将组合在一起的对象逐个分开并返回到组合之前的状态；而分离命令则是指将组合体、位图、实例或文字转换成为形状。

4.3 移动、复制和删除对象

移动、复制和删除对象是 Flash 绘图时经常进行的操作，本节介绍这方面的编辑操作。

4.3.1 移动对象

在 Flash 中，移动对象有多种方式，包括拖动鼠标、键盘方向键、修改对象的位置属性等。

1. 拖动对象

在编辑区选择一个或多个对象，选择"选择工具" ，将指针放在对象上拖曳，即可将对象移动到新位置。按住"Shift"键拖动，可使对象按偏转 45° 角倍数的方向移动。

2. 使用方向键

在编辑区选择一个或多个对象，然后按键盘上的方向键移动对象，每次可以移动 1 个像素。按下"Shift"键同时按方向键，则每次移动 10 个像素。

3. 使用属性面板

在编辑区选择一个或多个对象，在属性面板上输入所选对象的 x 和 y 坐标，即可移动对象。注意舞台上的对象坐标是相对于舞台左上角而言。

4. 使用信息面板

在编辑区选择一个或多个对象，选择"窗口"菜单中的"信息"命令（快捷键"Ctrl + I"），打开"信息"面板，其中显示的对象坐标与属性面板中的坐标相同，可通过修改它们移动对象。

5. 实例——绘制小花

实例最终效果如图 4.16 所示。

制作步骤如下。

（1）按"Ctrl + N"快捷键，新建文档。

（2）使用刷子工具 绘制花瓣轮廓，如图 4.17 所示。

（3）单击颜料桶工具 ，按"Shift + F9"快捷键，打开"颜色"面板。

（4）单击填充颜色按钮 ，在类型框选择"球形放射状"，在颜色编辑器中设置第一颜色控件的颜色为"#FFFFFF"，设置另一个颜色控件的颜色为"#FFFFCC"，接着在中间添

加一个颜色控件并设置颜色为"FFCC66"。

（5）在舞台上单击"花瓣"中心，将自定义的填充应用，效果如图4.18所示。

左 图 4.16

中 图 4.17

右 图 4.18

（6）选择舞台上的所有对象，选择"修改"菜单中的"组合"命令，将"花瓣"组合。

（7）使用刷子工具 ☑（对象绘制模式）在"花瓣"中绘制曲线作为花片的"经脉"，使用选择工具 ▮适当调整它们的位置，如图4.19所示。

（8）使用刷子工具 ☑（对象绘制模式）绘制若干红色和黄色的"花蕊"，使用选择工具 ▮适当调整它们的位置，如图4.20所示。

左 图 4.19

右 图 4.20

（9）保存文档为"绘制小花"。

4.3.2　复制对象

Flash 与其他应用程序相同，复制对象的常用方式是：依次执行"复制"与"粘贴"命令（快捷键"Ctrl+C"和快捷键"Ctrl+V"）。

下面通过一个实例说明复制对象的应用，该例最终效果如图4.21所示。

制作步骤如下。

（1）按"Ctrl +N"快捷键，新建文档。

（2）单击矩形工具 ▢，单击绘制对象按钮 ◎。

（3）在属性面板上设置笔触颜色"黑色"，笔触高度"1"，笔触样式"点状线"，在颜色面板设置填充颜色"黑白线性渐变"。

（4）在舞台上绘制一个宽度为"5"、高度为"30"的矩形，接着在该对象上方再绘制一个宽度为"30"、高度为"80"的矩形，按"Ctrl+G"快捷键组合这两个对象，如图4.22所示。

左 图 4.21

右 图 4.22

（5）按"Ctrl+C"快捷键复制，按 3 次"Ctrl+V"快捷键执行粘贴命令，复制 3 组"风车轮"。

（6）选取其中一个，选择"修改" > "变形" > "垂直翻转"命令，移动到第 1 个"风车轮"对应垂直方向的位置。

（7）选择下一个"风车轮"，选择"修改" > "变形" > "顺时针旋转 90 度"命令，移动到第 2 个"风车轮"的右侧。

（8）选取最后一个"风车轮"，选择"修改" > "变形" > "垂直翻转"命令，再选择"顺时针旋转 90 度"，将其移动到第 3 个"风车轮"的左侧。

（9）使用选择工具，框选舞台上的所有绘制对象，将它们移动到舞台正中心的位置。

（10）保存文档为"绘制风车"。

4.3.3 删除对象

在编辑区删除对象的步骤为：选择一个或多个对象，按"Delete"键或"Backspace"键，或者选择"编辑"菜单中的"清除"命令。

4.4 对象的层叠

在 Flash 中，对象的层叠顺序决定了它们在图层中显示的顺序。Flash 根据对象所在图层中的创建顺序来层叠对象，也就是说，最新创建的对象会被放在最上层。

如果用户需要调整对象的层叠顺序，可以执行以下步骤。

（1）选择对象。

（2）选择"修改"菜单内"排列"子菜单中的"移到最前"或"移到最后"命令，可将对象或组移动到层叠顺序的最前或最后。选择"修改"菜单内"排列"子菜单中的"上移一层"或"下移一层"命令，可将对象或组在层叠顺序中向上或向下移动一个位置。

（3）如果选择多个组，这些组会移动到所有未选中的组的前面或后面，而这些组之间的

相对顺序保持不变。

下面通过一个实例进一步说明对象的层叠操作，该例最终效果如图 4.23 所示。

制作步骤如下。

（1）按"Ctrl +N"快捷键，新建文档。

（2）使用矩形工具绘制长方形，在属性面板中设置宽为"140"，高为"180"。

（3）使用矩形工具 再绘制长方形，在属性面板中设置宽为"12"，高为"180"。

（4）选中第 2 个长方形，按"Ctrl+T"快捷键，打开"变形"面板，选择"倾斜"选项，在"垂直倾斜"框中输入"45"，按"Enter"键，将它变形为平行四边形，然后将它移动到第 1 个长方形右边线重叠的位置，如图 4.24 所示。

左 图 4.23

右 图 4.24

（5）使用矩形工具 绘制长方形，在属性面板中设置宽为"140"，高为"12"。

（6）选取长方形，在"变形"面板中选择"倾斜"，在"水平倾斜"框中输入"135"，按"Enter"键，将长方形变形为平行四边形，然后移动它到长方形底边线重叠的位置，如图 4.25 所示。

（7）按"Shift+F9"快捷键，以打开颜色面板，设置填充颜色为"黑白线性渐变"，然后将舞台上的新绘制的平行四边形填充。

（8）选择底部的平行四边形，单击渐变变形工具 ，将填充顺时针旋转 45°。

（9）按"Ctrl+C"快捷键复制这个平行四边形，然后将其移动到长方形顶边和右侧边线与其重叠的位置，如图 4.26 所示。

左 图 4.25

右 图 4.26

（10）单击顶部平行四边形，选择"修改" > "排列" > "移到底层"命令，将其移动到最底层，选择左侧平行四边形，在颜色面板上，将渐变填充修改为"白黑线性渐变"。

（11）选择"文件" > "导入" > "导入到库"命令，将位图导入到库。

（12）单击位图，将它拖曳到舞台，在属性面板上设置"宽"为 140，"高"为"180"，然后将其移动到绘制的长方形上。

（13）选择所有对象，按"Ctrl+G"快捷键将它们组合，把组移动到舞台正中心。

（14）保存文档为"绘制图书"，按"Ctrl+Enter"快捷键测试动画。

4.5 变形对象

图形对象、组、文本块、实例被放置在舞台上后，可能需要变形，旋转、倾斜、缩放或扭曲操作，才能符合动画制作的需要。用户可以使用任意变形工具 或者"修改"菜单"变形"子菜单中的"变形"命令，执行相关变形操作。

下面通过一个实例说明如何进行对象变形操作，实例最终效果如图 4.27 所示。

制作步骤如下。

（1）按"Ctrl+N"快捷键，新建文档。

（2）使用直线工具 绘制一个笔触"黑色"，填充颜色"白色"的三角形。

（3）按"Shift+F9"快捷键，打开颜色面板，设置填充颜色"黑-红线性渐变"，单击颜料桶工具 ，将三角图形填充为黑红渐变色。

（4）单击渐变变形工具 ，将填充色顺时针旋转 15°，如图 4.28 所示。

左 图 4.27

右 图 4.28

（5）复制这个图形，选择"修改"＞"变形"＞"垂直翻转"命令，将复制的图形移动到两边对称的位置。

（6）使用铅笔工具 ，在"机翼"后面绘制一条折线，如图 4.29 所示。

（7）选取中间这部分形状，将其填充为"黑-红-白线性渐变"，如图 4.30 所示。

左 图 4.29

右 图 4.30

（8）选择舞台上所有形状，在属性面板上设置笔触颜色为"无"。

（9）按"Ctrl+T"快捷键，打开"变形"面板，如图 4.31 所示。

在"变形"面板中，可以执行以下操作。

◇ 缩放对象，在"宽度"和"高度"框中输入百分比；单击"约束"选项按钮 ，表示保持原来的宽高比例，在"宽度"和"高度"框输入不同的数值。

◇ 旋转对象，选中"旋转"，输入角度值。

◇ 倾斜对象，选中"倾斜"，输入水平倾斜和垂直倾斜的角度。

◇ 单击"重置选区和变形"按钮 ，重置选择区域的变形操作。

◇ 单击"取消变形"按钮 ，取消当前变形操作。

◇ 3D 旋转，此区域中的选项可用于执行 3D 旋转操作。

（10）选择"旋转"选项，在框中输入"135"，按"Enter"键后，选择的形状被旋转，如图 4.32 所示。

左 图 4.31

右 图 4.32

（11）使用任意变形工具 ，将舞台上的形状拖放到合适的大小，然后使用选择工具 ，将其移动到舞台中间。

（12）保存文档为"绘制飞机"。

4.6　对象的对齐

在使用 Flash 绘图过程中，经常需要将多个对象进行对齐，本节将介绍相关的操作。

4.6.1　使用网格、标尺和辅助线

网格、标尺和辅助线是用户设置对象对齐时的常用工具。

1. 使用网格

选择"视图"菜单内"网格"子菜单中的"显示网格"命令，可在舞台上显示网格。网格在动画中是不可见的，它在舞台图形之后显示为一系列的直线，用户可使用网格作为参照物来对齐对象。

要编辑网格参数，可选择"视图"菜单内"网格"子菜单中的"编辑网格"命令，打开"网格"对话框，如图 4.33 所示。

可以设置该对话框中的以下选项。

◇ 设置网格线的颜色。

◇ 显示或隐藏网格、打开或关闭对齐网格线功能。

◇ 设置网格之间的距离。

◇ 设置网格对齐时的精确度。

2. 使用标尺

选择"视图"菜单中的"标尺"命令，可以显示标尺。标尺默认单位是像素，如果需要重新指定标尺单位，可选择"修改"菜单中的"文档"命令，打开"文档属性"对话框，在其中修改标尺单位。

3. 使用辅助线

在标尺上按住鼠标向舞台拖曳，即可显示辅助线。在标尺上方拖曳可显示横向辅助线，在标尺两侧拖曳可显示纵向辅助线。按住鼠标拖曳辅助线到标尺上，则可以隐藏辅助线。

使用选择工具 拖曳辅助线，可以移动辅助线；将辅助线拖曳到水平或垂直标尺之外，可以删除辅助线。如果要编辑辅助线，可选择"视图"菜单内"辅助线"子菜单中的"编辑辅助线"命令，打开"辅助线"对话框，如图 4.34 所示。

左 图 4.33

右 图 4.34

可设置该对话框中的以下选项。

◇ 设置辅助线的颜色。

◇ 显示或隐藏辅助线。

◇ 贴紧辅助线。

◇ 锁定辅助线。

◇ 设置辅助线对齐时的精确度。

4.6.2 自动对齐功能

Flash 提供 3 种方法在舞台上自动对齐对象。

◇ 对象对齐：沿着其他对象的边缘与选择对象对齐。

◇ 像素对齐：在舞台上与单独的像素或像素线条对齐。

◇ 贴紧对齐：按照指定的贴紧参数来对齐对象。

1. 对象对齐

单击选择工具，单击"对齐对象"按钮，或者选择"视图"菜单内"贴紧"子菜单中的"贴紧至对象"命令，可打开对象对齐功能。

拖动对象时，鼠标指针下方出现黑色小环，当移动对象到另一个对象的对齐距离内时，这个小环会变大，如图 4.35 所示。

2. 像素对齐

选择"视图"菜单内"贴紧"子菜单中的"贴紧至像素"命令，可以打开像素对齐功能。

将视图缩放比率设置为 400%或更高时，舞台上出现一个像素的网格，如图 4.36 所示。这个像素网格代表在 Flash 应用程序中出现的单个像素，用户创建或移动一个对象时，会被限定在这个像素网格内。

左 图 4.35

右 图 4.36

3. 贴紧对齐

选择"视图"菜单中的"贴紧"子菜单，默认情况下选择"贴紧对齐"、"贴紧至辅助线"、"贴紧至对象"命令，如果用户需要按照网格贴紧对齐，那么应选择"贴紧至网格"命令，如果用户需要按照像素对齐，那么应选择"贴紧至像素"命令。

用户将对象拖到指定的贴紧对齐容差位置上时，点线会出现在舞台上，如图 4.37 所示。

如果需要设置"贴紧对齐"，可选择"视图"菜单内"贴紧"子菜单中的"编辑贴紧对齐"命令，打开"编辑贴紧方式"对话框，如图 4.38 所示。

左 图 4.37

右 图 4.38

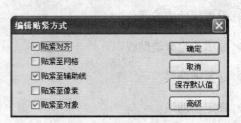

单击"高级"按钮，可扩展该对话框显示高级选项，但通常使用默认设置即可。

4.6.3 使用"对齐"面板

"对齐"面板提供各种对齐按钮，单击相应按钮可以进行对齐操作。

1. 对齐对象的步骤

对齐对象的具体操作步骤如下。

（1）选择多个要对齐的对象。

（2）选择"窗口"菜单中的"对齐"命令，打开"对齐"面板，如图4.39所示。

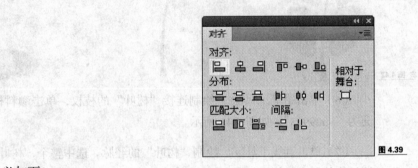

图4.39

该面板中的各按钮含义如下。

◇ 选择"相对于舞台"选项按钮 ，对齐方式为相对于舞台。

◇ 对齐按钮，单击选择"左对齐" 、"水平中齐" 、"右对齐" 、"顶对齐" 、"垂直中齐" 或"底对齐" 。

◇ 分布按钮，单击选择"顶部分布" 、"垂直居中分布" 、"底部分布" 、"左侧分布" 、"水平居中分布" 或"右侧分布" 。

◇ 匹配大小按钮，单击选择"匹配宽度" 、"匹配高度" 或"匹配宽和高" 。

◇ 间隔按钮，单击选择"水平间隔" 或"垂直间隔" 。

（3）单击对齐按钮，使对象以不同方式对齐。一个对象可以同时选择多种对齐方式。

2. 实例——绘制树枝

本实例综合应用了多种对象操作，该例最终效果如图4.40所示。

制作步骤如下。

（1）按"Ctrl+N"快捷键，新建文档。

（2）单击刷子工具 ，在属性面板设置填充颜色为"#009933"，在舞台上绘制一条"树枝形状"，使用选择工具 修改绘制的形状，最后使用"Ctrl+G"快捷键将其组合，如图4.41所示。

（3）单击墨水瓶工具 ，在属性面板中设置笔触颜色为"#00CC00"，单击"树枝形状"

的边缘，为"枝叶的边缘"上色。

（4）单击椭圆工具 ，在属性面板中设置填充颜色为"#009933"，设置笔触颜色为"#00FF33"，在舞台上绘制椭圆形作为"树叶"。

（5）使用选择工具 调整"树叶"形状，如图 4.42 所示。

左 图 4.40

中 图 4.41

右 图 4.42

（6）单击铅笔工具 ，绘制连接"树叶"的枝杈，单击颜料桶工具 将它的填充色填充为"#009933"，如图 4.43 所示。

（7）单击直线工具 ，绘制"树叶"的经脉。选中整个"树叶"形状，按"Ctrl+G"快捷键将其组合，使用任意变形工具 将"树叶"顺时针旋转，如图 4.44 所示。

（8）复制 3 个这样的图形，将它们均匀地排列在"树枝"左侧，如图 4.45 所示。

左 图 4.43

中 图 4.44

右 图 4.45

（9）同时选中左侧的"树叶"，按"Ctrl+C"快捷键复制，按"Ctrl+V"快捷键粘贴，选择"修改"菜单内"变形"子菜单中的"水平翻转"命令，将它们排列到对称右侧的位置。

（10）再复制一片"树叶"，在形状编辑模式中将树叶的"枝杈"删除，使用任意变形工具 将其顺时针旋转 45°，单击"场景"按钮回到舞台编辑模式，将"树叶"移动到树枝的最上方。

（11）选中舞台上的所有对象，按"Ctrl+G"快捷键将其组合，选择"修改"菜单内"对齐"子菜单中的"水平居中"命令，再选择"垂直居中"命令，将整个组对齐到舞台中心点。

（12）保存文档为"绘制树枝"。

实例——绘制手机

本节介绍一个稍微复杂的绘图实例——绘制手机,以综合应用所学的技能。实例最终效果如图 4.46 所示。

制作步骤如下。

(1)在 Flash 中创建一个文档。

(2)按"Ctrl+R"快捷键导入一副位图,并使用任意变形工具或"变形"面板调整其大小,使其作为要仿照绘制的对象,如图 4.47 所示。

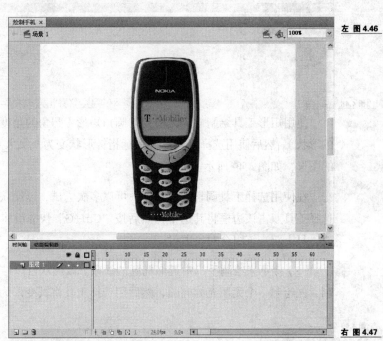

左 图 4.46

右 图 4.47

注意: 这种按照实物"描红"的绘图方法是 Flash 中常用的一种技巧,必须熟练掌握。对于原创的手工图形(比如在纸上绘制的卡通角色,参见本书 3.6 节的实例),应该先扫描到计算机中,然后再用同样的方式"描红"。即使对于专业的动画设计人员,除非使用绘图笔,否则很少有直接用鼠标真正"画"图的。

(3)在时间轴第 2 帧上单击鼠标右键,选择"插入空白关键帧"命令,然后单击时间轴上的"绘图纸外观"按钮,此时第 1 帧中的图像将以虚影的形式显示,使用户可以仿照它进行绘图,如图 4.48 所示。有关帧操作和绘图纸外观的详细信息,请参见本书第 3 章。

(4)首先绘制最外层的边框。虽然该边框是不规则的曲线,让人很容易想到使用"钢笔"工具,但使用钢笔工具绘制曲线相对比较难以控制,而大多数绘图任务实际都可以通过其他简单工具(如椭圆工具、线条工具、铅笔工具、选择工具等)来实现。这实际上也是使用 Flash

绘图时的一条基本原则：尽量采用简单的工具。

图 4.48

使用矩形工具绘制一个无填充的圆角矩形（圆角的角度可以多试几次，以便获得最接近的形状），然后使用选择工具（使鼠标指针形状变为 ↘ 或 ↙ ）将其变形，使其尽量接近真正的图形，如图 4.49 所示。

在使用选择工具调整的过程中，可以多次尝试，以便获得最佳效果。绘制完成后，使用选择工具双击该边框将其选中，然后按 "Ctrl+G" 快捷键将其组合。以后如果需要进一步修改，只需双击该组合对象即可。

（5）接下来绘制手机中近似椭圆的线条。该形状可以结合使用椭圆工具和线条工具来绘制。先绘制一个无填充的椭圆，然后用选择工具将其变形为卵形，如图 4.50 所示。

左 图 4.49

右 图 4.50

在椭圆内用线条工具绘制一条直线段，使其与椭圆的边正好相接，然后用选择工具调整直线，使其产生一定的弧度，如图 4.51 所示。

使用选择工具单击椭圆上半部分（不再需要的部分），按 "Delete" 键将其删除。双击椭圆或调整后的直线段，选中整个形状，然后按 "Ctrl+G" 快捷键将其组合。

（6）绘制 4 条直线段，然后用选择工具将它们拖成如图 4.52 所示的形状。

左 图 4.51

右 图 4.52

将舞台放大到 400%，在刚绘制的形状下再绘制一条直线，然后将其变形，使其与刚绘制的形状相接。选择线条工具，将笔触高度设置为 4，笔触颜色选择为墨绿色，然后绘制一条短的直线段。此时的效果如图 4.53 所示。选中刚绘制的所有部分，按 "Ctrl+G" 快捷键组合。

图 4.53

> **注意**：舞台放大后，很多细微的地方便会更清楚地显示了出来，此时可以进行更精细的调整。

（7）使用铅笔工具（绘图模式选择为"平滑"），绘制两个不规则按钮的形状。使用刷子工具（设置填充色为墨绿色，选择适当的刷子大小和形状）绘制一个话筒形状。选中所有新绘制的内容，按 "Ctrl+G" 快捷键组合，此时的效果如图 4.54 所示。

（8）将舞台缩放比例设置为 200%，继续绘制手机的上半部分（包括屏幕、屏幕中的文字、手机品牌文字以及听筒，绘制结束后将它们组合），如图 4.55 所示。其中屏幕的填充设置如图 4.56 所示。

左 图 4.54

中 图 4.55

右 图 4.56

（9）使用椭圆工具、选择工具和任意变形工具制作手机按键，如图 4.57 所示。其中左边和右边的按键只需制作一个，另外一个可以通过"水平翻转"的方式得到。

（10）在按键中输入文字（最小的文字可以通过把文字用任意变形工具缩小来获得）或绘制图形，并通过复制的方式制作多个按键，每个按键组合成一个组。最后添加手机底部的文字，效果如图 4.58 所示。

左 图 4.57

右 图 4.58

在以上所有绘制封闭曲线的步骤中（除了"屏幕"效果以外），为简便起见都采用了无填充的方式。读者在自行制作时也可以指定填充效果，因为内容是从外而内逐层制作的，所以在最终效果中上层对象中的填充会覆盖掉底层的内容，从而获得需要的效果。

注意：本实例，所有的组成部件都组合成组，以避免互相影响。在实际制作动画的过程中，各组成部件还可能转换成元件，以便对其应用动画效果。例如，对于一个绘制出来的卡通人物角色，其头部、身体、四肢等部分都应该是元件或组合体，且它们应该位于不同的图层，以便能为它们各自应用动画效果。有关图层和元件的概念，请参见第 5 章和第 7 章。

4.8 练习题

一、选择题（给出的选项中，有一项或多项是正确的）

1. 以下有关对象操作的说法中，错误的是_____。

 A. 对象组合的快捷键操作是"Ctrl+B"快捷键。

B. 在 Flash 中既可以使用工具箱中的任意变形工具，也可以使用"变形"面板对对象进行变形操作。

C. "变形"面板与任意变形工具的功能完全一样。

D. 在 Flash 中可以将对象对齐排列、分布排列、匹配成相同的大小和间隔对齐。

2. 以下说法中，错误的是_____。

A. 复制对象后执行"粘贴"命令将把所选内容粘贴到与所复制对象相对于舞台的同一位置。

B. 在舞台上绘制出的线条和形状总是在放置在组合体和元件的下面。

C. 要在舞台上添加辅助线，首先应显示标尺。

D. 使用"对象对齐"可以使用户将对象沿着其他对象的边缘直接与它们对齐。

3. 以下有关选择对象的说法中，错误的是_____。

A. 选择工具用于选择对象。

B. 部分选取工具可用于选择对象。

C. 套索工具可用于选择对象。

D. 套索工具可用于选择对象中的某个区域。

4. 以下有关移动对象的说法，错误的是_____。

A. 选择对象，打开信息面板，设置其中的 x 和 y 坐标可以移动对象。

B. 使用选择工具选择对象，拖动鼠标可以在舞台上移动对象。

C. 使用键盘上的方向键，每次可以移动 10 个像素的距离。

D. 选择对象，在属性面板上输入所选对象的 x 和 y 坐标，可以移动对象。

5. 以下有关变形对象的说法中，错误的是_____。

A. 对象变形操作包括，旋转、倾斜、缩放或扭曲。

B. 使用任意变形工具可进行对象变形操作。

C. 使用渐变变形工具可进行填充渐变的变形操作。

D. "变形"命令和"变形"面板中的操作按钮功能完全相同。

二、填空题

1. Flash 提供了 3 种方法在舞台上自动对齐对象：对象对齐、_____和_____。

2. 对象_____决定它们在图层中显示的顺序。Flash 根据对象所在图层中的创建顺序来层叠对象，也就是说，新创建的对象被放在_____。

3. 要将选择对象放置在文档正中心的位置，在对齐面板上用户应选择_____按钮、

_____按钮和_____按钮。

4．要组合对象应该使用的快捷键是_____，要分离对象应该使用的快捷键是_____。

三、操作题

1．综合应用 Flash 工具，绘制如图 4.59 所示的任意图形之一。

图 4.59

2．综合应用 Flash 工具，绘制如图 4.60 所示的任意图形之一。

图 4.60

3．综合应用 Flash 工具，绘制如图 4.61 所示的任意图形之一。

图 4.61

4．综合应用 Flash 工具，绘制如图 4.62 所示的任意图形之一。

图 4.62

第5章
制作逐帧动画

逐帧动画由多个关键帧组成，是最基本的动画类型。本章介绍逐帧动画，内容如下。

◆ Flash 动画的组成
◆ 图层的概念和图层操作
◆ 帧的概念和帧操作
◆ 创建逐帧动画、洋葱皮功能和设置动画播放速度

学习完本章之后，读者将能够建立起 Flash 图层和帧的概念，并能够结合动画的基本原则制作逐帧动画。

5.1　Flash 动画的组成

　　动画就是随着时间的推移，舞台上的图像依次从人们眼前闪过，图像间存在某些差别，就好像图像按照一定次序快速变化，于是人们认为看到了运动画面，就产生了动画的感觉。

　　在 Flash 动画中，帧是某个时间点上的图像，不同帧的变化就产生了动画效果。因此，任何动画都是由一个一个帧连接而成的，帧是动画的最小单位。最基本的一类动画叫做逐帧动画，它是通过在不同帧上设置不同的内容获得的。

　　Flash 动画中的图层是组织电影的另一个重要元素。图层的特性是透明性，并且可以层层叠加。在制作动画时，对活动图层进行编辑不会影响其他图层，这保证了动画各个部分的相对独立性。对于复杂的动画而言，这是一种很有效的信息组织手段。

　　此外，Flash 动画与人们看到的电视或电影一样，可以拥用多个场景，每个场景相当于电影的一个片段，整个电影按照场景顺序依次播出。当然，如果设计者在电影中添加了动作脚本，那么电影还可以根据动作脚本来控制场景的播出顺序。

　　综上所述，构成 Flash 动画的元素包括场景、图层和帧，它们都在舞台这个空间上展示，如图 5.1 所示。

图 5.1

5.2 使用图层

本节介绍 Flash 图层的概念和操作。

5.2.1 图层的概念

图层就像一摞透明纸，每一张都保持独立，其中的内容相互没有影响，可以进行独立操作，同时又可以合成一个完整的电影。使用图层的好处就在于能够轻松地控制复杂动画中的多个对象，使它们不会互相干扰。

当用户在图层上进行各种编辑时，图层本身不会影响到其他图层上的对象，也不会显示在动画上。动画中图层的个数不受限制，图层的数目也不会影响整个动画的文件大小。

以下实例有助于理解图层的概念，步骤如下。

（1）按"Ctrl+O"快捷键，打开"绘制图书"文档。

（2）按"Ctrl+Shift+S"快捷键，将文档另存为"理解图层"。

（3）选择"修改">"取消组合"命令，接着选择"修改">"时间轴">"分散到图层"命令，此时时间轴窗口显示了这些对象分散到各个图层上的情况，如图 5.2 所示。

（4）在时间轴上单击"WoW3"图层名称，再单击"眼睛"列 👁 下方黑色圆点，当圆点变成✗时表示图层隐藏，再次单击✗时显示图层。

（5）分别单击其他图层上的"眼睛"按钮，隐藏或者查看图层中的图形。

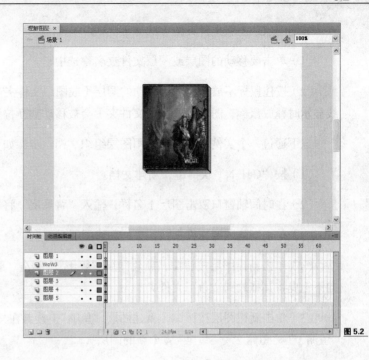

图 5.2

（6）保存文档。

图层按照它们在时间轴从上到下的顺序重叠显示。虽然图层本身是透明的，但这并不意味着图层中的对象也是透明的，因此只有当上层对象是透明时，下层被遮住的对象才能被看到，所以用户在使用图层时要时刻注意到图层的特性。不过，也正是因为这样的特性才使动画中的对象产生了远、近、高、低等视觉效果。

使用图层可以有效地组织动画内容，还可以实现某些特殊效果。例如，运动引导层可以为传统补间添加引导路径（请参见第 7 章），遮罩层可以实现遮罩效果（请参见第 6 章）。

5.2.2　创建图层和图层文件夹

Flash 文档默认包含一个图层，即"图层 1"。用户可以在时间轴窗口上添加图层或图层文件夹来组织动画。每次新建一个图层，图层名称加深显示，表明这个图层是活动图层，新图层按照插入的顺序生成一个普通名称，双击图层名称重新为图层命名。

图层文件夹可以组织和管理动画中的图层。例如，用户将动画中的多个描述同类对象的图层组织到同一个文件夹中。在时间轴上对图层的操作如下。

◇　单击"新建图层"按钮，可在活动图层的上方添加一个图层。

◇　单击"新建图层文件夹"按钮，可添加图层文件夹。

◇　双击图层名称或者图层文件夹名称，可进行重命名。

5.2.3　组织图层和图层文件夹

创建 Flash 文档时，最好事先规划图层或图层文件夹，以便有效使用图层或图层文件夹。时间轴中图层的顺序决定重叠内容的覆盖情况，位于上层的对象会覆盖下层的对象。如果需要，可以在时间轴中移动图层或图层文件夹的排列顺序，以改变动画显示效果。

移动图层或图层文件夹的方法如下。

（1）单击要移动的图层或图层文件夹名称选中它。

（2）按住鼠标不放，拖动要移动的图层（或图层文件夹）到合适位置，光标变为粗轮廓线显示时释放鼠标，图层（或图层文件夹）会被移动到新位置。

以下通过一个实例说明如何使用图层组织文档，步骤如下。

（1）按"Ctrl+N"快捷键，新建文档。

（2）在时间轴窗口双击图层 1 名称，输入"背景层"将图层重命名。

（3）单击新建图层文件夹按钮□，新建图层文件夹"鱼"。

（4）单击新建图层按钮□，新建图层"躯干"，单击"躯干"图层名称，按住鼠标不放向下拖曳将其拖放到"鱼"文件夹。

（5）单击新建图层按钮□，新建图层"鱼嘴"，接着在文件夹"鱼"中，新建"鱼眼"、"鱼鳍 1"、"鱼鳍 2"、"鱼尾"4 个新的图层。

（6）单击图层文件夹"鱼"，单击新建图层文件夹按钮□，新建图层文件夹"水草"。

（7）单击新建图层按钮□，新建图层"水草 1"，单击图层名称，向下拖曳鼠标将其拖放到文件夹"水草"。

（8）单击新建图层按钮□，新建图层"水草 2"。此时的时间轴窗口如图 5.3 所示。

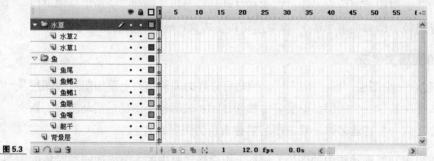

图 5.3

（9）保存文档为"使用图层"。

5.2.4　编辑图层和图层文件夹

1．选择图层或图层文件夹

执行以下方法之一，可选择图层或者图层文件夹。

◇　单击图层或图层文件夹名称。

◇　单击要选择图层的帧。

◇　选择要选择图层上的一个对象。

如果按住"Shift"键单击图层或图层文件夹名称，可以选择连续的图层或图层文件夹；

如果按住"Ctrl"键单击图层或图层文件夹名称，可以选择不连续的图层或图层文件夹。

2. 锁定或解锁图层或图层文件夹

图层或图层文件夹被锁定后就不能再进行操作，所以动画中已经制作好不需要修改的图层或图层文件夹，可将其锁定以防止误操作，需要进行操作时再将其解锁。

锁定或解锁一个或多个图层（图层文件夹）的方法如下。

◇ 单击图层或图层文件夹名称右侧"锁定"列 🔒 下方的小黑点锁定，此时该列显示为 🔒，再次单击可以解锁图层或图层文件夹。

◇ 单击"锁定"列图标 🔒 锁定所有图层和图层文件夹，再次单击可以解锁所有图层和图层文件夹。

◇ 在"锁定"列按住鼠标拖动，可以锁定或解锁多个图层或图层文件夹。

◇ 按住"Alt"键单击图层或图层文件夹"锁定"列，可以锁定或解锁所有其他图层或图层文件夹。

3. 复制图层或图层文件夹

复制图层的步骤如下。

（1）单击图层名称选择图层。

（2）选择"编辑"菜单内"时间轴"子菜单中的"复制帧"命令，或者选中所有帧右击，选择"复制帧"命令。

（3）单击"新建图层"按钮 🔲 创建新图层。

（4）单击新建图层，选择"编辑"菜单内"时间轴"子菜单中的"粘贴帧"命令，或者在选中新图层所有帧上右击，选择"粘贴帧"命令，新建图层就复制了所选择图层中的所有内容。

复制图层文件夹的步骤如下。

（1）如果图层文件夹为展开状态，单击名称左侧三角形将其折叠。

（2）单击图层文件夹名称选中它。

（3）选择"编辑"菜单内"时间轴"子菜单中的"复制帧"命令。

（4）单击"新建图层文件夹"按钮 🔲 创建新图层文件夹。

（5）单击新建图层文件夹，选择"编辑"菜单内"时间轴"子菜单中的"粘贴帧"命令，新建图层文件夹复制了所选择图层文件夹中的所有内容。

4. 删除图层或图层文件夹

可以用以下方法之一删除图层或图层文件夹。

◇ 选择图层或者图层文件夹，单击删除图层按钮 🗑。

◇ 选择图层或者图层文件夹，将其拖曳到删除按钮上。

5.2.5 查看图层和图层文件夹

1. 显示或隐藏图层或图层文件夹

随着动画中图层和图层文件夹的增加，舞台上过多的内容可能会使人觉得混乱，此时可将一些图层或图层文件夹隐藏起来，以便用户能够将注意力集中到正在制作的部分。隐藏图层操作只是为了方便编辑，而并不影响发布，也就是说，发布的文档中图层不论是否隐藏都会显示。

要隐藏图层或图层文件夹，可单击"眼睛" 👁 按钮列下方的黑色圆点，当显示为 ✕ 时表示隐藏图层。如果要显示该图层或图层文件夹，再次单击 ✕ 图标即可。

2. 用彩色轮廓显示图层

为了帮助用户区分对象所属图层，可使用彩色轮廓显示图层。单击图层或图层文件夹"轮廓"列 □，则原来的实心图标显示为空心，此时使用的是彩色轮廓显示图层，再次单击该列图标可恢复正常显示。

5.2.6 把对象分配到不同的图层

制作动画角色时，可以首先绘制角色的各个部分（每部分绘制完成后都组合成组或者转换成元件），然后将它们分散到不同图层，以便针对各个部分（如头、手、腿等）制作动画。

选择"修改"菜单中的"分散到图层"命令，可将文档中的不同对象分散到图层。

5.2.7 设置图层的属性

选择"修改"菜单中的"图层"命令，打开"图层属性"对话框，如图 5.4 所示。

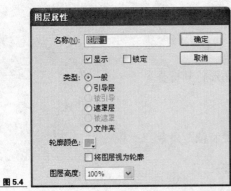

图 5.4

设置该对话框中的选项以修改图层的属性。

◇ "名称"框用于指定图层名称。

◇ "显示"和"锁定"单选项用于设置是否显示和锁定图层。

◇ "类型"中"一般"表示普通图层、"引导层"表示图层为运动引导层、"遮罩层"

表示图层为遮罩层、"文件夹"表示将图层设置为图层文件夹。

◇ "轮廓颜色"用于指定图层中的对象显示为轮廓时的轮廓颜色。

◇ "将图层视为轮廓"用于设置以轮廓方式显示图层中的对象。

◇ "图层高度"用于指定图层的显示高度。

5.3 使用帧

本节介绍 Flash 帧的类型和帧的基本操作。

5.3.1 帧的类型

帧是不同时间点上显示的内容，它是构成 Flash 动画基本单位。制作动画时，一般采取分别在关键帧中添加对象的方式来制作逐帧动画，也可以先制作开始关键帧和结束关键帧，然后让 Flash 自动生成合适的补间动画。

Flash 动画中包含多种类型的帧，各种帧的作用不同，显示方式也不相同。

◇ 关键帧是指有内容改变的帧，它的作用是定义动画中的对象变化，关键帧在时间轴上用一个黑色圆点表示。

◇ 空白关键帧是指关键帧中不包含任何对象，空白关键帧显示为一个空心圆。

◇ 相同帧是指内容相同的普通帧，它表示帧中的内容没有变化，通常用来延长动画播放时间以使动画更为平滑生动。

空白关键帧后面的普通帧显示为白色，关键帧后面的普通帧显示为浅灰色，相同帧的最后一帧显示为一个中空的矩形。如图 5.5 所示，是各种帧的显示状态。

对于传统补间来说，它的起始关键帧和结束关键帧用黑色圆点表示，中间补间帧用浅蓝色背景下有一个黑色箭头，如图 5.6 所示。

对于补间形状来说，起始关键帧和结束关键帧用黑色圆点表示，中间补间帧用浅绿色背景下有一个黑色箭头，如图 5.7 所示。

左 图 5.5
中 图 5.6
右 图 5.7

如果制作传统补间或补间形状时出现问题（如最后关键帧丢失，或者用于制作补间动画的对象不符合要求），那么补间帧中有一条虚线表示补间断开，如图 5.8 所示。

关键帧中添加声音，即为声音帧，此时声音波形显示在关键帧和普通帧中。如果关键帧上有一个字母 a，则表明帧中有动作（即帧中包含动作脚本代码），即为动作帧。声音帧和动

作帧如图 5.9 所示。

左 图 5.8

右 图 5.9

如果在属性面板上为关键帧设置标签，如图 5.10 所示，那么根据标签的不同类型（名称、注释或锚记），时间轴中帧的标记上方显示不同帧的图标，表明帧包含标签，即为标签帧，如图 5.11 所示。

左 图 5.10

右 图 5.11

5.3.2 帧操作

1. 插入帧或关键帧

执行以下操作之一，可以在时间轴中添加普通帧。

◇ 选择"插入"菜单内"时间轴"子菜单中的"帧"命令（"F5"键）。

◇ 在需要插入帧的位置单击右键，选择"插入帧"命令。

执行以下操作之一，可以在时间轴中插入关键帧。

◇ 选择"插入"菜单内"时间轴"子菜单中的"关键帧"命令（"F6"键）。

◇ 在需要插入关键帧的位置单击右键，选择"插入关键帧"命令。

执行以下操作之一，可在时间轴中插入空白关键帧。

◇ 选择"插入"菜单内"时间轴"子菜单中的"空白关键帧"命令（"F7"键）。

◇ 在需要插入关键帧的位置单击右键，选择"插入空白关键帧"命令。

2. 选择帧或关键帧

◇ 单击时间轴上的帧可以选择帧或者关键帧。

◇ 如果需要选择连续的帧，可以按住鼠标指针拖过这些连续的帧。如果需要选择多个图层上的同一列（或多个列）上的多个帧或者关键帧，同样应按住鼠标在这些帧上拖动（注意不要选中帧，否则会执行移动帧操作），如图 5.12 所示。

3. 删除、移动帧或关键帧

执行以下操作之一，可以删除帧或关键帧。

◆ 选择帧、关键帧或帧序列，选择"编辑"菜单内"时间轴"子菜单中的"删除帧"命令。

◆ 在选中的帧上单击右键，选择"删除帧"命令。

要移动关键帧或帧序列，可以执行以下操作：选中关键帧或帧序列，按住鼠标将其拖到所需位置，如图 5.13 所示。

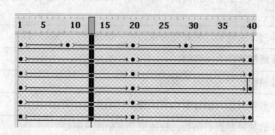

左 图 5.12

右 图 5.13

4. 编辑帧或关键帧

◆ 要延长关键帧的持续时间（相当于在两个相同关键帧之间插入多个相同帧），应该按住"Alt"键，并将该关键帧拖到新序列的最后一帧。

◆ 要复制帧或帧序列，可以首先选择帧或帧序列，然后选择"编辑"菜单内"时间轴"子菜单中的"复制帧"命令。

◆ 要粘贴帧或帧序列，可以选择想要替换的帧或帧序列，再选择"编辑"菜单内"时间轴"子菜单中的"粘贴帧"命令。

◆ 要清除关键帧或帧序列，可以选择关键帧，然后选择"修改"菜单内"时间轴"子菜单中的"清除关键帧"命令，关键帧被清除后自动变为前一帧的相同帧。

◆ 要更改补间动画序列的长度，可以将开始关键帧或结束关键帧向左或向右拖动。

◆ 要翻转动画序列，可以选择一个或多个层相应帧，然后选择"修改"菜单内"时间轴"子菜单"翻转帧"中的命令（要使用此命令，帧序列的起始和结束位置必须包含关键帧）。

5. 帧操作小结

综上所述，帧操作最简便的方式是使用右键快捷菜单。对于习惯使用键盘的用户来说，使用键盘快捷键可以提高操作速度。

如表 5-1 所示，总结了常用的帧操作命令（右键快捷菜单中的命令）。

表 5-1 帧操作命令

命　　令	功　能　说　明
创建补间动画	在当前选择帧之间创建补间动画
创建补间形状	在当前选择帧之间创建补间形状动画
创建传统补间	在当前选择帧之间创建传统补间动画

续表

命 令	功 能 说 明
插入帧	在当前位置插入一个普通帧，帧将延续上一帧中的内容。快捷键是"F5"
删除帧	删除所选择的帧。快捷键是"Shift+F5"
插入关键帧	在当前位置插入关键帧并将前一关键帧的作用时间延长到该帧之前。快捷键是"F6"
插入空白关键帧	在当前位置插入一个空白关键帧，并将前一关键帧的作用时间延长到该帧之前。快捷键是"F7"
清除关键帧	清除所选择的的关键帧，使其变为普通帧。快捷键是"Shift+F6"
转换为关键帧	将选择的普通帧转换为关键帧
转换为空白关键帧	将选择的普通帧转换为空白关键帧
剪切帧	将当前选择的帧剪切到剪贴板。快捷键是"Ctrl+Alt+X"
复制帧	将当前选择的帧复制到剪贴板。快捷键是"Ctrl+Alt+C"
粘贴帧	将剪切或复制的帧粘贴到当前位置。快捷键是"Ctrl+Alt+V"
清除帧	清除所选择的帧，使其变为空白关键帧
选择所有帧	选择时间轴中的所有帧
翻转帧	将所选择的帧翻转，只有当选择了两个或两个以上的关键帧时该选项有效
同步元件	如果所选帧中包含图形元件实例，那么执行此命令将确保在制作传统补间动画时图形元件的帧数与动作补间动画的帧数保持同步
动作	打开动作面板，添加动作脚本

5.4 创建逐帧动画

本节介绍逐帧动画的基本概念、Flash 制作逐帧动画的步骤、洋葱皮功能以及如何修改动画播放的速度。

5.4.1 逐帧动画概述

逐帧动画是最基本的一类动画，它按照时间顺序描绘每帧变化，能够表现出变化比较细腻的动画效果。逐帧动画需要更改帧中的内容，适合于每帧中的图像都有改变而不是简单地在舞台中移动的动画效果。

例如，如图 5.14 所示的是一个典型的逐帧动画，它描绘了以下变化过程：花儿从幼苗开始逐渐长大，蝴蝶上下翻飞，花儿突然"跳"起，将花儿吞食，然后恢复绽放状态。整个动画描述了细腻的变化过程，适合使用逐帧动画这种形式。

在实际应用时，逐帧动画通常不是动画的主体，因为制作起来费时费力，而且占用空间较大，但它常常作为一种重要的补充，毕竟其精确的表现力是其他形式的动画所无法比拟的。

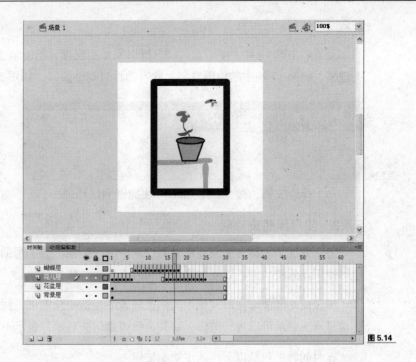

图 5.14

5.4.2 制作逐帧动画

要创建逐帧动画，需将每个帧都定义为关键帧，然后在关键帧中创建对象（或者导入内容），描绘出动画的细节部分，以便创建出细腻的动画效果。

以下实例通过在各个关键帧中使用导入的图像实现一个"小乌龟"的动画效果，如图5.15所示。

图 5.15

制作步骤如下。

（1）按"Ctrl+N"快捷键，新建文档，保存为"小乌龟"。

（2）按"Ctrl+R"快捷键，将一组准备好的图像序列导入到库。

（3）单击第1帧，拖曳库面板上的图片1到舞台上。

（4）选择"视图"菜单中的"标尺"命令，打开标尺，在舞台坐标（300，150）位置拖曳两条辅助线，移动图片到辅助线焦点处。

（5）单击第13帧，按"F7"键添加空白关键帧，拖曳库中的图片2到舞台上并且借助辅助线对齐图片。

（6）单击第14帧，按"F7"键添加空白关键帧，拖曳库中的图片3到舞台上并且移动到固定位置。

（7）如此类推，在时间轴窗口再添加7个空白关键帧，将库中对应图片拖曳到对应帧，

并适当调整它们的位置。

（8）单击第 18 帧，按两次"F5"键以添加相同帧，单击第 20 帧，按"F7"键添加空白关键帧，将第 17 帧中的位图复制。此时动画时间轴窗口，如图 5.16 所示。

图 5.16

（9）保存文档，按"Ctrl+Enter"快捷键测试动画。

5.4.3 使用洋葱皮功能

通常情况下，舞台上只显示动画序列中的一个帧。为了帮助用户定位和编辑逐帧动画，也可使用洋葱皮功能，以便在舞台上同时查看两个或多个帧。

洋葱皮功能能够使时间轴中的帧像隔着一层透明绘图纸一样重叠显示，播放头下面的帧正常显示，表示可以进行编辑，而其余帧则是暗淡显示，表示不能编辑。

在时间轴中包括以下洋葱皮功能按钮。

◇ 单击"绘图纸外观"按钮，打开洋葱皮功能。

◇ 单击"绘图纸外观轮廓"按钮，使洋葱皮显示为轮廓。

◇ 单击"编辑多个帧"按钮，编辑洋葱皮之间的所有帧。

◇ 单击"修改绘图纸标记"按钮，从菜单中选择项目修改洋葱皮显示模式。

洋葱皮显示模式选项功能包括以下几点。

◇ "总是显示标记"选项在时间轴中显示绘图纸外观标记。

◇ "锚记绘图纸"选项将绘图纸外观标记锁定在时间轴中的位置。通常情况下，绘图纸外观范围是和当前帧的指针以及绘图纸外观标记相关的。通过锚记绘图纸外观标记，可以防止它们随当前帧的指针移动。

◇ "绘图纸 2"选项在当前帧的两边各显示两帧。

◇ "绘图纸 5"选项在当前帧的两边各显示 5 帧。

◇ "绘制全部"选项在当前帧的两边显示所有帧。

⚠ 注意：洋葱皮功能打开时，锁定和隐藏图层中的内容不会显示。为了避免混乱，锁定或隐藏不想使用洋葱皮显示的图层。

5.4.4 修改动画播放速度

修改逐帧动画播放速度有两种方法：一种是修改帧频；另一种是添加相同帧延长关键帧播放的时间。

所谓帧频是指动画播放的速率，计量单位是 fps，即每秒播放的帧数，默认值是 24 fps。帧频太慢会使动画看起来一顿一顿的，帧频太快会使动画的细节变得模糊。在 Web 上，每秒12 帧的帧频通常会得到最佳效果。QuickTime 和 AVI 影片通常的帧频是 12fps，但是标准的运动图像速率是 24 fps。

1. 设置帧频

要为动画设置帧频，可以使用以下方法之一。

◇ 单击时间轴"帧频"区域（默认显示为"24.0 fps"），在其中设置帧频。

◇ 在"文档属性"对话框中设置帧频，如图 5.17 所示。

图 5.17

◇ 在文档属性面板上设置帧频，如图 5.18 所示。

2. 延长关键帧播放时间

在关键帧后面添加相同帧，可以延长关键帧的播放时间。

例如，以下实例使用添加相同帧的方法延长关键帧的播放时间，动画效果如图 5.19 所示。

左 图 5.18

右 图 5.19

制作步骤如下。

（1）按"Ctrl+N"快捷键，新建文档，保存为"书写汉字"。

（2）单击图层 1 的名称，重命名为"背景层"。

（3）单击文本工具，在属性面板上设置字体为"楷体_GB2312"、字号为"72"、颜色为"黑色"，输入文本为"天"，并将其移动到舞台中心。

（4）按"Ctrl+B"快捷键分离文本，单击锁定图层按钮，将"背景层"锁定。

（5）新建图层"毛笔层"，使用铅笔工具 ✏️、颜料桶工具 🪣 和任意变形工具 ▦ 绘制一个"毛笔"对象，并移动到"天"字笔画开始的地方，如图 5.20 所示。

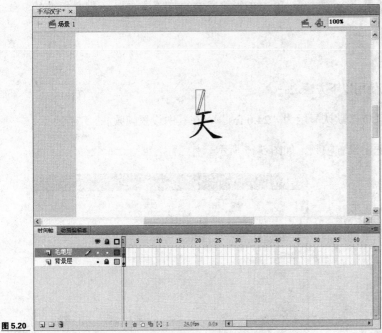

图 5.20

（6）新建图层"笔画层"。单击"背景"层，单击"解除锁定"按钮 🔒，使用多边形模式 🔲 的套索工具将文字形状"天"的第 1 笔选中，然后按"Ctrl+C"快捷键复制。

（7）单击"笔画层"将复制笔画形状粘贴到当前位置，按"F5"键添加相同帧。

（8）单击"毛笔层"，在第 2 帧上按"F6"键添加关键帧，将"毛笔"移动到笔画结束的位置。这样，动画的第 1 笔制作完成，如图 5.21 所示。

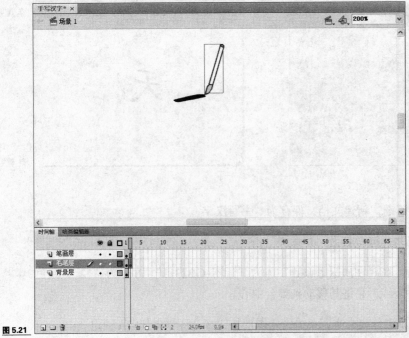

图 5.21

（9）在"笔画层"第 3 帧添加关键帧和相同帧。

（10）在背景层中选择"天"字形状的第 2 笔，将其复制到"笔画层"第 3 帧中，并将其移动到合适的位置。

（11）在"毛笔层"的第 3 帧和第 4 帧添加两个关键帧，分别将"毛笔"移动到笔画开始和结束的位置。

（12）使用类似方法将文字的第 3 笔和第 4 笔动画制作完成，时间轴窗口如图 5.22 所示。

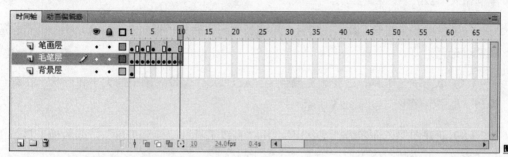

图 5.22

（13）选择"背景层"，单击删除图层按钮 。

（14）按"Ctrl+Enter"快捷键，测试动画。

（15）如果动画速度过快，可在时间轴中设置帧频率为"12fps"，也可在"笔画层"各个关键帧后面添加若干相同帧，并在与之对应的其他图层中添加相同帧，然后测试动画并观察效果。

5.5 实例——花吃蝴蝶

本实例使用逐帧动画技术制作一个生动的"花吃蝴蝶"动画，效果如图 5.23 所示。

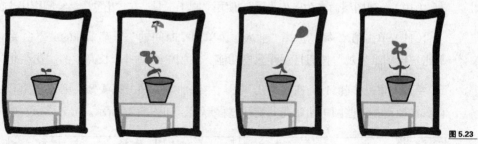

图 5.23

制作步骤如下。

（1）按"Ctrl+N"快捷键，新建文档，保存为"花吃蝴蝶"。

（2）在属性面板上单击"编辑"按钮，打开文档属性对话，设置尺寸为"300×300"、帧率为 4 fps，单击"确定"按钮。

（3）重命名"图层 1"为"背景层"。

（4）单击"矩形工具"，按"Shift + F9"快捷键，打开"颜色"面板，设置笔触颜色为"#0000FF"设置填充颜色为"放射状"，由"淡蓝色"（#99FFFF）过渡到"白色"（#FFFFFF），如图 5.24 所示。

（5）在属性面板上设置笔触高度为"14"，然后在舞台上绘制长方形，选择长方形，在属性面板"选区 X 位置"输入"75"，"选区 Y 位置"输入"40"，在宽度框输入"150"，高度框输入"220"。

（6）单击渐变变形工具，在舞台上单击长方形，然后稍微向左下方拖动中心圆点，适当调整填充。

（7）单击刷子工具，设置填充颜色为"#CC9966"，设置刷子的大小和形状，在舞台上绘制"桌子"图形，如图 5.25 所示。

（8）新建图层，命名为"花盆层"，用"直线工具"、"椭圆工具"、"颜料桶工具"在舞台"桌子"上绘制一个"花盆"，如图 5.26 所示。

左 图 5.24
中 图 5.25
右 图 5.26

（9）分别在"背景"、"花盆"图层的第 30 帧处，按"F5"键插入相同帧，单击锁定图层按钮🔒，将这两个图层锁定。

（10）新建图层命名为"花儿层"，使用"刷子工具"在"花盆"上绘制刚出土的"花芽儿"。

（11）单击第 2 帧，选择"插入"菜单为"时间轴"子菜单中的"空白关键帧"命令，单击"绘图纸外观"按钮打开洋葱皮功能，在帧中绘制一个长高了的"花芽儿"。

（12）重复步骤 11，在"花儿"图层中添加第 3 帧、第 4 帧、第 5 帧、第 6 帧等 4 个空白关键帧，在这些帧中绘制花儿绽开过程形状，如图 5.27 所示。

图 5.27
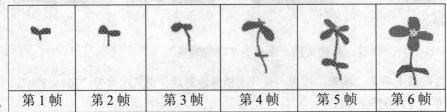

| 第 1 帧 | 第 2 帧 | 第 3 帧 | 第 4 帧 | 第 5 帧 | 第 6 帧 |

（13）单击锁定按钮 🔒，将"花儿层"锁定。

（14）新建图层命名为"蝴蝶层"，在时间轴中的第 7 帧处，按"F6"键添加关键帧，使用"刷子"工具在舞台右上角绘制蝴蝶的"翅膀"，如图 5.28 所示。

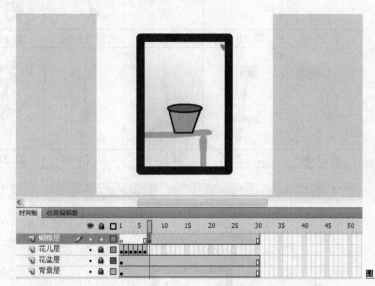

图 5.28

（15）在"蝴蝶层"的第 8 帧处添加空白关键帧，使用刷子工具绘制"蝴蝶"图形。

（16）重复步骤 15，分别在"蝴蝶层"中第 9 帧、第 10 帧、第 11 帧、第 12 帧、第 13 帧、第 14 帧、第 15 帧、第 16 帧、第 17 帧、第 18 帧中添加关键帧，绘制描述"蝴蝶"在"花儿"上方飞舞的不同形状，如图 5.29 所示。

第 7 帧	第 8 帧	第 9 帧	第 10 帧	第 11 帧	第 12 帧
第 13 帧	第 14 帧	第 15 帧	第 16 帧	第 17 帧	第 18 帧

图 5.29

（17）单击"绘图纸外观"按钮，打开洋葱皮功能，以便调整关键帧中形状的位置。

（18）锁定"蝴蝶层"，解除"花儿层"的锁定。

（19）单击"花儿层"的第 15 帧，选择"插入"菜单内"时间轴"子菜单中的"空白关键帧"命令，添加空白关键帧，绘制"花儿"吃"蝴蝶"的形状。

（20）重复上述步骤制作"蝴蝶"被"花儿"吃了的动画效果，"花儿层"帧中的形状如图 5.30 所示。

（21）打开洋葱皮功能，随时查看各个关键帧中形状的位置，适当调整动画细节，最后完成的动画窗口如图 5.31 所示。

（22）按"Ctrl+S"快捷键保存文档，按"Ctrl+Enter"快捷键测试动画。

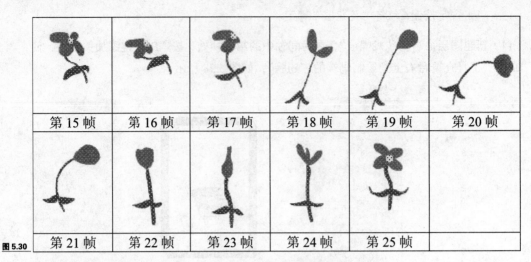

图 5.30

第 15 帧	第 16 帧	第 17 帧	第 18 帧	第 19 帧	第 20 帧

第 21 帧	第 22 帧	第 23 帧	第 24 帧	第 25 帧	

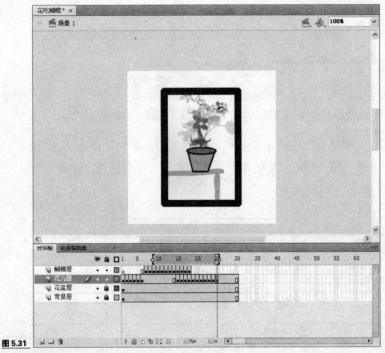

图 5.31

5.6 练习题

一、选择题（给出的选项中，有一项或多项是正确的）

1. 以下说法中，错误的是_____。

 A. Flash 中的图层使用户能够控制复杂动画中的多个对象，使它们不会互相干扰。

 B. 帧是 Flash 动画的最小单位。

C. 图层是 Flash 动画的最小单位。

D. Flash 动画中包含多种类型的帧。

2. ＿＿＿＿是动画的最小单位。

A. 帧　　　　　　　B. 图层　　　　　　　C. 场景　　　　　　　D. 舞台

3. 以下说法中，错误的是＿＿＿＿。

A. 锁定图层中的对象不能进行编辑。

B. 图层文件夹中可以包含多个图层。

C. 多个图层的上下顺序一旦确定，就不能再修改。

D. 图层是透明的，但图层上的对象不一定透明。

4. 以下说法中，错误的是＿＿＿＿。

A. 隐藏或锁定图层文件夹时，会将其中的所有图层隐藏或锁定。

B. 可以单独设置图层文件夹中图层的隐藏或锁定属性。

C. 如果在选中图层文件夹时使用"插入层"命令，会在图层文件夹中插入图层。

D. 图层文件夹折叠后，其中的图层内容自动隐藏。

5. 以下操作中，能够在图层文件夹中添加图层的是＿＿＿＿。

A. 选中图层文件夹，然后执行"插入层"命令。

B. 选中图层文件夹中的任意图层，然后执行"插入层"命令。

C. 将图层文件夹外的一个图层拖动到图层文件夹。

D. 将图层文件夹外的多个图层拖动到图层文件夹。

6. 下列关于查看图层和图层文件夹的选项中，正确的是＿＿＿＿。

A. 单击时间轴上的 👁 图标即可显示或隐藏所有图层。

B. 单击时间轴上的 🔒 图标即可锁定或解锁所有图层。

C. 单击时间轴上的 ☐ 图标即可将所有图层上的内容以轮廓显示。

D. 以上 A、B、C 选项都不对。

7. 以下关于帧的说法中，正确的是＿＿＿＿。

A. 当执行"插入帧"操作时，会在当前位置插入一个关键帧。

B. 关键帧中如果不包含内容，则为空白关键帧。

C. "删除帧"与"清除帧"操作的功能相同。

D. 由于 Flash 舞台一次只能显示动画序列中的一个帧,因此不可能同时编辑多个关键帧中的内容。

8. 以下说法中,错误的是_____。

　　A. 一个图层中能够包含多个帧。

　　B. 一个帧中可能有多个图层。

　　C. 一个图层中只能包含一个帧。

　　D. 一个帧中可能有一个图层。

9. 如果动画的第 1 帧是关键帧,现想将该帧中的内容延续到第 10 帧,可以执行以下操作_____。

　　A. 在第 10 帧执行"插入帧"操作。

　　B. 在第 10 帧执行"插入关键帧"操作。

　　C. 在第 10 帧执行"插入空白关键帧"操作。

　　D. 在第 10 帧执行"转换为关键帧"操作。

10. 以下关于洋葱皮的说法中,错误的是_____。

　　A. 洋葱皮功能使用户可以同时查看多个帧中的内容。

　　B. 洋葱皮功能使用户可以同时编辑多个帧中的内容。

　　C. 用洋葱皮功能显示多帧时,播放头只能位于所显示的多帧之间。

　　D. 用洋葱皮功能显示多帧时,显示范围只能是固定的,不会随着播放头的移动而移动。

二、填空题

1. 图层可以分为 3 种类型:普通图层、_____和_____。

2. Flash 中的帧分为普通帧(相同帧)和_____。

3. 如果要修改逐帧动画的播放速度,通常有两种方法,一种是修改_____,另一种是延长单个关键帧的播放时间。

三、操作题(可根据需要添加中间细节)

1. 使用逐帧动画制作如图 5.32 所示的蜡烛燃烧效果。

图 5.32

2. 使用逐帧动画制作如图 5.33 所示的翻书效果。

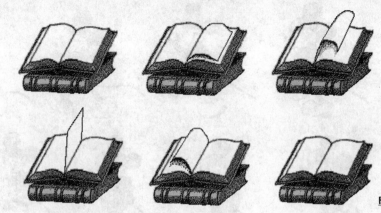

图 5.33

3. 使用逐帧动画制作如图 5.34 所示的鸟儿飞翔的效果。

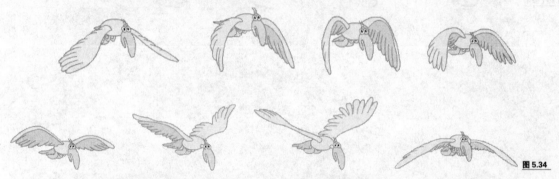

图 5.34

4. 使用逐帧动画制作如图 5.35 所示的"丁丁"跑步的效果。

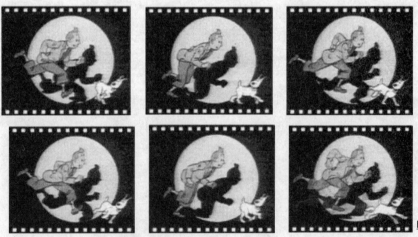

图 5.35

5. 使用逐帧动画制作如图 5.36 所示的"米老鼠"行走的效果。

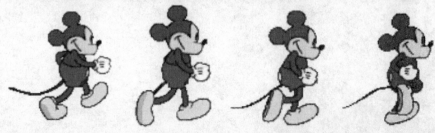

图 5.36

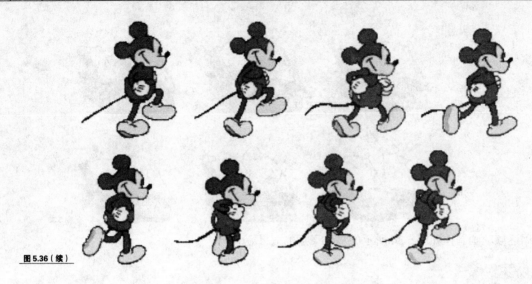

图 5.36（续）

第6章
制作补间形状动画

Flash 补间动画是指创作者创建开始关键帧和结束关键帧，中间帧由 Flash 自动生成的动画。补间动画分为补间形状和传统补间两种，本章介绍补间形状动画，主要内容如下。

◆ 创建补间形状动画
◆ 使用形状提示
◆ 使用遮罩层

学习完本章之后，读者能够创建补间形状动画、使用形状提示以及创建遮罩效果。

6.1 创建补间形状动画

本节介绍补间形状动画的概念、制作过程以及补间形状的属性。

6.1.1 补间形状的概念

补间形状动画是指在两个关键帧之间对形状进行补间，使一个形状看起来随着时间的变化逐渐转变为另外一个形状。补间形状动画适合于比较粗糙的动画效果，并且每次最好只补间一个形状。

制作补间形状动画需要满足两个条件：一是包含两个关键帧，二是关键帧中的对象必须是形状。这些"形状"可以是以下几种。

◆ 绘制的图形。

◆ 文本、位图、组合体、实例等对象执行"分离"操作后形成的形状。

6.1.2 制作补间形状动画

补间形状动画的制作步骤如下。

（1）创建或者选择关键帧作为补间形状的开始帧。

（2）在开始关键帧创建"形状"（要获得最佳效果，帧中应当只包含一个简单形状）。

（3）在动画需要结束的位置创建或者选择关键帧作为补间形状的结束帧。

（4）在结束关键帧中修改形状的属性（包括形状本身、位置、大小、颜色等）。

（5）在开始帧与结束帧之间任意一帧单击，选择"插入"菜单中的"补间形状"命令，创建补间动画。

（6）单击补间帧，打开属性面板，如图 6.1 所示。

图 6.1

可以设置该对话框中的以下选项。

- ◇　缓动选项：用于设置渐变速度，可以设置-100 到 100 的值，负数值表示动画先慢后快，正数值表示动画先快后慢，绝对值越大，表示加速或减速的程度越明显。

- ◇　混合选项：设置渐变时的融合效果。"分布式"表示动画中间形状更平滑不规则；"角形"表示渐变时更棱角分明，动画中形状会保留有明显的角和直线。需要注意的是，"角形"只适合于具有锐化转角和直线的混合形状。如果选择的形状没有角，Flash会还原成为分布式补间形状。

动画设置完成后，在时间轴窗口中显示相同帧绿色背景下的一个向右的箭头，表示正确设置了补间形状动画。

6.1.3　补间形状的属性

能够产生补间的属性包括形状本身、颜色、大小、位置以及以上属性的综合。

1．形状本身

形状本身是制作形状补间动画经常变化的属性。例如，如果在开始关键帧绘制圆形，在结束关键帧绘制正方形，单击这两个关键帧之间的任意帧，选择"插入"菜单中的"补间形状"命令，则可以创建补间形状动画，圆形变成了正方形，如图 6.2 所示。

图 6.2

下面通过实例"融化的雪"说明如何创建对形状本身属性进行补间的动画，效果如图 6.3 所示。

制作步骤如下。

（1）按"Ctrl+N"快捷键，新建文档，保存为"融化的雪"。

（2）按"Ctrl+J"快捷键打开"文档属性"对话框，设置尺寸为 400×300，帧频为"12fps"，

背景颜色为"蓝色",单击"确定"按钮。

（3）单击刷子工具,在工具箱上设置刷子为"较大",形状为"圆形",在舞台顶部绘制图形,如图 6.4 所示。

左 图 6.3

右 图 6.4

（4）单击时间轴的第 10 帧,按"F6"键添加关键帧,使用选择工具向下拖曳修改形状,如图 6.5 所示。

（5）单击第 20 帧,按"F6"键添加关键帧,使用选择工具修改形状,如图 6.6 所示。

左 图 6.5

右 图 6.6

（6）使用相同步骤继续在时间轴中每隔 10 帧添加一个关键帧,并在其中修改"雪"的形状,直到"雪"完全融化(将整个窗口填满)为止。

（7）分别单击第 1 帧、第 10 帧、第 20 帧、第 30 帧,选择"插入"菜单中的"补间形状"命令,如此在关键帧之间创建补间形状动画,最后完成整个动画的时间轴如图 6.7 所示。

图 6.7

（8）保存文档，测试电影。

由以上例子可以看出，形状本身属性的变化有两种情况：一种是开始帧和结束帧之间形状本质的差别（如圆变方、鸡变羊等）；另一种是开始帧和结束帧之间的过渡性渐变（比如雪融化时的形状变化）。

2. 颜色属性

补间形状动画可以补间颜色属性的变化。例如，在圆形变方形的补间形状动画中，如果将方形颜色修改为蓝色，然后制作补间形状动画，就可以得到红色圆形变为蓝色正方形的动画效果。

以下实例"闪电效果"显示了对颜色属性进行补间的应用，效果如图 6.8 所示。

图 6.8

制作步骤如下。

（1）按"Ctrl+N"快捷键，新建文档，保存为"闪电"。

（2）按"Ctrl+F3"快捷键打开属性面板，设置背景颜色为"黑色"。

（3）重命名"图层 1"为"云"，在舞台上绘制充满整个窗口的"黑色"矩形。

（4）在第 10 帧、第 20 帧按"F6"键添加关键帧，单击第 10 帧使用颜色面板将长方形形状填充颜色修改为"#CCCCCC"。

（5）单击第 10 帧，选择"插入"菜单中的"补间形状"命令，单击第 20 帧，选择"插入"菜单中的"补间形状"命令。

（6）新建图层"闪电"，在第 1 帧使用直线工具绘制笔触高度为"2"、笔触类型为"实线"、颜色为"#660099"的"闪电"形状。

（7）单击第 4 帧、第 6 帧、第 8 帧、第 10 帧，添加关键帧，使用直线工具和选择工具修改"闪电"形状，闪电层关键帧中的形状，如图 6.9 所示。

（8）单击第 8 帧，选择"编辑" > "复制"命令，单击第 14 帧，选择"编辑" > "粘贴"命令，将第 6 帧复制到第 16 帧，将第 4 帧复制到第 18 帧，将第 1 帧复制到第 20 帧，此时

的时间轴窗口如图 6.10 所示。

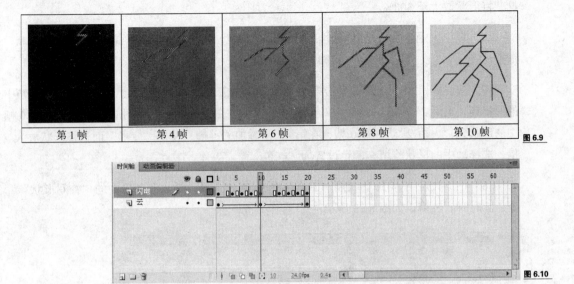

| 第 1 帧 | 第 4 帧 | 第 6 帧 | 第 8 帧 | 第 10 帧 | 图 6.9 |

图 6.10

（9）保存动画，按"Ctrl+Enter"快捷键测试动画。

3. 大小属性

形状大小也是经常变化的属性。补间形状动画使用大小属性很多时候可以获得夸张效果，例如放大了几倍的"眼睛"表示"惊讶"，张大的"嘴"表示"吃惊"等。

以下实例"火炬"显示了对大小属性进行补间的应用，效果如图 6.11 所示。

制作步骤如下。

（1）按"Ctrl+N"快捷键，新建文档设置背景颜色为"红色"，保存为"火炬"。

（2）重命名"图层 1"为"火炬"。

（3）在舞台上绘制一个黄色的"火炬"形状，如图 6.12 所示。

左 图 6.11

右 图 6.12

（4）新建图层"火炬 1"，单击"火炬"层的第 1 帧，选择"编辑">"复制"命令，单击图层"火炬 1"第 1 帧，选择"编辑">"粘贴到当前位置"命令。

（5）在第 15 帧和第 30 帧，按"F6"键添加关键帧，单击第 15 帧，按"Ctrl+T"快捷键

打开"变形"面板,在"宽度"和"高度"框输入"200%",将形状放大到 2 倍。单击第 30 帧,将形状放大至 300%。

(6)在"火炬 1"层分别单击第 1 帧和第 15 帧,选择"插入"菜单中的"补间形状"命令。

(7)新建图层"火炬 2",单击第 15 帧添加空白关键帧,复制图层"火炬 1"第 15 帧中的形状到"火炬 2"层第 15 帧,单击第 30 帧添加空白关键帧,复制图层"火炬 1"第 30 帧中的形状到"火炬 2"层第 30 帧,在第 45 帧添加关键帧,使用"变形"面板将形状放大 2 倍,选择帧中的形状将填充颜色设置为"红色"。

(8)在"火炬 2"层,单击第 15 帧和第 30 帧,选择"插入"菜单中的"补间形状"命令,此时时间轴窗口如图 6.13 所示。

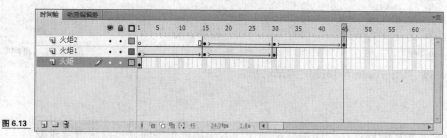

图 6.13

(9)保存动画,测试动画效果。

4. 位置属性

位置属性是经常发生变化的补间形状属性,例如,圆形由舞台左边运动到右边。

以下实例"下雨"显示了对位置属性进行补间的应用,效果如图 6.14 所示。

制作步骤如下。

(1)按"Ctrl+N"快捷键,新建文档,将背景颜色设置为"黑色",保存为"下雨"。

(2)单击直线工具,设置笔触颜色为"白色",笔触高度为"1",笔触样式为"实线",在舞台上绘制若干直线,直到形成一个巨大的"雨幕",如图 6.15 所示。

左 图 6.14

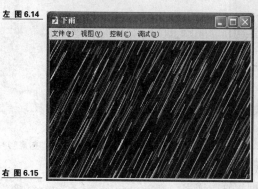

右 图 6.15

(3)单击第 20 帧添加关键帧,选择帧中的形状,将它们垂直向下移动,直到顶部与舞台上方对齐,单击第 1 帧,选择"插入"菜单中的"补间形状"命令。

（4）新建"图层 2"，单击"图层 1"，选择所有帧，选择"编辑"菜单中的"复制帧"命令，单击"图层 2"，选择"编辑"菜单中的"粘贴帧"命令。

（5）分别单击第 1 帧、第 20 帧，将帧中形状的颜色修改为"#CCCCCC"。

（6）新建"图层 3"，单击"图层 1"，选择所有帧，选择"编辑"菜单中的"复制帧"命令，单击"图层 3"，选择"编辑"菜单中的"粘贴帧"命令。

（7）分别单击第 1 帧、第 20 帧，将这两帧中形状颜色修改为"#999999"，此时动画时间轴窗口如图 6.16 所示。

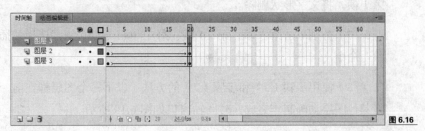

图 6.16

（8）保存动画，测试动画效果。

5. 综合属性

将能够产生补间形状的各种属性结合在一起使用，可以获得不同的形状渐变效果。例如，在对象发生位置变化的同时，大小和颜色等属性也发生变化。

以下实例"文字动画"显示了对多种属性进行补间的应用，效果如图 6.17 所示。

制作步骤如下。

（1）按"Ctrl+N"快捷键，新建文档，设置背景颜色为"黑色"，保存为"文字动画"。

（2）重命名"图层 1"为"背景层"，使用文本工具在舞台上输入文字"flash"。

（3）选择文本，按两次"Ctrl+B"快捷键分离文本，选择"修改"菜单内"时间轴"子菜单中的"分散到图层"命令，如图 6.18 所示。

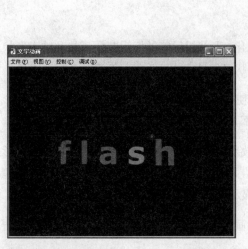

左 图 6.17

右 图 6.18

（4）选择"f"层，在第 5 帧、第 10 帧、第 15 帧、第 20 帧、第 50 帧，按"F6"键添加 5 个关键帧，单击第 5 帧，按"Ctrl+T"快捷键打开"变形"面板，在"缩放宽度"框内输入"150"，将形状放大。单击第 15 帧，在属性面板上将形状填充颜色修改为淡色。

（5）分别单击第 1 帧、第 5 帧、第 15 帧，选择"插入"菜单中的"补间形状"命令。

（6）选择"l"层，在第 10 帧、第 15 帧、第 20 帧、第 25 帧、第 50 帧，按"F6"键添加 5 个关键帧，单击第 10 帧，按"Ctrl+T"快捷键打开"变形"面板，在"缩放宽度"框内输入"150"，将形状放大。单击第 20 帧，在属性面板上将形状填充颜色修改为淡色，单击第 1 帧，将文字形状删除。

（7）分别单击第 5 帧、第 10 帧、第 15 帧、第 20 帧，选择"插入"菜单中的"补间形状"命令。

（8）使用步骤（6）和步骤（7）的方法（以下每个图层都在前一层的基础上顺移 5 帧），将其他图层动画制作完成，时间轴窗口如图 6.19 所示。

图 6.19

（9）保存文档，测试动画。

6.2 使用形状提示

本节介绍如何使用形状提示控制补间形状动画。

6.2.1 形状提示的概念

使用形状提示可以控制复杂或罕见的形状变化。形状提示能够标识起始形状和结束形状中对应的点，用户通过控制这些点来控制补间形状以何种方式产生补间渐变。

例如，对脸部表情变化进行形状补间，可以使用形状提示来标记每一只眼睛。这样在形状发生变化时，脸部才不会乱成一团，每只眼睛都是可以辨认的，并在转换过程中分别变化。

形状提示用字母 a 到 z 来表示，用于识别起始形状和结束形状中相对应的点。在一个形状补间动画，最多可以使用 26 个形状提示。起始关键帧上的形状提示为"黄色"，结束关键帧的形状提示为"绿色"，形状提示没有对应时显示为"红色"。

例如，如图 6.20 所示，对于圆形变方形的动画，在开始关键帧添加两个形状提示，在结

束关键帧修改形状提示的位置，那么形状动画的变化过程，即如图 6.21 所示。

左 图 6.20

右 图 6.21

6.2.2 使用形状提示的原则

在补间形状动画中添加形状提示应该遵循以下原则。

◈ 对于复杂形状补间，需要创建中间形状然后再进行补间，而不要只定义起始帧和结束帧中的形状。确保形状提示是符合逻辑的。例如，在开始关键帧中使用 a、b、c 3 个形状提示，那么在结束关键帧中也使用 a、b、c 3 个形状提示，否则可能出现奇怪的、不合常规的变化效果，如图 6.22 所示。

图 6.22

◈ 按逆时针顺序从形状左上角开始放置形状提示的工作效果最好。

◈ 添加形状提示不应太多，应该将每个形状提示放置在合适的位置上。

6.2.3 设置形状提示

使用形状提示的步骤如下。

（1）选择补间形状开始关键帧。

（2）选择"修改"菜单内"形状"子菜单中的"添加形状提示"命令。

（3）出现第一个形状提示（标记为"a"），将它移动到形状需要标记的点上。

（4）使用相同方法添加其他形状提示。

（5）选择结束关键帧，将形状提示移动到需要标记的位置。

（6）测试电影，查看形状提示改变形状的方式。

（7）如果不满意，再次移动关键帧中的形状提示以获得更加完善的补间效果。

删除形状提示的步骤如下。

（1）选择形状提示。

（2）将其拖出到舞台和工作区以外。

（3）要删除所有形状提示，可以选择"修改"菜单内"形状"子菜单中的"删除所有提示"命令。

使用右键菜单操作形状提示的方法为：在形状提示上单击右键，选择对应命令。

6.2.4 实例——旋转的菱形

以下实例实现了一个菱形旋转的简单动画效果，如图 6.23 所示。

制作步骤如下。

（1）按"Ctrl+N"快捷键，新建文档，保存"旋转的菱形"。

（2）使用"矩形工具"绘制正方形，使用"变形"面板将其旋转 45°，使用任意变形工具将其拉长，得到一个菱形。

（3）单击第 15 帧，按"F6"键添加关键帧。

（4）单击第 1 帧，选择"插入"菜单中的"补间形状"命令。

（5）选中第一帧，选择"修改"菜单内"形状"子菜单中的"添加形状提示"命令，将出现的第一个形状提示移动到菱形左边的角上，如图 6.24 所示。

（6）在形状提示"a"上单击鼠标右键，选择"添加提示"命令，添加另外一个形状提示"b"，并将其移动到菱形右边的角点上。

（7）单击第 15 帧，在舞台上把形状提示"b"和"a"移动到该帧菱形的左边角点和右边角点上，如图 6.25 所示。

左 图 6.23
中 图 6.24
右 图 6.25

（8）按"Ctrl+Enter"快捷键，测试动画。

6.3 制作遮罩效果

本节介绍遮罩的概念和如何使用遮罩效果。

6.3.1 遮罩的概念

遮罩效果也叫做蒙版效果，是指一个图层中的对象以一定方式遮盖住另外一个（或多个）图层中的对象，或者说以一定方式透过一个图层中的对象去查看另外一个（或多个）图层上

的对象。例如，聚光灯、放大镜、百叶窗等就是一些常见的遮罩效果。

下面的简单实例可以说明遮罩的概念，制作步骤如下。

（1）按"Ctrl+N"快捷键，新建文档，保存为"遮罩概念"。

（2）按"Ctrl+R"快捷键，导入位图到舞台，使用任意变形工具将其缩放到舞台相同大小。

（3）新建"图层2"，设置笔触、填充色为"黑色"，绘制一个圆形，如图6.26所示。

（4）右击图层2，选择"遮罩层"命令，为图层设置遮罩效果，如图6.27所示。

左 图 6.26

右 图 6.27

于是，遮罩层上的图形变成透明的"孔"，屏幕透过孔看到了后面的内容。打比方说，遮罩层上的形状就像照相机的取景框，虽然取景框外还有很多景色，但用户通过照相机只能看到取景框中的内容。

形状、分离文本、组合体或实例都可以作为遮罩对象，这些对象只要有填充区域就行，而填充中的任何属性（如颜色属性、渐变填充、位图填充等）都是无效的，因此作为遮罩对象，一般都使用某种纯色作为填充。

遮挡层称为遮罩层，被遮挡层叫做被遮罩层，遮罩层可以有多个被遮罩层。遮罩层或者被遮罩层上的内容都可以设置补间动画效果。

6.3.2　创建遮罩效果

使用遮罩效果，至少需要两个图层，其中遮罩层位于被遮罩层上方。删除了遮罩效果的图层会变为一般图层。

1．创建遮罩

创建遮罩层的步骤如下。

（1）创建被遮罩图层，图层对象可以是静态或者是动态的。

（2）在上方新建图层，图层对象必须带有填充，可以是静态或者是动态的。

（3）选择作为遮罩的图层，鼠标右键单击选择"遮罩层"命令。设置遮罩层后，遮罩层和被遮罩层被锁定。

取消遮罩层的方法如下。

（1）在遮罩层上右键单击，选择"遮罩层"命令，可以取消遮罩层；

（2）将被遮罩层拖曳在遮罩层上方，该层变成一般层；

（3）选择"修改"菜单内"时间轴"子菜单中的"图层属性"命令，打开"图层属性"对话框，设置图层的属性为"一般层"。

2. 遮罩效果的类型

遮罩效果的作用方式有以下 4 种。

◇ 遮罩层对象是静态的，被遮罩层对象也是静态的，生成静态遮罩效果。

◇ 遮罩层对象是静态的，被遮罩层对象是动态的，生成动态遮罩效果 1：可以透过静态"孔"，观看后面的动态内容。

◇ 遮罩层对象是动态的，被遮罩层对象是静态的，生成动态遮罩效果 2：可以透过动态"孔"，观看后面的静态内容。

◇ 遮罩层对象是动态的，被遮罩层对象也是动态的，生成动态遮罩效果 3：可以透过动态"孔"，观看后面的动态内容。这时，遮罩对象和被遮罩对象之间进行复杂交互，从而得到特殊视觉效果。

3. 补间形状动画与遮罩效果

补间形状与遮罩效果作用方式有以下 3 种。

◇ 遮罩层对象是静态的，被遮罩层是补间形状动画。

◇ 遮罩层补间形状动画，被遮罩层对象是静态的。

◇ 遮罩层与被遮罩层中的内容都是补间形状动画。

6.3.3　实例——海报扫描效果

本实例结合使用形状补间动画和遮罩技术实现海报的扫描效果：首先用一条亮线由左到右扫描灰暗的海报，接着由上到下扫描海报，最后显示完整的彩色海报图像，如图 6.28 所示。

制作步骤如下。

（1）新建 Flash 电影，重命名"图层 1"为"背景"。

（2）按"Ctrl+R"快捷键导入位图文件（灰度图）到舞台，将其调整为舞台大小。

图 6.28

（3）新建图层"图片"，按"Ctrl+R"快捷键导入位图文件到舞台，并将其调整为舞台大小。

（4）新建图层"遮罩"，在舞台左侧绘制笔触颜色为"无色"，填充颜色为"黑色"的矩形，如图 6.29 所示。

图 6.29

（5）在"遮罩"层的第 15 帧插入关键帧，选择帧中的矩形，将其摆放到舞台右侧。

（6）单击"遮罩"层的第 1 帧，选择"插入"菜单中的"补间形状"命令。

（7）单击"遮罩"层的第 20 帧，按"F5"键插入相同帧。

（8）单击"遮罩"层的第 21 帧，按"F7"键插入空白关键帧，在舞台顶部绘制长方形，如图 6.30 左图所示。选中第 35 帧，按"F6"键插入关键帧，使用任意变形工具将长方形向下拖曳缩放到与图形大小相同，如图 6.30 右图所示。

图 6.30

（9）单击"遮罩"层的第 21 帧，选择"插入"菜单中的"补间形状"命令。

（10）选择"图片"层和"背景"层，单击第 35 帧，按"F5"键，在这两个图层的第 35 帧添加相同帧。

（11）在"遮罩"层上，单击鼠标右键，选择"遮罩层"命令，时间轴如图 6.31 所示。

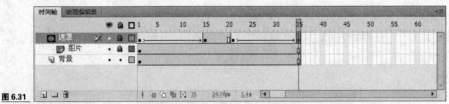

图 6.31

（12）在"遮罩"层上方新建图层，并命名为"声音"。

（13）选择"文件"菜单内"导入"子菜单中的"导入到库"命令，导入两个声音文件。

（14）单击第 1 帧，在库面板上将声音拖曳到舞台。

（15）单击第 21 帧，按"F7"键添加空白关键帧，在库面板上将另一个声音文件拖曳到舞台上，此时时间轴窗口如图 6.32 所示。

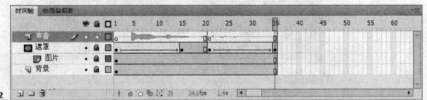

图 6.32

（16）保存文档，按"Ctrl+Enter"快捷键测试电影。

6.4 练习题

一、选择题（给出的选项中，有一项或多项是正确的）

1. 在 Flash 补间形状动画中，关于"形状"的正确说法是_____。

 A. 直接用 Flash 绘图工具绘制出来的矢量图形是形状。

B.　直接用 Flash 文本工具输入的文字是形状。

C.　图像、组合体、元件实例选择"修改"菜单中的"分离"命令分离成的对象是形状。

D.　选择图像、组合体、元件实例后，按快捷键"Ctrl + B"（一次或多次）操作后得到的对象是形状。

2.　在以下的两个关键帧之间不能生成补间形状动画的是＿＿＿＿＿＿。

A.　开始关键帧和结束关键帧中分别是一幅导入的位图执行分离操作之后的图形。

B.　开始关键帧和结束关键帧中分别是一个用绘图工具绘制的图形。

C.　开始关键帧和结束关键帧中分别是一个用 Flash 文本工具输入的文字。

D.　开始关键帧和结束关键帧中分别是某个元件的一个实例。

3.　以下说明能够生成补间形状动画的是＿＿＿＿＿＿。

A.　开始关键帧是用 Flash 绘图工具绘制的一条线段，结束关键帧是一幅导入的位图。

B.　开始关键帧中是用 Flash 文本工具输入的一个字母"a"，并对其执行了一次"Ctrl+B"快捷键操作，结束关键帧中是一幅导入的位图，也对其执行了一次"Ctrl+B"快捷键操作。

C.　开始关键帧中是用 Flash 文本工具输入的一个单词"good"，并对其执行了一次"Ctrl+B"快捷键操作，结束关键帧中是一个组合体。

D.　开始关键帧中是用 Flash 绘图工具绘制的一条线段，结束关键帧中是用 Flash 文本工具输入的一个单词"good"，并对其执行了两次"Ctrl+B"快捷键操作。

4.　以下关于补间形状动画的说法中，错误的是＿＿＿＿＿＿。

A.　如果制作动画时在属性检查器中出现了黄色警告标记 ⚠，表示动画制作过程中出现了错误。

B.　如果制作动画时时间轴上的帧显示为虚线，表示动画制作过程中出现了错误。

C.　如果制作动画时时间轴上的帧显示为浅绿色背景加一个箭头，表示形状补间动画制作成功。

D.　在时间轴的同一个图层上，不可能同时出现和。

5.　以下关于补间形状动画的说法中，正确的是＿＿＿＿＿＿。

A.　可以使用形状提示控制补间形状动画的效果。

B.　在一个 Flash 文件中，最多可以使用 26 个形状提示。

C.　在 Flash 编辑环境中，既可以显示形状提示，也可以隐藏它们。

D.　形状提示既可以添加在开始关键帧和结束关键帧，也可以添加在中间的过渡帧中。

6.　在 Flash 中能够用来调整对象位置的工具包括＿＿＿＿＿＿。

A. 选择工具　　　　 B. 信息面板　　　　 C. 变形面板　　　　 D. 属性检查器

7. 在 Flash 中制作补间形状动画时，以下哪个（或哪些）工具能够用来调整"形状"使其变形_____。

A. 选择工具　　　　 B. 部分选取工具　　 C. 变形面板　　　　 D. 属性检查器

8. 在 Flash 中制作补间形状动画时，以下哪个（或哪些）工具能够用来调整"形状"的颜色_____。

A. 颜料桶工具　　　 B. "颜色"面板　　　 C. "信息"面板　　　 D. 属性检查器

9. 在 Flash 中制作补间形状动画时，以下哪个（或哪些）工具能够用来调整"形状"的透明度（Alpha 属性）_____。

A. 颜料桶工具　　　 B. "颜色"面板　　　 C. "信息"面板　　　 D. 属性检查器

10. 在 Flash 中制作补间形状动画时，以下哪个（或哪些）工具能够用来调整"形状"的大小_____。

A. 属性检查器　　　 B. "变形"面板　　　 C. "信息"面板　　　 D. 任意变形工具

11. 当使用遮罩效果时，遮罩层中的对象可以是_____。

A. 形状　　　　　　 B. 文字　　　　　　 C. 组合体　　　　　 D. 实例

12. 以下有关遮罩效果的说法中，错误的是_____。

A. 遮罩层和被遮罩层都可以有多层。

B. 遮罩层中的对象不论是什么类型，只有它（们）的被填充的区域才能表现为遮罩，而其他的特性在遮罩中是无效的。

C. 在遮罩层和被遮罩层中，都可以使用动画效果。

D. 在遮罩层中使用渐变填充效果，可以获得不同透明度的遮罩效果。

13. 以下有关遮罩效果的说法中，正确的是_____。

A. 遮罩层中的对象可以是一个，也可以是多个。

B. 被遮罩层中的对象可以是静态的，也可以是动态的。

C. 遮罩层总是在被遮罩层的上面。

D. 文字只能作为遮罩层中的对象，不能作为被遮罩层中的对象。

14. 以下关于遮罩效果的说法中，错误的是_____。

A. 遮罩层和被遮罩层中都可以包含形状补间动画。

B. 制作遮罩效果时，一旦某个图层已经作为被遮罩图层，就不能再修改该图层的内容。

C. 在 Flash 中制作遮罩效果时，如果刚设置了遮罩层，那么遮罩层和被遮罩层都将被锁定。

D. 要在 Flash 编辑文档状态下查看遮罩效果，必须锁定遮罩层和被遮罩层。

二、填空题

1. 能够进行补间形状的属性包括：_____、_____、_____等。

2. 补间形状动画中最多可以使用_____个形状提示，分别用_____到_____表示。

三、操作题

1. 制作一个圆形变正方形的补间形状动画，要求开始关键帧和结束关键帧中对象的以下属性不同：大小、颜色、透明度和位置，并且运动的速度是先慢后快。

2. 使用补间形状动画制作如图 6.33 所示的水滴动画效果。

图 6.33

3. 制作如图 6.34 所示的围绕其垂直中轴转动的菱形（其中有一个"福"字，且菱形正面和反面的颜色不同，正反面的"福"字颜色也不同）的效果。

图 6.34

4. 制作如图 6.35 所示的彩图文字（文字有变形效果）。

图 6.35

5. 制作如图 6.36 所示的亮线扫描文字（一道垂直亮线从左到右扫描文字）效果。

图 6.36

第7章
制作传统补间动画

传统补间是对元件实例、组合体、文字等对象进行补间的一种动画。本章介绍传统补间动画，主要内容如下。

◆ 元件、实例的概念
◆ 使用元件和实例
◆ 创建传统补间动画
◆ 沿路径运动的传统补间动画

学习完本章之后，读者能够掌握 Flash 元件与实例的概念和应用，并能够制作传统补间动画。

7.1 元件与实例

本节介绍元件与实例的概念和基础操作。

7.1.1 基本概念

1. 元件与实例的概念

元件是 Flash 电影的重要元素，它是一个可以重复使用的图像、按钮或电影剪辑。实例是元件在舞台上的一个符号。形象地说，元件是动画中的"演员"，实例是演员在舞台上的"角色"。元件创建完成后存储在库面板，用户可以通过拖曳的方式在舞台上使用。

实例是舞台上或嵌套在另一个元件内的符号。在库面板中将元件拖动到舞台，元件随即变成实例。用户能够对舞台上的实例进行编辑，包括颜色、大小、旋转、透明度等。

在动画中使用元件的优点如下。

◆ 简化电影编辑。编辑电影时将重复使用的元素制成元件，根据需要修改元件，这样电影中的所有实例随之更新，从而节省很多时间。

◆ 减小电影文件尺寸。在影片中重复的信息只被保存一次，而其他引用保存在引用指针内，因此电影文件的尺寸大大缩减。

◆ 元件下载到浏览器端只需要一次，因此使用元件可以加快电影播放的速度。

2. 元件与实例的关系

实例来源于元件，舞台上的任何实例都是由元件衍生的。如果元件被删除，舞台上所有由该元件衍生的实例也将被删除。如果需要修改元件，舞台上所有由该元件衍生的实例都将自动更新；另外，在舞台上修改实例不会影响到库中的元件。

解除实例和元件关系的方法为：选中实例，选择"修改"菜单中的"分离"命令（快捷键"Ctrl+B"）。实例与元件的关系解除后，如果在库中删除元件，那么舞台上解除关系的实例不会被删除。

3. 元件的类型

Flash 元件的类型分为影片剪辑、按钮和图形 3 种。

◈ 图形元件：图形元件可用于静态图像，并可用来创建连接到主时间轴的可重用的动画片段。图形元件与主时间轴同步运行，也就是说，图形元件的时间轴与主时间轴重叠。例如，如果图形元件中包含 5 帧，那么要在主时间轴中完整播放该元件的实例，主时间轴中需要至少包含 5 帧。另外，在图形元件的动画序列中不能使用交互式对象和声音。

◈ 按钮元件：使用按钮元件可以创建响应鼠标单击、滑过或其他动作的交互式按钮。可以定义与各种按钮状态关联的图形，然后将动作指定给按钮实例。

◈ 影片剪辑元件：使用影片剪辑元件可以创建可重用的动画片段。与图形元件不同，影片剪辑元件拥有它们自己的独立于主时间轴的时间轴。可以将影片剪辑看作是主时间轴内的嵌套时间轴。例如，如果影片剪辑元件中包含 5 帧，在主时间轴中只需要 1 帧即可，因为影片剪辑将播放它自己的时间轴。影片剪辑元件中可以包含交互式对象、声音甚至其他影片剪辑实例。也可以将影片剪辑实例放在按钮元件的时间轴内，以创建动画按钮。

7.1.2 创建元件与实例

本节介绍使用 Flash 创建元件与实例的各种方法。

1. 将对象转换为元件

在舞台上首先创建一个对象，然后将对象转换为元件，方法如下。

（1）选择要转换为元件的对象。

（2）选择"修改"菜单中的"转换为元件"命令（快捷键"F8"），或者在对象上单击右键，选择"转换为元件"命令。

（3）打开"转换为元件"对话框，在"名称"框输入元件名称，在"类型"框选择元件类型，如图 7.1 所示。

（4）在"注册"图标▦中心单击，确定元件注册点。

（5）单击"确定"按钮，舞台上选中对象转换为元件。

2. 创建新元件

创建新元件的步骤如下。

（1）选择"插入"菜单中的"新建元件"命令（快捷键"Ctrl+F8"），或者在库面板下方单击"新建元件"⬛按钮。

（2）打开"创建新元件"对话框，在"名称"框中输入元件名称，在"类型"框选择元件类型，如图 7.2 所示。

左 图 7.1

右 图 7.2

（3）单击"确定"按钮，元件添加到库面板，窗口切换到元件编辑模式。在元件编辑模式，元件名称出现在编辑区左上角，编辑窗口中包含了一个"十字"符号，代表元件的注册点，如图 7.3 所示。

图 7.3

（4）在时间轴上添加帧或者图层，使用绘画工具绘制图形，导入文件或者添加实例。

（5）将添加的动画内容放置在"十字"符号中心。

（6）单击"后退"按钮 ⇦，或者场景名称按钮 🖼，返回到正常编辑模式窗口。

3. 将动画转换为影片剪辑

如果需要将动画转换为影片剪辑元件，可以执行以下步骤。

（1）选择想使用的动画序列的一个或多个图层。

（2）右键单击任意帧，在菜单中选择"复制帧"命令。

（3）选择"插入"菜单中的"新建元件"命令。

（4）打开"创建新元件"对话框，在"名称"框输入元件名称，在"类型"框选择"影片剪辑"，单击"确定"按钮。

（5）在新元件编辑窗口时间轴，右键单击第 1 层第 1 帧，选择"粘贴帧"命令。

（6）动画即被转换为影片剪辑元件。

4. 元件的注册点

元件注册点是其自身坐标体系的原点（0，0）。在 Flash 中实际上有两种坐标系，一个是舞台坐标系，它的原点在舞台左上角；一个是元件坐标系，它的原点在元件注册点。

舞台上的元件注册点和实例变形点可以处在不同位置。如果需要使元件的变形点与注册点重合，那么首先使用"任意变形工具"单击对象的变形点，当显示变形点后双击，实例的变形点与元件注册点重合。

实例在舞台上的坐标和实例变形的参考点都是变形点。但是，在使用动作脚本时，坐标（即对象的_x 和_y 属性）或变形的参考点（例如，通过修改_rotation 属性设置旋转）是元件的注册点。这一点在具体应用时要搞清楚。有关如何使用动作脚本控制影片剪辑，请参见本书第 8 章。

5. 创建按钮元件

按钮元件是包含 4 帧的交互式影片。创建"按钮"元件时，时间轴上包含"弹起"、"指针经过"、"按下"和"点击"4 个提示性的文字，如图 7.4 所示。

图 7.4

按钮的 4 种状态含义如下。

◇ "弹起"表示当鼠标指针不接触按钮时的状态。

◇ "指针经过"表示当鼠标移动到按钮上时的状态。

◇ "按下"表示当鼠标左键按下时的状态。

◇ "点击"表示用于定义响应鼠标区域，此区域在电影中不可见。

按钮元件的时间轴实际并不播放，只是用来使电影跳转到适当的帧。如果要制作交互式按钮，应首先把按钮实例放置在舞台中，然后为按钮实例指定动作添加交互性。

创建按钮元件的步骤如下。

（1）按"Ctrl+F8"快捷键，打开"创建新元件"对话框，在"名称"框输入元件名称，在"类型"框选择按钮类型，单击"确定"按钮进入按钮元件编辑模式。

（2）单击"弹起"帧，在其中创建"弹起"帧中的内容。

（3）单击"指针经过"帧，添加关键帧，然后修改帧中的内容。

（4）单击"按下"帧，添加关键帧，进一步修改帧中的内容。

（5）单击"点击"帧，添加关键帧，定义按钮响应区域。

（6）单击"场景 1"按钮 ，返回正常编辑模式窗口，在"库"面板上将按钮元件拖曳到舞台，创建按钮元件的实例。

6.　复制元件

如果需要创建包含元件的部分或全部内容的元件副本，需要执行复制元件操作。

（1）在库面板中需要复制的元件上右键单击，选择"直接复制"命令。

（2）打开"直接复制"对话框，在名称框输入元件名称，如图 7.5 所示。

（3）在类型框选择元件的类型，单击"确定"按钮，复制元件添加到"库"面板。

7.　使用其他电影中的元件

Flash 文档可以共享资源，主要包括复制和粘贴资源、拖放资源、导入外部库等。

拷贝和粘贴资源的步骤如下。

（1）在源文档舞台上选择资源（如元件的实例）。

（2）选择"编辑"菜单中的"复制"命令。

（3）切换到目标文档。

（4）在舞台上单击，选择"编辑"菜单中的"粘贴到中心位置"命令，将复制资源粘贴到舞台。选择"粘贴到当前位置"命令，可以将复制资源放置在与源文档相同的位置上。

如果复制的是实例，那么复制后元件将会出现在库面板。如果复制的资源与目标文档中的现有资源同名，会显示"解决库冲突"对话框，如图 7.6 所示，选择是否要替换现有资源。

左 图 7.5

右 图 7.6

通过拖动方式复制资源的步骤如下。

（1）打开目标文档，在源文档"库"面板上选择资源。

（2）将资源拖入目标文档的"库"面板或者舞台上。

通过在目标文档中打开源文档的库来复制资源的步骤如下。

（1）文档处于活动状态时，选择"文件"菜单内"导入"子菜单中的"打开外部库"命令。

（2）打开"作为库打开"对话框，选择要打开的源文档，单击"打开"按钮。

（3）将资源从源文档库中拖曳到目标文档舞台上或者库中。

8. 创建实例

库中的元件拖曳到舞台上就形成了实例。实例总是放在当前层的关键帧中，如果没有选择关键帧，Flash 则会将实例添加到当前位置上的第一个关键帧内。

如果创建动态图形元件，那么在舞台上创建实例时，应该添加相同数目的帧，使之与元件包含的帧数相同，否则播放时只显示第 1 帧。如果创建电影剪辑元件，则只需要一个关键帧。

7.1.3 编辑元件

用户编辑元件时会影响到元件的所有实例，元件编辑完成后所有实例会自动更新。Flash 提供 3 种编辑元件的方式：在元件编辑模式编辑、在当前位置编辑和在新窗口编辑。

1. 在元件编辑模式编辑元件

在元件编辑模式窗口编辑元件的方法如下。

（1）双击"库"面板元件图标或者在舞台上选择实例，右键单击，并选择"编辑"命令。

（2）根据需要在舞台上编辑元件。

（3）编辑完成单击"后退"按钮 ⇦ 或者场景名称按钮 ，返回正常编辑模式窗口。

2. 在当前位置编辑元件

也可使用"在当前位置编辑"命令编辑元件，步骤如下。

（1）选择舞台上的实例，右键单击选择"在当前位置编辑"命令，或者选择"编辑"菜单中的"在当前位置编辑"命令。

（2）在窗口内编辑元件。

（3）编辑完成单击"后退"按钮 ⇦ 或者场景名称按钮 ，返回正常编辑模式窗口。

3. 在新窗口中编辑元件

也可使用"在新窗口中编辑"命令在单独窗口中编辑元件，步骤如下。

（1）选择舞台上的实例，右键单击选择"在新窗口中编辑"命令，或者选择"编辑"菜单中的"在新窗口中编辑"命令。

（2）在窗口内编辑元件。

（3）元件编辑完成单击"关闭"按钮 ⊠ 。

7.1.4　设置实例属性

用户可以在舞台上修改实例的属性，修改后的实例属性可以不同于元件自身的属性。本节介绍如何设置实例的位置、大小、变形、颜色、透明度等属性，并介绍交换元件、修改实例的类型和设置图形实例的选项等操作。

1. 实例的位置、大小和变形属性

使用属性面板或信息面板能够设置 Flash 对象的位置和大小信息，方法为：选择舞台上的对象，选择"窗口"菜单中的"属性"命令，打开属性面板，如图 7.7 左图所示；选择"窗口"菜单中的"信息"命令（快捷键"Ctrl+I"）打开信息面板，如图 7.7 右图所示。

图 7.7

在属性面板或者信息面板上的 X 和 Y 框输入数值，可以设置对象的位置属性；在"宽度"和"高度"框输入数值，可以设置对象的大小属性。

"任意变形工具"用于缩放、旋转和倾斜操作，使用"任意变形工具"对实例进行变形，可修改实例的大小、位置、旋转等属性。

选择"窗口"菜单中的"变形"命令（快捷键"Ctrl+T"）打开变形面板，如图 7.8 所示。

在"宽度"和"高度"框输入数值设置对象的大小属性；在"旋转"选项输入数值设置对象的旋转属性；在"倾斜"选项输入数值设置对象的倾斜属性。

2. 实例的颜色和透明度

选择舞台上实例，然后在属性面板的"色彩效果"框中设置实例颜色属性，其中包括无、亮度、色调、高级和 Alpha（透明度），如图 7.9 所示。

左 图 7.8

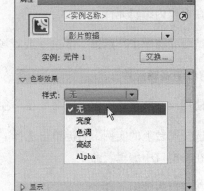

右 图 7.9

属性面板色彩效果各选项含义如下。

◆ "无"表示不设置颜色效果，采用实例默认时的色彩效果。

◆ "亮度"表示调整实例亮度，从最暗（黑色、–100%）到最亮（白色、100%）。拖动滑块或者在文本框内输入一个值可调节亮度。

◆ "色调"使用颜色对具有相同色调的实例进行着色操作，可在颜色窗口中选择颜色或输入 R、G、B 三原色值。"0"表示完全没有影响，"100%"表示完全被选定的颜色覆盖。拖动滑块或者在文本框内输入一个值可调节色调。

◆ "高级"选项用于调节实例的红、绿、蓝和透明度值，位于左列的文本框用于设置相应颜色分量或透明度的比例，位于右列的文本框用于设置相应颜色或透明度的值。

◆ "Alpha"表示实例的透明度，值为"0%"时实例将完全透明，值为"100%"时表示完全不透明。拖动滑块或者在文本框内输入值可调节透明度。

3. 交换元件

舞台中的实例可以使用另一个元件替换，从而在舞台上显示不同的实例，并保留原始实例的属性。例如，假定现正再使用 rat 元件创建一个卡通形象作为影片中的角色，但决定将该角色改为 cat，那么可以用 cat 元件替换 rat 元件，并让更新的角色出现在所有帧中的相同位置上。

交换元件的步骤如下。

（1）在舞台上选择实例。

（2）在属性面板上单击"交换"按钮，打开"交换元件"对话框，如图 7.10 所示。

（3）选择替换当前分配给该实例的元件，单击"复制元件"按钮 ▣ 复制元件。

（4）设置完成后，单击"确定"按钮。

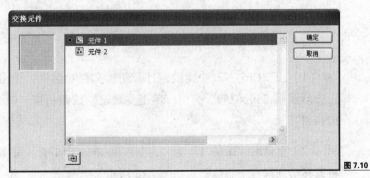

图 7.10

4. 更改实例的类型

如果用户需要改变舞台上实例的类型，可以执行以下步骤。

（1）在舞台上选择实例。

（2）在"属性"面板上的"类型"框，选择要更改实例的一种类型。

5. 设置图形实例的选项

设置属性面板上的"循环"选项，可以决定如何播放图形实例内部的动画。

（1）在舞台上选择图形实例。

（2）在属性面板选择"循环"项目，在弹出列表中选择一个选项，如图 7.11 所示。

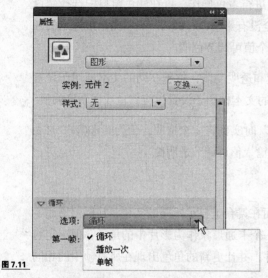

图 7.11

"循环选项"含义如下。

◆ "循环"按照当前实例占用的帧数来循环包含在该实例内的所有动画序列。

◆ "播放一次"从用户指定的帧开始播放动画序列，直到动画结束为止。

◆ "单帧"显示动画序列的一帧。

7.1.5 实例——网页按钮效果

以下实例综合应用前面所学内容，效果如图 7.12 所示（鼠标移到相应位置会有动画效果）。

制作步骤如下。

（1）按"Ctrl+N"快捷键，打开新建文档对话框，单击"模板"选项，选择"弹出式正方形横幅 250×250"类型，单击"确定"按钮，按"Ctrl+S"快捷键，保存文档为"动态按钮"。

（2）重命名"图层 1"为"背景层"，按"Ctrl+R"快捷键导入"01.jpg"位图到舞台，将其移动到舞台中心位置，如图 7.13 所示。

（3）选择"文件"菜单中的"导入到舞台"命令，将位图"001.jpg"导入到舞台，单击位图，按"F8"键打开"转换为元件"对话框，在"类型"框中选择"图形"命令，单击"确定"按钮，创建图形"元件 1"，在舞台上选择实例，按"Delete"键删除，在库面板上双击"元件 1"，打开元件编辑窗口，如图 7.14 所示。

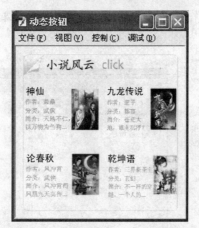

左 图 7.12

右 图 7.13

（4）单击"⇦"按钮，返回舞台编辑窗口，按"Ctrl+F8"快捷键，打开"新建元件"对话框，在名称框输入"book1"，在类型框选择"影片剪辑"，单击"确定"按钮。

（5）在库中将元件 1 拖曳到编辑窗口，单击时间轴的第 8 帧，按"F5"键添加相同帧，单击第 4 帧，按"F6"键添加关键帧，单击第 4 帧中的对象，单击键盘方向键向下和向左将对象偏移一点位置，如图 7.15 所示。

左 图 7.14

右 图 7.15

（6）按"Ctrl+F8"快捷键，打开"新建元件"对话框，在名称框输入"btn1"，在类型框选择"按钮"，单击"确定"按钮。

（7）使用文本工具在舞台上输入文本，选择第一行下面所有文本，在属性面板上设置文本颜色为"#999999"，最后将整个文本移动到元件注册点上。

（8）单击"指针"帧，按"F6"键添加关键帧，将小文字的颜色设置为"#333333"，如图 7.16 所示。

图 7.16

（9）新建"图层 2"，选择"视图"菜单中的"显示网格"命令，打开网格功能，在库面板上拖曳"元件 1"到舞台文本旁边，单击"指针"帧，按"F7"键添加空白关键帧，在库面板上拖曳"book1"影片剪辑到舞台，然后利用网格将它调整到与"元件 1"位置相同的地方，如图 7.17 所示。

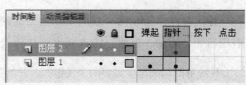

图 7.17

（10）新建图层"按钮层"，在库中将"btn1"元件拖曳到舞台上，并适当调整到合适的位置，如图 7.18 所示。

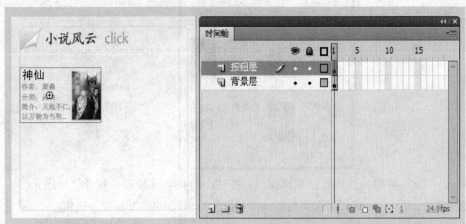

图 7.18

（11）使用与步骤（3）～步骤（10）相同的方法制作其他按钮元件，如图 7.19 所示。

（12）此时文档的库面板如图 7.20 所示。

左 图 7.19

右 图 7.20

btn2 按钮元件　　　　btn3 按钮元件　　　　btn4 按钮元件

（13）单击"按钮层"，将库中其他"按钮"元件拖放到舞台中适当的位置。

（14）保存文档，测试动画。

7.2 创建传统补间

本节介绍传统补间动画的概念、传统补间的属性以及制作传统补间动画的步骤。

7.2.1 基本概念

传统补间是指在两个或两个以上关键帧之间对特定类型对象进行补间的动画，主要用于表现渐变、运动、过渡、淡入淡出等动画效果。

传统补间动画至少需要两个关键帧，开始关键帧设置对象的大小、位置、倾斜等属性，结束关

键帧中更改对象的属性。这样，Flash 自动计算两个关键帧之间运动变化过程帧，从而产生补间动画效果。传统补间的对象必须是整体对象，包括实例、组合对象、文字、位图图像、视频对象等。

实际上，能够进行传统补间动画的对象刚好和与进行形状补间动画的对象互补，就是说，凡是形状都能够制作补间形状动画，形状之外的其他对象，可以制作传统补间动画。如果需要对"形状"制作传统补间动画，那么将形状组合或者转换为元件。

7.2.2　传统补间的属性

根据对象的不同，产生传统补间动画对象的属性也有所不同。

◆　文本对象变化的属性包括文字位置和旋转属性。

◆　组合体对象变化的属性包括大小、位置和变形属性。

◆　实例变化的属性包括大小、位置、变形、颜色和透明度。

不论是哪种对象都能够修改属性。例如，使用属性面板、任意变形工具、"变形"面板或者"信息"面板可以修改对象的大小属性；使用选择工具、"信息"面板或者属性面板，可以修改对象的位置属性；使用"变形"面板或者任意变形工具，可以修改对象的变形属性。有关相应面板和工具的使用方法分布在书中各章节和具体实例中，此处不再赘述。

7.2.3　传统补间动画的制作步骤

创建传统补间动画的步骤如下。

（1）选择图层创建传统补间动画的开始关键帧。

（2）在帧中创建元件的实例、组合对象、文本等内容。

（3）在动画结束处创建传统补间动画的结束关键帧。

（4）在结束帧中修改对象的属性。

（5）单击开始帧，选择"插入"菜单中的"传统补间"命令，或者右键单击开始帧，选择"创建传统补间"命令。

（6）单击时间轴上的传统补间帧，打开属性面板，如图 7.21 所示。

图 7.21

可以设置以下补间选项。

◆ "缓动"选项用于设置渐变速度，可以设置–100 到 100 的值，负数值表示动画先慢后快，正数值表示动画先快后慢，绝对值越大，表示加速或减速的越明显。

◆ "旋转"选项用于设置补间的"旋转"效果，从列表中选择一个选项："无"表示禁止旋转；"自动"表示在需要最小动作的方向上旋转对象一次（默认值）；选择"顺时针"或"逆时针"选项可以旋转对象，在后面数值框中输入数值可以指定旋转次数。

◆ 如果使用运动引导线，应选择"调整到路径"选项。

◆ "同步"选项，使图形元件实例动画和主时间轴进行同步。

7.2.4 实例——文字动画

本实例使用传统补间动画实现文字动画的效果，如图 7.22 所示。

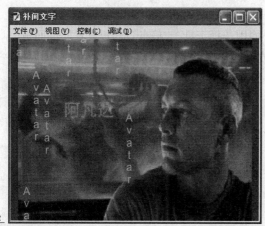

图 7.22

本实例分两部分完成，第一部分实现了纵向滚动的文本效果，第二部分实现了汉字的变化效果。

1. 纵向滚动文本效果

制作步骤如下。

（1）按"Ctrl+N"快捷键，新建文档，设置背景颜色为"#0066FF"，保存为"补间文字"。

（2）重命名"图层 1"为"背景层"，按"Ctrl+R"快捷键导入位图到舞台，使用任意变形工具将其调整到与舞台大小相同。

（3）按"Ctrl+F8"快捷键，新建图形元件"text1"，在元件编辑窗口单击文本工具，在属性面板上设置字体为"_sans"，字号为"18"，颜色为"99CCFF"，文本方向为"垂直从右向左"，在注册点上输入文本"Avatar"。

（4）单击 ⇦ 按钮，返回舞台编辑窗口，新建"图层 2"。

（5）在库中拖曳元件"text1"到工作区左侧上方，如图 7.23 所示。

图 7.23

（6）选择"图层 2"，在第 30 帧按"F6"键添加关键帧，将实例垂直向下移动到舞台底部，如图 7.24 所示。单击第 1 帧，选择"插入"菜单中的"传统补间"命令，添加动画效果。

图 7.24

（7）按住"Shift"键，单击"图层 2"的第 1 帧和第 30 帧，右键单击选择"复制帧"命令。

（8）新建"图层 3"，在第 10 帧右键单击，选择"粘贴帧"命令，在第 29 帧单击，按"F5"键添加相同帧，选择第 40 帧之后的所有帧并将其删除。

（9）单击第 10 帧，将实例"text1"水平移动一些距离，单击第 40 帧，将实例也向左水平移动相应的距离。

（10）使用同样方法新建 9 个图层，将选择的帧动画复制，再分别在传统补间动画开始帧和结束帧中移动帧中实例的位置。

（11）单击背景层的第 60 帧，按"F5"键添加相同帧，此时的文档窗口和时间轴如图 7.25 所示。

（12）保存文档，测试动画效果。

图 7.25

2. 汉字变化效果

下面继续完成以上实例，首先制作 3 个元件，然后在文档中创建这些元件的实例，步骤如下。

（1）按"Ctrl+F8"快捷键，新建图形元件"文字 1"，使用文本工具，设置字体为"黑体"，字号为"78"，颜色为"#6565FF，输入文字"阿凡达"，如图 7.26 左图所示。

（2）按"Ctrl+F8"快捷键，新建图形元件"文字 2"，使用文本工具输入相同内容的文字，按"Ctrl+B"快捷键两次以分离文本。

（3）单击墨水瓶工具，设置笔触颜色为"#65CCFF"，填充颜色为"无"，单击文本边框，完成的图形元件，如图 7.26 右图所示。

图 7.26

（4）新建影片剪辑"text2"，将库中的"文字 1"元件拖曳到编辑窗口，移动它的位置与中心点对齐，如图 7.27 所示。

图 7.27

（5）单击第 10 帧、第 25 帧、第 40 帧，按"F6"键添加关键帧。单击第 1 帧，选择帧中的元件，在属性面板的色彩效果"样式"框设置"Alpha"值为"20"。

（6）单击第 10 帧，按"Ctrl+T"快捷键打开"变形"面板，在"宽度"框输入"60"以缩小对象，在属性面板设置"Alpha"值为"80"。

（7）单击第 25 帧选择帧中的对象，在变形面板"宽度"框输入"40"以缩小对象，在属性面板的色彩效果"样式"框内选择"高级"，设置"Alpha"值为"80"。

（8）单击第 40 帧，选择帧中的对象，在变形面板"宽度"框输入"1"以缩小对象，分别单击第 1 帧、第 10 帧、第 25 帧，选择"插入"菜单中的"传统补间"命令，时间轴窗口如图 7.28 所示。

图 7.28

（9）新建"图层 2"，单击第 20 帧，将元件"文字 2"拖曳到舞台上并且将元件的中心点对齐到编辑窗口的中心点。使用任意变形工具将其缩放到与可见文本相同的大小，如图 7.29 所示。

图 7.29

（10）单击第 25 帧，按"F6"键添加关键帧，使用任意变形工具将对象缩放到与可见文本相同的大小，在属性面板上设置色彩效果的亮度为"50%"。

（11）单击第 30 帧，添加关键帧，使用任意变形工具将对象缩放到与可见文本相同的大小，单击第 40 帧，添加关键帧，在属性面板上设置色彩效果样式选项为"无"。

（12）单击第 45 帧，添加关键帧，在属性面板上设置亮度为"50%"。单击第 50 帧，在属性面板上设置 Alpha 值为"50%"。

（13）分别单击第 20 帧、第 25 帧、第 30 帧、第 40 帧、第 45 帧，选择"插入"菜单中的"传统补间"命令，此时的时间轴窗口如图 7.30 所示。

图 7.30

（14）新建"图层 3"，在第 25 帧按"F7"键添加空白关键帧，单击图层 2 第 25 帧选择其中的对象，选择"编辑"菜单中的"复制"命令，单击图层 3 第 25 帧，选择"粘贴在当前位置"命令，选择帧中的对象，在属性面板上设置 Alpha 值为"60%"。

（15）单击第 40 帧，添加关键帧，在属性面板上设置 Alpha 值为"40%"，单击第 50 帧，添加关键帧，在属性面板上设置 Alpha 值为"30%"，使用任意变形工具稍微放大对象。

（16）单击第 60 帧，添加关键帧，在属性面板上设置 Alpha 值为"0%"，使用变形面板在宽度框内输入"150"，将其放大 1.5 倍。

（17）分别单击第 25 帧、第 40 帧、第 50 帧，选择"插入"菜单中的"传统补间"命令。

（18）新建"图层 4"，将"图层 3"第 25 帧～第 60 帧复制到"图层 4"第 25 帧。选择第 25 帧中的对象，设置 Alpha 值为"40%"；选择第 40 帧中的对象，设置 Alpha 值为"30%"；选择第 50 帧中的对象，设置 Alpha 值为"20%"。此时影片剪辑的时间轴窗口如图 7.31 所示。

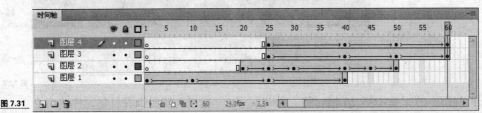

图 7.31

（19）单击 ⇦ 按钮，返回到正常编辑窗口，新建图层并重命名为"影片剪辑"，将库中的元件"text2"拖曳到舞台上，调整它到适当的位置。

（20）保存文档，测试动画效果。

7.2.5 沿着路径运动的补间动画

1. 运动引导层简述

Flash 创建的传统补间动画多数情况下是沿着直线运动的，但是有时需要创建特殊效果让补间动画中的对象沿着曲线路径运动。例如，蝴蝶绕着花儿飞来飞去，如果蝴蝶只是沿着一条直线飞向花儿，然后就停在那里，看起来显得不太真实。所以，制作动画时，需要添加一个补间动画运动引导层来控制蝴蝶绕着花儿上下左右飞舞时的真实效果。

2. 创建运动引导层

创建运动引导层的方法如下：选择图层，单击右键选择"添加传统运动引导层"命令，在选择图层上方添加运动引导层。

3. 利用引导线控制动画效果

要制作传统补间沿路径运动的动画效果，可执行以下步骤。

（1）创建传统补间动画。

（2）选择图层，单击右键选择"添加传统运动引导层"命令，添加运动引导层。

（3）使用绘图工具（"钢笔"、"铅笔"、"直线"、"椭圆"、"矩形"或"刷子"等）在运

动引导层中绘制一条路径（可以是封闭路径，也可以是不封闭路径）。

（4）选择补间动画开始帧，调整对象定位点（变形点）使其与路径开始处重合。

（5）选择补间动画结束帧，调整对象定位点，使其与路径的结束处重合。

（6）按"Ctrl + Enter"快捷键，测试引导线控制的传统补间动画效果。

4. 链接或断开图层与运动引导层

要把图层和运动引导层链接起来，可执行以下操作之一。

◆ 将现有图层拖到运动引导层的下面，则该图层在运动引导层下面以缩进形式显示，且该图层上的所有对象自动与运动路径对齐。

◆ 在运动引导层下面创建一个新图层，补间对象自动沿着运动路径进行补间。

◆ 在运动引导层下面选择一个图层，单击右键选择"属性"命令，在"图层属性"对话框中选择"被引导"。

要断开图层和运动引导层的链接，首先选中要断开链接的图层，然后执行以下操作之一。

◆ 单击右键选择"图层"命令，在"图层属性"对话框中选择"正常"选项。

◆ 将图层拖到任意非被引导层的下面。

5. 实例——飘落的雪花

以下实例使用运动引导层实现飘落的雪花效果，如图 7.32 所示。

制作步骤如下。

（1）按"Ctrl+N"快捷键，新建文档，设置背景颜色为"#BFCBDB"，保存为"雪花"。

（2）重命名"图层 1"为"背景层"，按"Ctrl+R"快捷键导入位图到舞台，使用"任意变形工具"将其调整到与舞台大小相同。

（3）按"Ctrl+F8"快捷键，新建图形元件"xuehua001"，在元件编辑窗口使用直线工具和多边形工具绘制"雪花"图形，如图 7.33 所示。

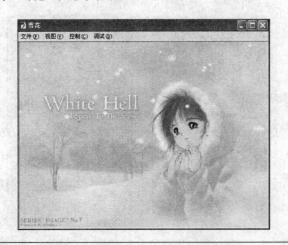

左 图 7.32

右 图 7.33

（4）按 "Ctrl+F8" 快捷键，新建影片剪辑 "xuehua01"，在元件编辑窗口拖曳 "xuehua001" 到元件注册点正中心位置，在时间轴第 30 帧添加关键帧，单击第 1 帧，选择 "插入" 菜单中的 "传统补间" 命令。

（5）单击补间帧任意一帧，在属性面板补间选项上的 "旋转" 框中选择 "顺时针"，此时元件编辑窗口和时间轴，如图 7.34 所示。

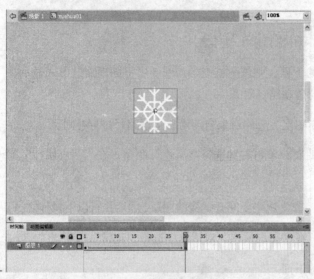

图 7.34

（6）按 "Ctrl+F8" 快捷键，新建影片剪辑元件 a，将库中的元件 "xuehua01" 拖曳到影片剪辑 a 的元件编辑窗口，在第 90 帧添加关键帧，单击第 1 帧，选择 "插入" 菜单中的 "传统补间" 命令。

（7）在 "图层 1" 单击右键，选择 "添加传统运动引导层" 命令，在图层上方添加引导层，使用铅笔工具绘制一条曲线，作为传统补间运动的引导线。

（8）单击 "图层 1"，选择补间开始帧，将帧中影片剪辑的变形点拖曳到引导线开始处，单击第 90 帧中影片剪辑的变形点并拖曳到引导线结束的地方。

（9）使用步骤（6）~步骤（8）相同的方法制作影片剪辑 b 和 c，内容只是添加的运动引导线不同，表示 "雪花" 下落时不同的轨迹。制作的 a、b、c 影片剪辑，如图 7.35 所示。

图 7.35

（10）按"Ctrl+F8"快捷键，新建影片剪辑元件"xuehua"，在库面板上拖曳影片剪辑a、b、c到元件编辑窗口，适当调整影片剪辑的大小。

（11）框选窗口中的对象，选择"编辑"菜单中的"复制"命令，选择 3 次"编辑"菜单中的"粘贴"命令，将复制的对象粘贴，如图 7.36 所示。

图 7.36

（12）新建"图层 2"，在第 10 帧添加空白关键帧，复制图层 1 帧中的对象，粘贴到"图层 2"第 10 帧，使用任意变形工具和选择工具将帧中的影片剪辑调整大小和位置。

（13）重复步骤（12）新建"图层 3"（在第 20 帧添加空白关键帧）和"图层 4"（在第 30 帧添加空白关键帧），向影片剪辑添加"雪花"的数量，然后分别单击图层，单击第 30 帧，按"F5"键添加相同帧，最后影片剪辑的时间轴窗口如图 7.37 所示。

图 7.37

（14）单击按钮，返回正常编辑模式窗口，新建图层"雪花"，在库面板上拖曳影片剪辑"xuehua"到舞台顶部，使用任意变形工具调整实例的大小，如图 7.38 所示。

（15）保存文档，测试影片效果。

图 7.38

7.2.6 传统补间与遮罩

遮罩层中的对象可以是传统补间动画，主要包括以下 3 种。

◈ 遮罩层对象是静态的，被遮罩层是传统补间动画。

◈ 遮罩层是传统补间，被遮罩层对象是静态的。

◈ 遮罩层与被遮罩层都是传统补间动画。

以下实例使用遮罩实现类似于影视镜头拉近时的放大特写效果，如图 7.39 所示。

图 7.39

制作步骤如下。

（1）按"Ctrl+N"快捷键，新建文档，在属性面板上设置帧频"12fps"，保存为"遮罩

效果"。

（2）将"图层 1"重命名为"图片"层，导入一幅位图到舞台。

（3）选择位图，按"F8"键将其转换为影片剪辑元件，命名为"cs-pic"，并且将元件的注册点设置到正中心的位置。

（4）在第 20 帧添加关键帧，使用"变形"面板将实例放大。

（5）单击第 1 帧选择"插入"菜单中的"传统补间"命令，时间轴如图 7.40 所示。

图 7.40

（6）新建图层"遮罩"。在帧中绘制圆形，将其摆放到图片中心位置，按"F8"键将其转换为影片剪辑元件，命名为"mask"，并将注册点设置在中心。

（7）在第 20 帧添加关键帧，按住"Shift"键，使用任意变形工具调整"图形"的大小，使其与"图片"层中放大的图片相匹配，如图 7.41 所示。

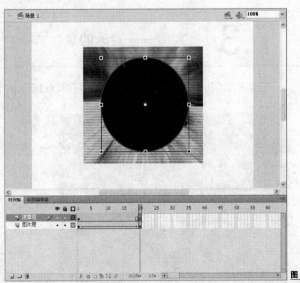

图 7.41

（8）单击第 1 帧，选择"插入"菜单中的"传统补间"命令。在"遮罩"层单击右键，选择"遮罩层"命令。

（9）新建图层"聚光灯"。在第 1 帧绘制放射状渐变圆形，大小正好覆盖下面内容，然后将其转换为影片剪辑元件，命名为"light"。

（10）在第 20 帧添加关键帧，将帧中"light"实例的大小调整到刚好覆盖下面的内容。

（11）在第 1 帧到第 20 帧之间创建传统补间。设置第 1 帧实例的透明度（在属性面板色彩效果中设置 Alpha 选项）为"0"，设置第 20 帧实例的透明度为"50"。

（12）将每个图层的内容都延续到第 30 帧，此时的动画文档和时间轴窗口如图 7.42 所示。

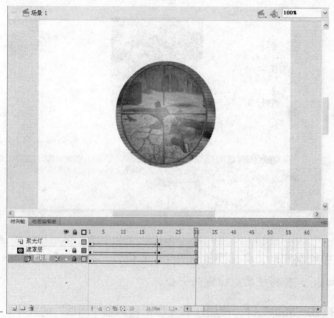

图 7.42

（13）保存文档，按"Ctrl+Enter"快捷键测试动画效果。

7.3 实例——游泳的鱼

以下实例"游泳的鱼"综合应用了本章所学内容，实例效果如图 7.43 所示。

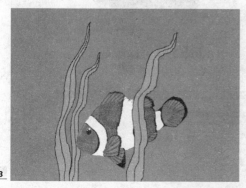

图 7.43

制作步骤如下。

（1）按"Ctrl+N"快捷键，新建文档，设置背景颜色为"蓝色"，保存文档为"游泳的鱼"。

（2）按"Ctrl+R"快捷键导入位图到舞台，使用第 3 章 ~ 第 4 章中介绍的绘制图形方法绘制图形，包括鱼身、鱼尾、鱼鳍 1、鱼鳍 2、眼睛和嘴，如图 7.44 所示。

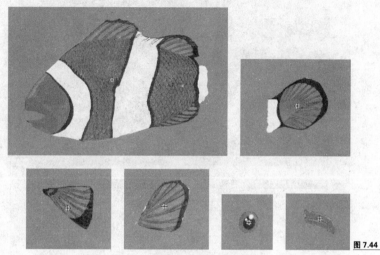

图 7.44

（3）绘制完每一部分，将它们转换为电影剪辑元件，分别命名为"body"、"tail"、"fin1"、"fin2"、"eye"和"mouth"，并在舞台上用这些部件构成一条完整的鱼，如图 7.45 所示。

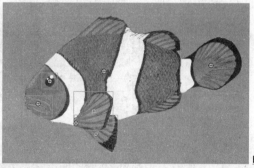

图 7.45

（4）考虑到鱼嘴运动相对单调，可以把它设置为机械运动。打开"mouth"元件，将其编辑成如图 7.46 所示的动画（将鱼嘴分为上下两唇，并分别设置传统补间动画，注意上唇只需微微上张，而下唇运动幅度稍大。制作下唇的运动时，注意将"下唇"的变形点调整到运动的"轴"——即"嘴角"处，然后再用任意变形工具进行旋转）。

图 7.46

（5）选中"鱼"身上的所有部件，单击右键，选择"分散到图层"命令。删除不包括任何内容的图层，此时的时间轴和舞台如图 7.47 所示。

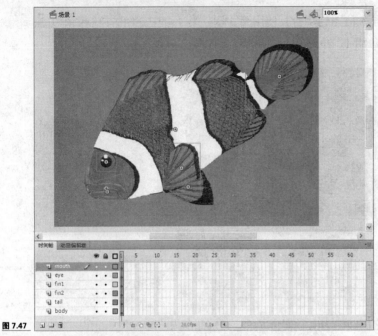

图 7.47

（6）在第 20 帧所在的列按住鼠标向下拖曳，选中该列的所有帧，然后单击右键，选择"插入关键帧"命令，如图 7.48 所示。

图 7.48

（7）在第 1 帧和第 20 帧之间的任意一帧所在的列按住鼠标拖曳，选中该列的所有帧，然后单击右键，选择"创建传统补间"命令。

（8）分别选中第 20 帧中的"鱼身"、"鱼尾"、"鱼鳍 1"、"鱼鳍 2"、"眼睛"和"嘴"，使用选择工具和任意变形工具调整它们的位置和形状（注意只是在原地运动）。

（9）由于"鱼尾"运动频率要快于其他部分，在"tail"图层第 10 帧插入关键帧，调整鱼尾的位置和形状，使得鱼尾产生摆动效果。此时的时间轴窗口如图 7.49 所示。

图 7.49

（10）此时测试动画，看到"跳变"效果，这是因为动画播放到第20帧后又回到第1帧播放。在第1帧所在列按住鼠标拖动，选中所有图层的第1帧，单击右键，选择"复制帧"命令；在第40帧所在列按住鼠标拖动，选中该列的所有帧，单击右键，选择"粘贴帧"命令，则各个图层第1帧中的内容都被复制到第40帧。

（11）选中第20帧到第40帧中任意一列的所有帧，单击右键，选择"创建传统补间"命令。同样，在"tail"图层第30帧插入关键帧，调整鱼尾的位置和形状。此时时间轴窗口如图7.50所示。

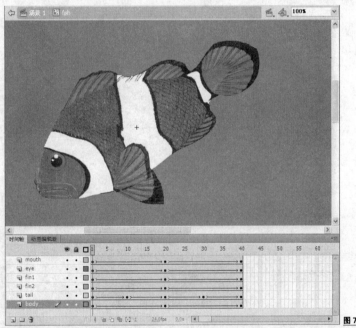

图7.50

（12）接下来制作"鱼"元件。按住"Shift"键选中所有图层，在选中帧上单击右键，选择"剪切帧"命令。按"Ctrl+F8"快捷键创建一个名为"fish"的影片剪辑元件，在元件编辑窗口第1帧上单击右键，选择"粘贴帧"命令，所有帧被粘贴到元件，如图7.51所示。

图7.51

（13）回到主场景。将图层重命名为"fish"，删除其他所有图层。

（14）把"fish"元件放到第1帧，在第80帧插入关键帧。为了使用户能看到所有帧，单击时间轴右侧的按钮，选择"小"命令。在第1帧到第80帧之间单击，选择"创建传统补间"命令。

（15）选择"fish"层，单击右键选择"创建传统补间运动引导层"命令，在引导层上使用铅笔工具绘制运动轨迹，将第1帧中的"鱼"和第80帧中的"鱼"调整到运动轨迹，并且用任意变形工具调整其大小和形状。此时的舞台和时间轴如图7.52所示。

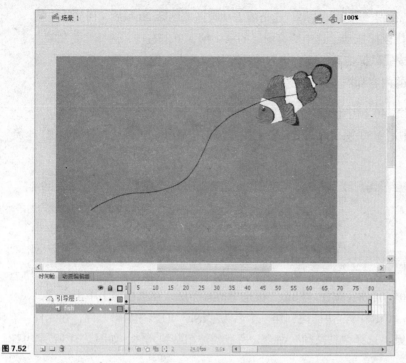

图 7.52

（16）按"Ctrl＋F8"快捷键新建"weed"影片剪辑元件，使用绘图工具和填充工具绘制如图 7.53 所示的水草。

图 7.53

（17）回到主场景。分别在引导层和"fish"层下创建 3 个图层（在"fish"层下创建的图层要修改其属性为"普通层"）"weed1"、"weed2"和"weed3"。

（18）将"weed"元件分别拖动到"weed1"、"weed2"和"weed3"各图层，使用任意变形工具分别调整它们的形状，使它们看起来不大相同。

（19）动画完成时的舞台和时间轴如图 7.54 所示。由于动画播放速度过快，在时间轴窗口中修改帧频率为"12fps"，按"Ctrl+S"快捷键保存文档，按"Ctrl＋Enter"快捷键测试动画。

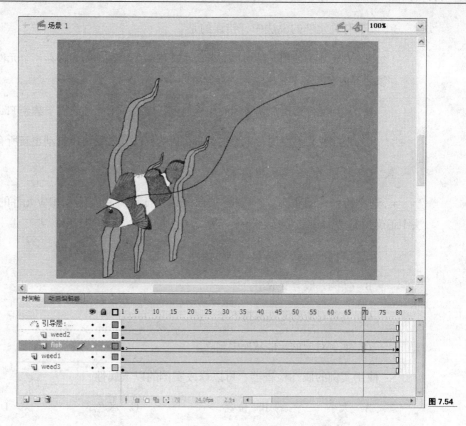

图 7.54

一、选择题（给出的选项中，有一项或多项是正确的）

1. 下面关于元件和实例关系的说法中，正确的是_____。

A. 实例来源于元件，舞台上的任何实例都是由元件衍生的，实例是元件在舞台上的具体表现。

B. 如果元件被删除，则舞台上所有由该元件衍生的实例也将被删除。

C. 如果元件被修改，则舞台上所有由该元件衍生的实例也将发生变化。

D. 如果修改舞台上的实例，将不会影响其他实例，但会影响衍生实例的元件。

2. 对舞台上的实例进行变形操作时，下列选项中采用的方法正确的是_____。

A. 选中舞台上的实例后单击鼠标右键选择相应的变形命令。

B. 选中舞台上的实例后选择菜单命令进行变形操作。

C. 选中舞台上的实例后单击工具箱中的"任意变形工具"按钮进行变形操作。

D. 选中舞台上的实例后在库面板中进行变形设置。

3. 以下有关元件的说法中，错误的是＿＿＿＿。

A. 在影片中使用元件可以显著减小文件的大小，是因为保存一个元件的几个实例比保存该元件内容的多个副本占用的存储空间小。

B. 使用元件可以加快影片的回放速度，因为一个元件只需下载到 Flash Player 中一次。

C. 使用元件可以简化电影的编辑，因为修改元件就可以自动更新所有的实例。

D. 任何元件中都可以包括声音、图片和其他元件。

4. 选中舞台上的实例，然后按"Ctrl+B"快捷键解除实例和相应元件的关系后，以下说法中正确的是＿＿＿＿。

A. 实例一般会变成 Flash 形状。

B. 实例一般会变成组合体。

C. 实例对应的元件保持不变。

D. 实例对应的元件从库中删除。

5. 使用实例的属性检查器，可以修改实例的以下属性＿＿＿＿。

A. 大小　　　　B. 位置　　　　C. 颜色　　　　D. 透明度

6. 以下说法中，正确的是＿＿＿＿。

A. 图形元件是与放置该元件的影片的时间轴联系在一起的，也就是说，图形元件使用与主影片相同的时间轴。

B. 影片剪辑元件拥有自己独立的时间轴。

C. 对于本身是动画的图形元件，在影片编辑模式下就能够查看它们的效果，只要在主影片中有足够多的帧。

D. 对于本身是动画的影片剪辑元件，在影片编辑模式只能查看第一帧，要查看其动画效果，应切换到元件编辑模式。

7. 在设置传统补间动画时，可以设置以下选项＿＿＿＿。

A. 补间动画的变化速率

B. 补间时是否旋转

C. 使图形元件实例的动画和主时间轴同步

D. 声音效果

8. 以下选项中，能够生成传统补间动画的是＿＿＿＿。

A. 第一个关键帧中是一个组合了的用 Flash 绘图工具绘制的图像，第二个关键帧中放大了该组合体，然后在两帧之间补间。

B. 第一个关键帧中是一个导入的位图图像，第二个关键帧中移动了该位图对象的位置，然后在两帧之间补间。

C. 第一个关键帧中是一个用 Flash 文本工具输入的字母，第二个关键帧修改了该字母的字体属性，然后在两帧之间补间。

D. 第一个关键帧中是一个元件的实例，第二个关键帧修改了该实例的透明度，然后在两帧之间补间。

9. 创建如图 7.55 所示的位图渐隐的效果（从左到右依次是开始帧、中间变化帧和结束帧），正确的操作应该是_____。

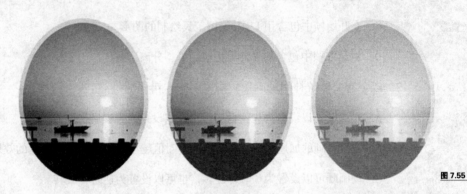

图 7.55

A. 第一个关键帧中导入一幅位图，第二个关键帧中修改位图的透明度，然后在两帧之间设置补间动画。

B. 第一个关键帧中导入一幅位图，然后按 "Ctrl + G" 快捷键将其组合，第二个关键帧中修改组合体的透明度，然后在两帧之间设置补间动画。

C. 第一个关键帧中导入一幅位图，然后按 "Ctrl+B" 快捷键将其分离，第二个关键帧中修改分离后位图的透明度，然后在两帧之间设置补间动画。

D. 第一个关键帧中导入一幅位图，然后按 "F8" 键将其转换为元件，第二个关键帧中修改该元件实例的透明度，然后在两帧之间设置补间动画。

10. 创建如图 7.56 所示的文字变大效果（从左到右依次是开始帧、中间变化帧和结束帧，边框表示舞台边界，也就是说所有内容都位于舞台正中心），正确的操作应该是_____。

good　　good　　good

图 7.56

A. 在第一个关键帧中适当位置输入 "good" 并设置字体字号，在第二个关键帧中修改文字的位置并设置字体字号，然后在两帧之间设置动作补间动画。

B. 在第一个关键帧中适当位置输入 "good" 并设置字体字号，然后按两次 "Ctrl + B" 快捷键将文字分离为形状，在第二个关键帧中修改该形状的位置和大小，然后在两帧之间设置形状补间动画。

C. 在第一个关键帧中适当位置输入"good"并设置字体字号，然后按"Ctrl + G"快捷键将其组合，在第二个关键帧中修改该组合体的位置和大小，然后在两帧之间设置补间动画。

D. 在第一个关键帧中适当位置输入"good"并设置字体字号，然后按"F8"键将其转换为元件，在第二个关键帧中修改该元件的位置和大小，然后在两帧之间设置补间动画。

11. 如果创建传统补间动画时，时间轴显示为 ，则表示补间动画没有创建成功。此时，可能的原因是_____。

A. 在开始帧中包含 Flash 形状

B. 在结束帧中包含被打散的位图图像

C. 在开始帧中包含用 Flash 绘图工具绘制的图形

D. 对结束帧中包含的元件实例应用了"分离"操作

12. 以下有关传统补间动画设置的说明中，错误的是_____。

A. 动画既可以设置为先快后慢，也可以设置为先慢后快。

B. 设置动画的加速减速时，数值的绝对值越小，表示加速或减速的效果越明显。

C. 动画既可以设置为顺时针旋转，也可以设置为逆时针旋转。

D. 可以设定动画旋转的次数。

13. 以下关于沿路径运动的补间动画的说法中，正确的是_____。

A. 只能用"线条工具"、"钢笔工具"和"铅笔工具"绘制运动引导线。

B. 可以使用"钢笔工具"、"铅笔工具"、"线条工具"、"椭圆工具"、"矩形工具"或"画笔工具"绘制运动引导线。

C. 绘制运动引导线时，补间动画中的对象总是会自动附着到路径的开始点和结束点。

D. 运动引导线绘制完成后，还可以重新编辑该引导线。

14. 在设置遮罩动画效果时，遮罩层中的内容可以是_____。

A. 静态图片　　　B. 动作补间动画

C. 形状补间动画　D. 逐帧动画

15. 以下说法中，错误的是_____。

A. 如果要设置透明度渐变的动画效果，只能在被遮罩层中设置。

B. 如果要设置透明度渐变的动画效果，只能在遮罩层中设置。

C. 在遮罩层中既可以使用动作补间动画，也可以使用形状补间动画。

D. 沿路径运动的补间动画不能用于遮罩层。

16. 在以下选项所说明的效果中，无法实现的是_____。

 A. 在遮罩层的同一个关键帧中放置两个影片剪辑元件的实例，以便同时生成两个动态遮罩效果。

 B. 在遮罩层的关键帧中放置一个影片剪辑元件的实例，该影片剪辑中包含沿路径运动的补间动画。

 C. 在被遮罩层的同一个关键帧中放置两个影片剪辑元件的实例，以便透过遮罩看到两个动画效果。

 D. 在被遮罩层的关键帧中放置一个影片剪辑元件的实例，该影片剪辑中包含沿路径运动的补间动画。

二、填空题

1. Flash 元件的类型有_____、_____和_____。

2. 编辑元件的 3 种方式是_____、_____和_____。

3. Flash 按钮实际上是一个_____帧的交互影片剪辑。当为元件选择按钮行为时，Flash 会创建一个_____帧的时间轴。前_____帧显示按钮的可能状态；第_____帧定义按钮的活动区域。时间轴实际上并不播放，它只是对指针运动和动作做出反应，跳到相应的帧。

4. 如果要对 Flash 中的"形状"设置传统补间动画，应将其组合或者_____。

5. 舞台上的动画也可以被转换为元件，以便重复利用。假如现在舞台上有一个两层的包含声音效果的动画，如果要将其转换为可重复利用的元件，应执行以下操作：

 ① _____；

 ② 选择"编辑"菜单中的"拷贝帧"或者"剪切帧"命令；

 ③ 选择"插入"菜单中的"新建元件"命令，在"创建新元件"对话框中，给该元件命名。对于"行为"（也就是元件的类型），选择_____选项，然后单击"确定"按钮；

 ④ Flash 会在元件编辑模式下打开一个新元件来编辑。在时间轴上，单击第 1 层上的第 1 帧，然后选择"编辑"菜单中的_____命令；

 ⑤ 创建完元件内容之后，单击舞台上方信息栏内的场景名称返回到影片编辑模式。

三、操作题

1. 绘制如图 7.57 所示的汽车图形，然后将其制作成元件，要求其轮子可以转动。

图 7.57

2. 制作如图 7.58 所示的汽车翻越障碍的动画。

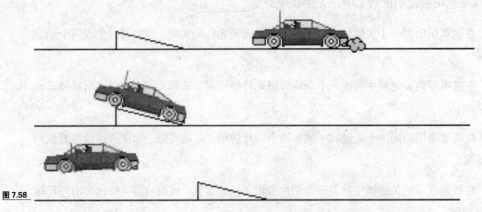

图 7.58

3. 制作如图 7.59 所示的打台球效果（尽量使整个过程逼真，包括考虑球的碰撞、加速减速、运动轨迹等）。

图 7.59

4. 制作如图 7.60 所示的动画效果（要求风筝线与风筝一起运动）。

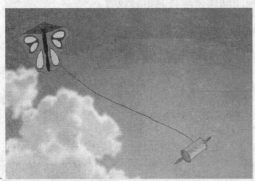

图 7.60

5. 制作如图 7.61 所示的动态按钮效果（鼠标悬停时按钮左上角时星星会旋转，按下鼠标时按钮左上角的星星会放大并旋转）。

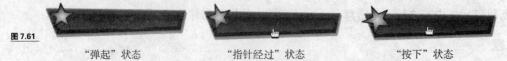

图 7.61

　"弹起" 状态　　　　　　　"指针经过" 状态　　　　　　　"按下" 状态

6. 制作如图 7.62 所示的循环滚动的字幕效果（文字中的图片循环滚动）。

图 7.62

图 7.62（续）

7. 制作如图 7.63 所示的星球转动效果（小球围绕大球转，同时大球小球都自转）。

图 7.63

第8章
制作交互式动画

交互式动画是指借助于动作脚本编程而制作的一类动画，用于实现复杂的动画效果和交互功能。本章介绍交互式动画，主要内容如下。

◈ 交互式动画的基本概念与原理
◈ 使用"行为"为动画添加交互性
◈ 使用动作脚本编写交互式动画

学习完本章之后，读者能够掌握动作脚本的基本特性，并能够使用动作脚本制作简单的交互式动画。

8.1 基础知识

本节介绍有关交互式动画和动作脚本的基础知识。

8.1.1 什么是交互式动画

1. 交互式动画定义

交互式动画是指通过在 Flash 中增加程序代码的一类动画，用于实现更复杂、逼真的动画效果，或者通过给动画添加交互性，使其实现像应用程序一样的某种功能。

例如，如图 8.1 所示 Flash 游戏，是典型的交互式动画，用户使用键盘（或鼠标）控制动画的显示（操纵游戏角色）。

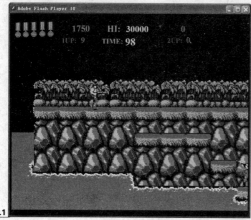

图 8.1

交互式动画也叫做行为动画，因为真正具有交互性的 Flash 动画都是基于"行为"机制的。所谓行为是动作和事件的组合。事件是浏览器或 Flash 播放器事先为对象定义的某种状态，如下载电影时发生的"onLoad"事件；动作是预先编写好的动作脚本程序，如电影下载到动画的某一帧时，动作脚本开始执行播放该帧的动作。因此，交互式动画可以认为是动画中的对象以事件为触发器，当事件被触发时，通过动作脚本程序对动画进行控制的一种动画方式。

动作脚本（ActionScript）是 Flash 的脚本撰写语言，用户动作脚本向 Flash 对象添加复杂的交互性，并控制动画以及数据的显示。在 Flash 创作环境下，"动作"面板可以用于添加动作脚本，如果用户对动作脚本比较熟悉，可以使用外部编辑器创建外部动作脚本文件。

创建交互式动画时，添加动作脚本是关键，而对于动画中的每个交互性元素，Flash 预先定义了一些特定事件类型。例如，当用户为按钮对象添加动作时，Flash 可以定义多种不同事件，包括 Press（当鼠标按下时发生）、Release（当释放鼠标时发生）等。编写交互式动画在很多情况下实际就是为对象指定触发事件和相应的响应程序。

2. 关于帧和场景对象

帧与场景被视为创建交互式动画的元素，简单的 Flash 动画按照场景以及出现在时间轴图层中帧的顺序顺次播放动画，如果用户需要在某种状态时才播放该帧或某一场景，那么需要为这个帧或场景添加动作脚本，从而控制帧或场景在动画中的播放顺序。

3. 关于按钮对象

Flash 动画的交互是指观众与动画本身进行交流互动，典型的一种方式是观众通过单击按钮控制动画下一步执行的动作。按钮元件自身内置的功能可以识别特定鼠标动作，所以能够容易编写与用户交互的动作脚本程序。

4. 关于电影剪辑对象

电影剪辑是 Flash 影片最重要的一类对象，使用电影剪辑可以实现对动画任意内容的控制。电影剪辑就是小型电影，它有自己独立的时间轴窗口。影片编辑对象自身可以附加多种动作或方法，能够完成更为复杂的交互式动画。

8.1.2　ActionScript 2.0 脚本简介

动作脚本与其他任何计算机程序语言一样，都是使用一定的语法规则与数据结构创建出一系列计算机能够执行的指令，从而使人们能够控制计算机完成特定的任务。对于 Flash 而言，就是指控制电影应该如何播放或者播放什么等操作。

和其他编程语言一样，动作脚本遵循自己的语法规则，保留关键字，提供运算符，并且允许使用变量存储和获取信息。动作脚本包含内置的对象和函数，并且允许用户创建自己的对象和函数。

1. 面向对象的脚本语言

动作脚本是基于"面向对象"技术的，最新的 ActionScript 3.0 采用完全的面向对象技术，

而之前的 ActionScript 2.0 则提供了核心的语言元素以简化面向对象程序的开发。

"面向对象"技术是计算机编程领域中的一种常用技术，它的基本方法是将要解决的问题分解为几个相关的对象，对象中封装了描述该对象的数据和方法（也就是与数据相关的操作）。对象作为系统中最基本的运行实体，当程序执行时，从主程序所规定的各对象初始状态出发，对象之间通过消息传递进行通信，从而使对象的状态由一个状态改变为另一种状态，直到得出最后结果。

面向对象程序设计也可以通俗的理解为将程序看作是一组相互独立的对象，这些对象是用户采用某种方法进行操作的任何东西。对象包含了一些自身属性，使用面向对象的方法创建程序时，可以让程序检查以及修改这些属性。

在面向对象编程时，信息按照"类"（class）进行组织，用户可以创建类的多个实例（称为对象）在程序中。类描述对象的属性（数据）和行为（方法），这与描述建筑物特性的建筑蓝图非常相似。类按照特定的顺序相互接收属性和方法，这称为继承性。用户使用继承性来扩展或重新定义类的属性和方法。从其他类继承而来的类称为子类，而向其他类传递属性和方法的类称为超类。

若要使用类所定义的属性和方法，必须先创建该类的实例。实例与它的类之间的关系类似于房子与它的建筑蓝图之间的关系。在 Flash 中，可以使用 3 种类：内置类（也叫作核心类）、Flash 专用类和用户自定义类。

若要创建动作脚本类的实例，应使用 new 运算符调用该类的构造函数。构造函数与类始终具有相同的名称，并返回该类的实例。一般情况下，用户会将返回的实例分配给一个变量。

例如，下面的代码用于创建一个新的 Sound 对象。

```
var song:Sound= new Sound();
```

如果要访问对象的属性，一般可以使用点（.）运算符，具体用法为：对象名称在点的左边，而属性名称在点的右边。例如，在下面的语句中，myObject 是对象，而 name 是属性。

```
myObject.name
```

下面的代码用于创建一个新的 TextField 对象，然后将它的 autoSize 属性设置为 true。

```
var my_text = new TextField();
my_text.autoSize = true;
```

访问对象的方法时，也应使用点运算符。例如，下面的代码将创建一个新的声音对象，并调用其 setVolume()方法。

```
mySound = new Sound(this);
mySound.setVolume(50);
```

💡 注意：由于面向对象技术过强的专业性，本书采用 ActionScript 2.0 为例进行说明。如果读者需要了解进一步的信息，请参见 Flash 联机帮助和相关的参考书。

2. 脚本的流动

Flash 从第一个语句开始执行动作脚本语句，然后按顺序继续执行，直到到达最后一条

语句或者到达指示动作脚本转至别处的语句。可以使用 if、do...while 和 return 等语句指引动作脚本转至不是下一条语句的其他语句。

　　if 语句称为条件语句或"逻辑分支"，因为它根据某些条件的判断结果来控制脚本的流动。例如，下面的代码检查变量 number 的值是否小于或等于 10。如果该检查返回 true（如 number 的值为 5），则设置变量 alert 的值，如下所示。

```
if (myNumber <= 10) {
    alert = "The number is less than or equal to 10";
}
```

　　也可添加 else 语句创建更为复杂的条件语句。在下面的示例中，如果条件返回 true（如 number 的值为 3），则会运行第一组大括号之间的语句，并且在第二行设置 alert 变量。如果条件返回 false（如 number 的值为 30），则略过第一个代码块，运行 else 语句之后的大括号之间的语句，如下所示。

```
if (number <= 10) {
    alert = "The number is less than or equal to 10";
} else {
    alert = "The number is greater than 10";
}
```

　　循环语句会将一个动作重复一定次数，或者直到满足某个条件为止。例如，下面示例影片剪辑 myMovieClip 被复制 5 次。

```
i = 1;
do {
    duplicateMovieClip ("myMovieClip", "newMovieClip" + i, i);
    i++;
} while (i <= 5);
```

　　有关脚本流动的详细信息，请参见联机帮助中有关程序流程的介绍。

3. 脚本的控制

　　当用户编写动作脚本时，可以使用"动作"面板将脚本附加到时间轴上的关键帧内，或者附加到舞台上的按钮实例或影片剪辑实例中。

　　对于附加到关键帧的脚本，当播放头进入该帧时，脚本就会运行。对于附加到影片剪辑或按钮上的脚本，则是在事件发生时执行。事件是在影片中发生的事情，如鼠标移动、按下键盘键或加载影片剪辑等。用户可以使用动作脚本确定事件何时发生并根据事件执行特定的脚本。

　　附加到按钮或影片剪辑的动作包含在称作处理函数的特殊动作当中。onClipEvent 和 on 动作之所以被称为是处理函数，是因为它们"处理"或者管理事件。可以为每个处理函数指定一个或多个事件。当为处理函数指定的事件发生时，程序会执行影片剪辑或者按钮的动作。如果要在发生不同的事件时执行不同的动作，可以将多个处理函数附加到同一个对象。例如，对于同一个影片剪辑实例，可以在加载时执行某段脚本，而在按下鼠标左键时执行另外一段脚本。

影片剪辑事件和按钮事件也可以由 MovieClip 或 Button 对象的方法进行处理。这样做时，必须先定义一个函数，然后将它指定给事件处理函数的方法；当事件发生时，则会执行函数。用户可以使用事件方法处理动态创建的影片剪辑的事件。事件方法也可用于在一个脚本中处理影片的所有事件，而无需将脚本附加到正在处理其事件的对象。例如，可以在某关键帧上设置其中所有影片剪辑和按钮的相关事件的处理函数方法，以便相应事件发生时进行处理，而无须将脚本附加到具体对象上。

8.1.3 事件处理机制

事件是在软件或者硬件上发生的事情，它要求程序作出响应。Flash 包括以下两类事件。

◆ 一类由用户交互操作产生，这类事件称作用户事件。例如，鼠标单击或按下键盘键之类的事件。

◆ 另外一类由 FlashPlayer 生成，这类事件不是由用户直接生成，称作系统事件。例如，影片剪辑在舞台上第一次出现。

使用事件运行脚本的操作称作触发脚本，对事件的响应称为事件处理。例如，撰写一段脚本，指示在某事件发生时播放特定影片剪辑。这种事件处理机制是 Flash 动作脚本编程中的基础。

事件处理函数是与特定对象和事件相关联的动作脚本代码。例如，用户单击按钮，可以将播放头前进到下一帧，其中"单击按钮"是事件，"将播放头前进到下一帧"是对应的动作。

动作脚本提供以下 3 种不同方法处理事件：事件处理函数方法、事件侦听器以及按钮和影片剪辑事件处理函数。

1. 使用事件处理函数方法

事件处理函数的方法是一种类方法，事件在该类实例上发生时调用事件处理函数。例如，Button 类定义 onPress 事件处理函数，按下鼠标对 Button 对象调用处理函数。但是，用户并不是直接调用事件处理函数，而是由 Flash Player 在相应事件发生时自动调用处理函数。

默认情况下，事件处理函数方法未定义；在发生特定事件时，会调用相应事件处理函数，但是应用程序不会作出进一步响应事件。如果要应用程序响应事件，首先需要使用 function 语句定义函数，然后将函数分配给相应的事件处理函数。只要发生事件，就自动调用分配给该事件处理函数的 function 语句定义的函数。

事件处理函数由 3 部分组成：事件应用对象、对象事件处理函数方法名称和分配给事件处理函数的函数，如下所示。

```
object.eventMethod = function () {
    // 动作脚本代码，用于对事件作出响应
}
```

例如，假如在舞台上有一个名为 next_btn 的按钮，以下代码将一个函数分配给按钮的 onPress 事件的处理函数，该函数将播放头向前移动一帧。

```
next_btn.onPress = function ()
  nextFrame();
}
```

在以上代码中，nextFrame()函数被直接分配给 onPress。也可以将一个函数引用（即函数名称）分配给某一事件处理函数方法，然后再定义该函数，如下所示。

```
// 将一个函数引用分配给按钮的 onPress 事件处理函数方法
next_btn.onPress = goNextFrame;
// 定义 goNextFrame() 函数
function goNextFrame() {
  nextFrame();
}
```

注意，使用此方法时是将函数引用（即使用函数名称，如 goNextFrame），而不是调用函数的返回值（如 goNextFrame()）分配给 onPress 事件处理函数。

对于某些事件处理函数的方法，它们还需要用参数接收与所发生事件有关的信息。例如，当文本字段实例获取键盘焦点时调用 TextField.onSetFocus 事件处理函数，此事件处理函数需要接收对以前具有键盘焦点的文本字段对象的引用。例如，以下代码将某些文本插入刚失去键盘焦点的文本字段。

```
userName_txt.onSetFocus = function(oldFocus_txt) {
  oldFocus_txt.text = "I just lost keyboard focus";
}
```

以下动作脚本类具有事件处理函数方法：Button、ContextMenu、ContextMenuItem、Key、LoadVars、LocalConnection、Mouse、MovieClip、MovieClipLoader、Selection、SharedObject、Sound、Stage、TextField、XML 和 XMLSocket。

不同的类（对象）具有不同的事件处理函数方法，例如 Button 类常见方法有：onPress、onRelease 和 onRollOver 等，而 MovieClip 类常见方法有：onEnterFrame、onLoad 和 onMouseDown 等，如图 8.2 所示，列出了部分 Button 类和 MovieClip 类事件处理函数方法。有关特定类提供事件处理函数方法的更多信息，请参见联机帮助"动作脚本字典"中这些类的相应条目。

以下实例使用事件处理函数获得了自定义鼠标的效果，如图 8.3 所示。

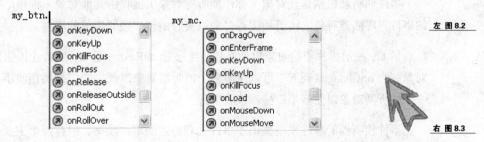

左 图8.2

右 图8.3

制作步骤如下。

（1）按"Ctrl+N"快捷键，新建一个基于 ActionScript 2.0 的 Flash 文档，保存为"自定义鼠标指针"。

（2）按"Ctrl+F8"快捷键，新建影片剪辑元件"my_Mouse"，在元件编辑窗口导入图像。

（3）选择位图，选择"修改"菜单中的"转换为矢量图"命令，打开"转换为矢量图"对话框，保持默认选项不变，单击"确定"按钮。

（4）将矢量图形周围填充删除，单击第 3 帧，按"F6"键添加关键帧，将帧中图形中间部分的填充颜色修改得淡一些，在第 7 帧添加关键帧，将帧中图形的填充颜色修改得更淡一些。

（5）将影片剪辑拖放到舞台，在属性面板"实例名称"框中输入"myMouse"。

（6）单击第 1 帧，按"F9"键，打开"动作"面板，在窗口中附加动作脚本，如图 8.4 所示。

```
Mouse.hide();           //隐藏默认鼠标指针
_root.myMouse.onMouseDown = function() {
    this.startDrag();   //拖动影片剪辑实例
}
```

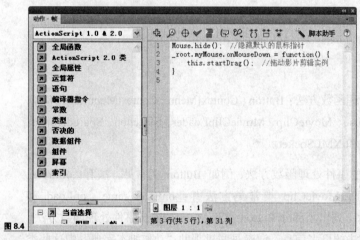

图 8.4

（7）保存文档，按"Ctrl+Enter"快捷键测试动画。

2. 使用事件侦听器

事件侦听器机制是让对象（称作侦听器对象）接收由其他对象（称作广播器对象）生成的事件。广播器对象、注册侦听器对象以接收由该广播器生成的事件。

例如，注册影片剪辑对象以便在舞台上接收 onResize 通知，或者让按钮实例从文本字段对象接收 onChanged 通知。可以注册多个侦听器对象以便一个广播器接收事件，也可以注册一个侦听器对象以便多个广播器接收事件。

事件侦听器的事件模型类似于事件处理函数的事件模型，但有两个主要差别：一是分配事件处理函数的对象并不是发出该事件的对象，二是广播器对象要调用一个特殊方法 addListener()，该方法将注册侦听器对象以接收事件。

使用事件侦听器，应该使用具有广播器对象生成事件名称的属性创建侦听器对象，然后

将一个函数分配给该事件侦听器（以某种方式响应该事件），最后在正在广播该事件的对象上调用 addListener()，向它传递侦听器对象的名称，如下所示。

```
listenerObject.eventName = function(){  // 此处是用户代码
};
broadcastObject.addListener(listenerObject);
```

指定的侦听器对象可以是任何对象。例如舞台上的影片剪辑、按钮实例或者任何动作脚本类的实例。事件名称是在 broadCastObject 上发生的事件，然后将该事件广播到 listenerObject。

若要注销侦听器对象以使其不再接收事件，可调用广播器对象的 removeListener() 方法，向它传递侦听器对象名称。

```
broadcastObject.removeListener(listenerObject);
```

事件侦听器可用于以下动作脚本类的对象：Key、Mouse、MovieClipLoader、Selection、TextField 和 Stage。有关可用于各个类的事件侦听器列表，请参见联机帮助"动作脚本字典"中的相应条目。

以下实例显示如何使用 Selection.onSetFocus 事件侦听器为输入文本字段组创建简单的焦点管理器，也就是说，获得键盘焦点的文本字段将显示边框，而失去焦点的文本字段将不显示边框，效果如图 8.5 所示。

制作步骤如下。

（1）按"Ctrl+N"快捷键，新建一个基于 ActionScript 2.0 的 Flash 文档，保存为"事件侦听器"。

（2）单击文本工具，打开属性面板，设置文本类型为"输入文本"，设置笔触颜色为"黑色"，大小为"24"，单击"在文本周围显示边框"按钮。

（3）在舞台上输入文字"输入文本 1"。

（4）创建另外一个输入文本字段"输入文本 2"，在属性面板中单击取消"在文本周围显示边框"选项。此时的文档舞台如图 8.6 所示。

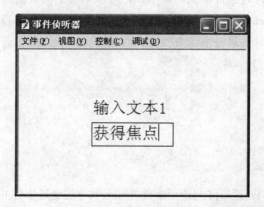

左 图 8.5

右 图 8.6

（5）单击第 1 帧，按"F9"键，打开"动作"面板，输入以下代码。

```
var focusListener = new Object();
focusListener.onSetFocus = function(oldFocus_txt, newFocus_txt) {
    oldFocus_txt.border = false;
    newFocus_txt.border = true;
}
Selection.addListener(focusListener);
```

（6）保存文档，测试影片。

上面的代码创建了名为 focusListener 的动作脚本对象，该对象定义 onSetFocus 属性，并为该属性分配一个函数。这个函数采用两个参数：对失去焦点的文本字段的引用和对获得焦点的文本字段的引用（请参见"动作脚本字典"中的 Selection.onSetFocus 条目）。这个函数将失去焦点文本字段的 border 属性设置为 false，将获得焦点文本字段的 border 属性设置为 true。最后，注册 focusListener 对象以便从 Selection 对象接收事件。

3. 使用 on 和 onClipEvent 事件处理函数

动作脚本使用 on() 和 onClipEvent() 处理函数直接将事件处理函数附加到按钮或影片剪辑实例中。on() 处理函数用于处理按钮事件，onClipEvent() 处理函数用于处理影片剪辑事件。也可以将 on() 用于影片剪辑，从而创建接收按钮事件的影片剪辑。

要使用 on() 或 onClipEvent() 处理函数，应将其直接附加到舞台上的按钮或影片剪辑实例（选中按钮或影片剪辑，然后在动作面板中添加脚本），并且指定要为该实例处理的事件。例如，用户单击处理函数附加到的按钮时执行事件处理函数，可以使用以下代码。

```
on (press) {
  trace("Thanks for pressing me.");
}
```

可以为每个 on() 处理函数指定两个或多个事件（用逗号分隔），从而当该处理函数指定的任何事件之一发生时执行处理函数中的动作脚本。例如，只要鼠标滚过按钮，就执行附加到按钮的以下 on() 处理函数。

```
on(rollOver, rollOut) {
  trace("You rolled over, or rolled out");
}
```

如果想要在发生不同事件时运行不同的脚本，也可以向一个对象附加多个处理函数。例如，可以将以下 onClipEvent() 处理函数附加到同一个影片剪辑实例。当影片剪辑第一次加载时（或者在舞台上出现时）第一个函数执行，而从舞台卸载该影片剪辑时第二个函数执行。

```
onClipEvent (load) {
  trace("I've loaded");
}
onClipEvent (unload) {
  trace("I've unloaded");
}
```

使用 on() 和 onClipEvent() 处理事件与使用事件处理函数方法处理事件并不冲突。例如，假定 SWF 文件中有一个按钮，它既可以是具有一个通知影片播放的 on(press) 处理函数，也

可以同时具有一个 onPress 方法，用于定义通知舞台上某个对象旋转的函数。这样，单击按钮时 SWF 文件播放，并且对象旋转。

注意： 只能将 on()和 onClipEvent()函数附加到已放置于舞台上的按钮或影片剪辑实例，而不能将它们附加到运行时创建的按钮或影片剪辑实例（如使用 attachMovie()方法）中。将事件处理函数附加到运行时创建的对象上，应使用事件处理函数方法或事件侦听器。

如表 8-1 和表 8-2 所示，分别列出了按钮事件处理函数（以及对应的事件处理函数方法）和影片剪辑事件处理函数（以及对应的事件处理函数方法）。

表 8-1　　　　　　　　　按钮事件处理函数和事件处理函数方法

事件处理函数	事件处理函数方法	说　　明
on (press)	onPress	在鼠标指针经过按钮时按下鼠标按钮
on (release)	onRelease	在鼠标指针经过按钮时释放鼠标按钮
on (releaseOutside)	onReleaseOutside	鼠标指针在按钮之内时按下按钮后，将鼠标指针移到按钮之外，此时释放鼠标按钮
on (rollOver)	onRollOver	鼠标指针滑过按钮
on (rollOut)	onRollOut	鼠标指针滑出按钮区域
on (dragOver)	onDragOver	在鼠标指针滑过按钮时按下鼠标按钮，然后滑出此按钮，再滑回此按钮
on (dragOut)	onDragOut	在鼠标指针滑过按钮时按下鼠标按钮，然后滑出此按钮区域
on (keyPress"...")	onKeyDown, onKeyUp	按下键盘按键（由引号中的参数指定，直接使用键盘按键对应的字母（例如："A"）

表 8-2　　　　　　　　　影片剪辑事件处理函数和事件处理函数方法

事件处理函数动作	事件处理函数方法	说　　明
onClipEvent (load)	onLoad	影片剪辑被实例化并出现在时间轴中
onClipEvent (unload)	onUnload	在时间轴删除影片剪辑
onClipEvent (enterFrame)	onEnterFrame	以影片帧频不断地触发此动作
onClipEvent(mouseDown)	onMouseDown	按下鼠标左键
onClipEvent (mouseUp)	onMouseUp	释放鼠标左键
onClipEvent (mouseMove)	onMouseMove	移动鼠标时
onClipEvent (keyDown)	onKeyDown	按下某个键盘按键
onClipEvent (keyUp)	onKeyUp	释放某个键盘按键
onClipEvent (data)	onData	当在 loadVariables()或 loadMovie()动作中接收数据时启动此动作

以下实例通过事件处理函数来处理按钮和影片剪辑，效果如下：拖动瓢虫到电源插座时，瓢虫下落，并且插座抖动，单击右下角按钮，插座和瓢虫恢复到初始状态，如图 8.7 所示。

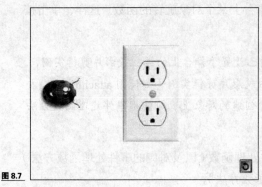

图 8.7

制作步骤如下。

（1）按"Ctrl+N"快捷键，新建基于 Actionscript 2.0 的文档，设置尺寸为 400×300，按"Ctrl+R"快捷键导入代表瓢虫、插座以及按钮的位图到库中备用，保存为"事件处理函数"。

（2）新建影片剪辑元件 bug，然后将导入位图 ladybug .jpg 放置到元件窗口。

（3）新建影片剪辑元件 jack，使用导入位图 zapper.jpg 制作逐帧动画，表现出插座抖动时的效果，并且在最后一帧附加动作 stop();，此时时间轴窗口如图 8.8 所示。

图 8.8

（4）新建按钮元件 btn，使用导入位图 reset.jpg 制作按钮元件，其中"弹起帧"中的对象是原始位图，"按下帧"中的图像在位置上稍微有些偏移。

（5）在库面板上将元件 bug、jack 和 btn 拖曳到舞台上，然后分别选中这些元件的实例，在属性面板"名称框"中输入实例名称（与元件名称相同）以便动作脚本使用。

（6）单击"bug"实例，在动作面板中输入以下代码（注意代码中的注释）。

```
on(press){   //按下鼠标时开始拖动当前对象（用关键字 this 表示）;
    this.startDrag();
}
on(release){            //释放鼠标时停止拖动;
    stopDrag();
}
onClipEvent(load){     //实例加载时执行以下代码;
    _root.jack.stop(); //开始时插座并不抖动;
    initx=_x;          //获得初始 x 坐标
    inity=_y;          //获得初始 y 坐标
    _root.btn.onRelease=function(){
    //按下按钮时执行以下代码, 恢复到初始状态;
        zapped=false;
```

```
            _x=initx;
            _y=inity;
            _alpha=100;
            _rotation=0;
            }
    }
    onClipEvent(enterFrame){    //以影片帧频持续调用以下代码;
        if(_root.jack.hitTest(_x,_y,true)){
        //判断瓢虫是否与插座相触;如果相触,执行下面代码:
            stopDrag();              //停止拖放;
            zapped=true;
            _alpha=75;                //更改透明度;
            _rotation=20;            //更改旋转角度;
            _root.jack.play();      //播放插座动画;
        if(zapped){    //瓢虫与插座相触后,瓢虫纵向下落;
            _y+=25;
            }
        }
    }
```

在以上代码中,有两个 on 处理函数被附加到了 bug 实例中,它具有两个不同事件: press 和 release。当在 bug 实例上按下鼠标时,会执行 on(press)语句中的动作,而当在 bug 实例上松开鼠标时,会执行 on(release)语句中的动作。

在以上代码中,有两个 onClipEvent 处理函数,具有两个不同的事件: load 和 enterFrame。onClipEvent(load)语句中的动作在加载影片时只执行一次,而 onClipEvent(enterFrame)语句中的动作在每次播放头进入帧时都执行。在本例只有一个帧的影片中,播放头会反复进入该帧,所以脚本重复执行。

在 onClipEvent(load)处理函数中,应首先初始化插座状态并获得瓢虫的初始坐标,然后用_root.btn.onRelease 事件处理函数方法设置按下按钮时恢复初始状态。

在 onClipEvent(enterFrame)处理函数中,if 语句使用 hitTest 方法检查瓢虫实例是否触到了插座实例(_root.jack)。如果 hitTest 方法返回 true,则调用 stopDrag 方法,zapped 变量设置为 true,透明度和旋转属性会被更改,并通知 jack 实例进行播放。如果 hitTest 方法返回 false,则不会运行 if 语句后面紧跟的{}内的任何代码。

(7)保存文档,测试影片。

8.2 创建简单交互

本节介绍如何创建简单的交互性动画,内容包括使用"行为"创建交互和使用脚本控制动画的播放。

8.2.1 使用"行为"创建交互

行为是预先编写的动作脚本，在 Flash 中用户能够在基于 Actionscript 2.0 的文档中使用行为面板控制动画对象。行为使用户可以将动作脚本编码的强大功能、控制能力以及灵活性添加到文档对象，而不必自己创建动作脚本代码。在文档中用户可以使用"行为"面板来创建简单的交互动画。

1. 使用"行为"面板

选择"窗口"菜单中的"行为"命令，打开"行为"面板，如图 8.9 所示。

图 8.9

"行为"面板中的功能按钮可以完成如下相应功能。

◆ "添加行为"按钮，用于添加行为，单击该按钮，可在下拉菜单中选择要添加的行为。

◆ "删除行为"按钮，用于删除选中的行为。

◆ "上移"按钮，用于将行为向上移动（因为同一个对象允许有多个行为）。

◆ "下移"按钮，用于将行为向下移动。

2. 使用行为控制影片剪辑

在"行为"面板中，有一类行为专门用来控制影片剪辑实例，利用它们可以实现改变影片剪辑实例的叠放顺序以及实现加载、卸载、播放、停止、复制、拖动影片剪辑、链接到 URL 等功能，并可以将外部图形或动画遮罩加载到影片剪辑中。

要使用行为控制影片剪辑，应使用"行为"面板将行为应用于触发对象（如按钮），然后需要指定触发行为的事件（如释放按钮），选择受行为影响的目标对象（影片剪辑实例），并在必要时指定行为参数的设置（如帧号或标签）。

例如，以下实例使用"行为"实现了简单的影片剪辑拖放操作。

（1）在舞台上绘制圆形，按"F8"键将其转换为影片剪辑"元件 1"。

（2）在舞台上选中影片剪辑的实例，按"Shift+F3"快捷键打开"行为"面板。

（3）单击"添加行为"按钮，从"影片剪辑"子菜单中选择"开始拖动影片剪辑"行为，如图 8.10 所示。

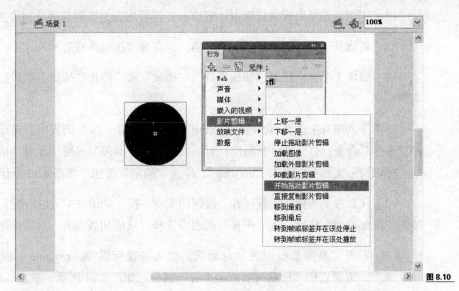

图 8.10

（4）打开"开始拖动影片剪辑"对话框，单击影片剪辑"元件 1"，确保选择"相对"选项，如图 8.11 所示。

（5）单击"确定"按钮，行为默认设置出现在"行为"面板中。

（6）在"事件"列，单击"释放时"（默认事件）下拉菜单，从菜单中选择"按下时"鼠标事件，如图 8.12 所示。

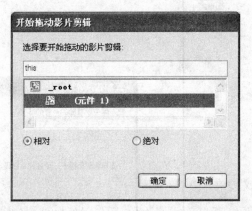

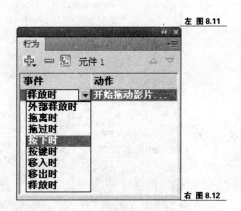

左 图 8.11

右 图 8.12

（7）单击影片剪辑实例"元件 1"，在"行为"面板上单击"添加行为"按钮，从"影片剪辑"子菜单中选择"停止拖动影片剪辑"行为，此时出现一个提示对话框，单击"确定"按钮，则又为影片剪辑添加了"停止拖动影片剪辑"行为，保持默认触发事件"释放时"。

（8）保存文档为"使用拖动行为"，测试影片。

3. 使用行为控制声音回放

使用声音行为可以控制声音回放，"从库加载声音"或"加载流式 MP3 文件"行为可以将声音添加到文档。使用行为控制声音的一般步骤为：首先在"行为"面板中将行为应用于触发对象（如按钮），然后指定触发行为的事件（如单击按钮），最后选择目标对象（行为将影响的声音），并选择行为参数设置以指定将如何执行行为。

以下实例首先使用行为从库中加载声音，然后用行为控制其播放和停止。

（1）新建基于 Actionscript 2.0 的文档，保存为"控制声音"。

（2）制作 3 个分别代表"加载声音"、"播放"和"停止"按钮，然后拖放到舞台上创建实例。

（3）导入声音文件 Lovewontsave.mp3 到库中，在"库"面板中右键单击声音文件，选择"属性"命令，打开"声音属性"对话框，单击"高级"按钮扩展对话框，然后在链接选项"标识符"文档框中输入"mysong"，单击"确定"按钮，如图 8.13 所示。

（4）在舞台上选择"加载声音"按钮的实例，按"Shift+F3"快捷键打开"行为"面板，单击"添加行为"按钮，从"声音"列表中选择"从库加载声音"选项命令。

（5）打开"从库加载声音"对话框，输入链接标识符（mysong）和声音实例的名称（my_snd），取消选中"加载时播放此声音"选项，如图 8.14 所示，单击"确定"按钮。

左 图 8.13

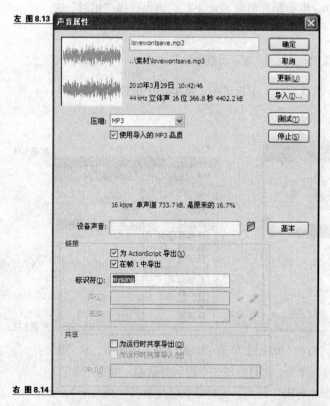

右 图 8.14

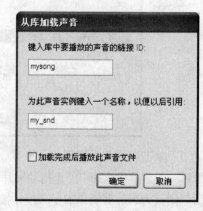

（6）在舞台上选择"播放"按钮，确保打开"行为"面板，单击"添加行为"按钮，从"声音"子菜单中选择"播放声音"命令，打开"播放声音"对话框，输入声音实例名称（my_snd），如图 8.15 所示，单击"确定"按钮。

（7）在舞台上选择"停止"按钮，在"行为"面板上单击"添加行为"按钮，从"声音"子菜单中选择"停止声音"命令，打开"停止声音"对话框，输入需要停止库中声音的链接名称（mysong）和需要停止声音实例的名称（my_snd），如图 8.16 所示，单击"确定"按钮。

左 图 8.15

右 图 8.16

（8）保存文档，测试影片。

8.2.2 使用脚本控制动画的播放

在简单的动画中，Flash Player 按顺序播放 SWF 文件中的场景和帧。在交互式动画中，观众可以用键盘和鼠标跳到动画中的不同部分、移动对象、在表单中输入信息，还可以执行许多其他交互操作。通过编写动作脚本，可以让 Flash Player 在发生某个事件时执行特定动作。以下介绍最常见的 3 种用于控制动画播放的脚本元素。

1. 跳到某一帧或某个场景

要跳到 SWF 文件中的具体帧或场景，可以使用 gotoAndPlay() 和 gotoAndStop() 全局函数，或者使用 MovieClip 类的 gotoAndPlay() 和 gotoAndStop() 方法。每个函数或方法都可用于在当前场景中指定一个要跳到的帧。如果文档中包含多个场景，则可以指定要跳到的场景和帧。

gotoAndPlay()、gotoAndStop() 全局函数和对应的 MovieClip 方法的用法如下。

◇ gotoAndPlay([scene,] frame); // scene 表示跳转到的场景，frame 表示要跳转到的帧

◇ gotoAndStop([scene,] frame);

◇ my_mc.gotoAndPlay(frame);

◇ my_mc.gotoAndStop(frame);

gotoAndPlay() 和 gotoAndStop() 的区别在于前者将播放头移动到指定帧后继续播放，而后者将播放头移动到指定帧后停在该帧。

例如，以下示例在按钮对象的 onRelease 事件处理函数中使用全局函数 gotoAndPlay() 来将包含该按钮的时间轴的播放头移动到第 10 帧。

```
jump_btn.onRelease = function () {
  gotoAndPlay(10);
}
```

在下一个示例中，MovieClip.gotoAndStop() 方法将名为 categories_mc 的影片剪辑的时间轴播放到第 10 帧，然后停止。

```
jump_btn.onPress = function () {
  categories_mc.gotoAndStop(10);
}
```

2. 播放和停止影片剪辑

除非另外控制，否则在 SWF 文件开始播放后，它将把时间轴上的每一帧从头播放到尾。可以通过使用 play()和 stop()全局函数或者等效的 MovieClip 方法播放或停止 SWF 文件（这两个函数或方法都没有参数）。例如，可以使用 stop()在某一场景结束时，在继续播放下一场景之前停止播放 SWF 文件。SWF 文件停止播放后，必须通过调用 play()来明确指示要重新开始播放。

可以使用 play()和 stop()函数或 MovieClip 的方法来控制主时间轴、任何影片剪辑以及已加载 SWF 文件的时间轴。要控制的影片剪辑必须有一个实例名称，而且必须显示在时间轴上。

以下附加到一个按钮的 on(press)处理函数将在包含该按钮对象的 SWF 文件或影片剪辑中启动播放动画。

```
on (press) {
// 播放包含该按钮的时间轴
play();
}
```

需要注意的是，这个相同的 on()事件处理函数代码在被附加到影片剪辑对象时将产生不同的结果。在附加到按钮对象时，默认情况下，在 on()处理函数内生成的语句将应用于包含该按钮的时间轴。而在附加到影片剪辑对象时，在 on()处理函数内生成的语句将应用于附加了 on()处理函数的影片剪辑，而不是包含该影片剪辑的时间轴。

例如，以下 on()处理函数代码将停止附加了处理函数的影片剪辑的时间轴，而不是包含该影片剪辑的时间轴。

```
on (press) {
  stop();
}
```

同样的情况适用于附加到影片剪辑对象的 onClipEvent()处理函数。例如，以下代码在影片剪辑第一次加载时或在舞台上出现时，停止那个包含 onClipEvent()处理函数的影片剪辑的时间轴。

```
onClipEvent (load) {
  stop();
}
```

3. 跳到不同的 URL

要在浏览器窗口中打开网页，或将数据传递到所定义的 URL 处的另一个应用程序，可以使用 getURL()全局函数或 MovieClip.getURL()方法。例如，可以使用一个链接到特定网站的按钮，也可以将时间轴变量发送到 CGI 脚本，以便像处理 HTML 表单一样处理数据。getURL()全局函数和对应的 MovieClip 方法的用法如下。

```
getURL(URL [, window [, "variables"]]);
my_mc.getURL(URL [,window[, "variables"]]);
```

URL 表示可以从此处获取文档的 URL；window（窗口）指定文档加载到其中某个窗口或 HTML 框架。用户可以输入特定的窗口名称（定义框架时使用 frame 标记符的 name 属性指定），或从保留目标名称中选择以下名称：_self 指定当前窗口中的当前框架；_blank 指定一个新窗口；_parent 指定当前框架的父框架；_top 指定当前窗口中的顶层框架。variables（变量）表示用于发送变量的 GET 或 POST 方法。如果没有变量，则省略此参数。GET 方法将变量追加到 URL 的末尾，该方法用于发送少量变量。POST 方法在单独的 HTTP 标头中发送变量，该方法用于发送长的变量字符串。

getURL 动作可以将特定 URL 的文档加载到窗口中，或将变量传递到位于所定义 URL 的另一个应用程序。若要测试此动作，应确保要加载的文件位于指定的位置。若要使用绝对 URL（如 http://www.myserver.com），则需要网络链接。

例如，以下代码在用户单击名为 homepage_btn 的按钮实例时在空浏览器窗口中打开 adobe.com 主页。

```
homepage_btn.onRelease = function () {
  getURL("http://www.adobe.com", _blank);
}
```

<div style="border-left: 4px solid #333; padding-left: 10px;">

8.3 使用动作脚本控制动画

</div>

本节介绍如何使用动作脚本中的几个常用的内置类，并通过实例说明这些内置类的使用方法。

8.3.1 获取系统时间

Date 类用于获取相对于通用时间（格林威治标准时间）或相对于运行 Flash Player 操作系统的日期和时间值。Date 类方法不是静态的，但仅应用于调用方法时指定的单个 Date 对象。

以下实例通过使用 Date 类的 getHours()、getMinutes()和 getSeconds()方法实现了简单的 Flash 动态时钟效果，如图 8.17 所示。

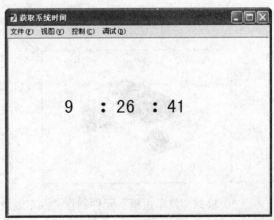

图 8.17

制作步骤如下。

（1）新建一个基于 Actionscript 2.0 的 Flash 电影。

（2）在第一层第一帧中创建 3 个"黑色"的动态文本，在属性面板上将它们的变量名称分别命名为 hour、minute 和 second。接着再创建两个静态文本，代表时分之间和分秒之间的冒号。此时舞台上的内容如图 8.18 所示。

图 8.18

（3）选择第 1 帧，按"F9"键打开动作面板，在其中附加以下代码。

```
today = new Date();
hour = today.getHours();
minute = today.getMinutes();
second = today.getSeconds();
```

（4）单击第 2 帧，按"F7"键添加空白关键帧。

（5）在动作面板中附加以下代码。

```
gotoAndPlay(1);
```

（6）保存文档，测试影片。

8.3.2　设置对象颜色

通过使用 Color 类，用户可以设置影片剪辑的 RGB 颜色值和颜色转换，并可以在设置后获取这些值。必须使用构造函数 new Color()创建 Color 对象后，才可调用其方法。

以下实例通过使用 Color 类实现了动态更改汽车颜色的效果，制作步骤如下。

（1）新建文档，保存为"设置颜色"。

（2）制作按钮元件 btn，在舞台上放置 3 个实例，使用属性面板"色彩效果"选项将实例的颜色修改为红、绿、蓝，然后再将实例的名称分别命名为 myred、mygreen、myblue。

（3）制作"汽车"元件并将其拖放到舞台，此时的舞台如图 8.19 所示。

（4）制作"汽车边框"元件，如图 8.20 所示。

左 图 8.19

右 图 8.20

（5）根据"汽车边框"元件制作"汽车颜色"元件，如图 8.21 所示。

（6）将"汽车颜色"元件拖放到舞台，与汽车的位置对齐，设置实例名称为 carColor，此时的汽车效果如图 8.22 所示。

（7）将"汽车边框"元件拖放到舞台，与汽车的位置对齐（注意一定要先放置"汽车颜色"，再放置"汽车边框"，这样才能在"汽车颜色"覆盖了边框之后，继续用"汽车边框"显示出汽车的边框），如图 8.23 所示。

左 图8.21

中 图8.22

右 图8.23

（8）单击第一帧，在其中附加以下代码。

```
myColor = new Color(_root.carColor);
_root.myred.onRelease = function() {
    myColor.setRGB(0xff0000);
}
_root.mygreen.onRelease = function() {
    myColor.setRGB(0x00ff00);
}
_root.myblue.onRelease = function() {
    myColor.setRGB(0x0000ff);
}
```

（9）保存文档，测试电影。此动画的效果为：当单击不同的按钮时，汽车会变为不同的颜色。

8.3.3 使用键盘控制对象

Key 类是不通过构造函数即可使用方法和属性的顶级类。使用 Key 类的方法可以生成用户能够通过标准键盘控制的界面。Key 类的属性是常量，表示所使用键盘按键。有关键控代码值的完整列表，请参见联机帮助中的"键盘键和键控代码值"条目。

例如，如果想将以下代码附加到影片剪辑实例中，则可以使用键盘方向键控制实例的上、下、左、右移动。

```
onClipEvent (enterFrame) {
    speed = 10;
    if (Key.isDown(Key.RIGHT)) {
        _x += speed;
    } else if (Key.isDown(Key.LEFT)) {
        _x -= speed;
    } else if (Key.isDown(Key.UP)) {
        _y -= speed;
    } else if (Key.isDown(Key.DOWN)) {
        _y += speed;
    }
}
```

8.3.4 使用鼠标控制对象

Mouse 类是不通过构造函数即可访问其属性和方法的顶级类。可以使用 Mouse 类的方

法来隐藏和显示 SWF 文件中的鼠标指针（光标）。默认情况下鼠标指针是可见的，但是用户可以将其隐藏并实现用影片剪辑创建的自定义指针（请参见本书 8.1.3 节中的实例）。

例如，如果在关键帧中附加以下代码，可以在用户按下鼠标和释放鼠标时显示提示。

```
someListener = new Object();
someListener.onMouseDown = function() {
    trace("the mouse is Down");
}
someListener.onMouseUp = function() {
    trace("the mouse is Up");
}
Mouse.addListener(someListener);
```

8.3.5　控制动画中的声音

Sound 类用于控制影片中的声音。可以在影片正在播放时从库中向该影片剪辑添加声音，并控制这些声音。如果在创建新 Sound 对象时没有指定 target，则可以使用方法控制整个影片的声音。在调用 Sound 类的方法之前，必须使用构造函数 new Sound 创建 Sound 对象。

Sound 类的构造函数，用法如下。

```
new Sound([target]);
```

其中可选参数 target 为 Sound 对象操作的影片剪辑实例。

例如，以下示例创建名为 global_sound 的新 Sound 对象，并将影片中的所有声音的音量调整为 50%。

```
global_sound = new Sound();
global_sound.setVolume(50);
```

又例如，以下示例创建一个新 Sound 对象，将目标影片剪辑 my_mc 传递给它，然后调用 start 方法，该方法开始播放 my_mc 中的所有声音。

```
movie_sound = new Sound(my_mc);
movie_sound.start();
```

以下实例利用 Sound 对象制作一个稍微复杂的效果——用按钮和滑块控制声音的播放（单击按钮播放或者停止播放声音，拖动滑块了控制音量大小），效果如图 8.24 所示。

图 8.24

制作步骤如下。

（1）新建基于 Actionscript 2.0 的 Flash 电影，按"Ctrl+R"快捷键导入声音文件。

（2）从库面板中选择导入的声音，右键单击，选择"属性"命令。打开"声音属性"对话框，单击"高级"按钮，选中"为动作脚本导出"和"在第一帧导出"选项，输入"myMusic"作为声音指定标识符。

（3）制作两个按钮元件，分别代表"播放"和"停止"。将它们在舞台上摆放整齐，并分别命名为"playbtn"和"stopbtn"。

（4）创建一个影片剪辑元件"speaker"，其内容是一个震动的喇叭的动画，将其拖放到舞台，并将实例命名为"speaker"。

（5）在主时间轴上选择第一帧，打开动作面板，输入以下代码。

```
_root.speaker.stop();                    //开始时喇叭动画不播放
song = new Sound();
song.attachSound("myMusic");             //附加声音
_root.playbtn.onRelease = function() {   //按下播放按钮时的处理
    song.start();                        //播放声音
    _root.speaker.play();                //播放喇叭动画
    song.onSoundComplete = function() {
                                         //如果声音播放完毕，执行下面的动作
        _root.speaker.stop();            //停止喇叭动画
    }
}
_root.stopbtn.onRelease = function() {   //按下停止按钮时的处理
    song.stop();                         //停止播放声音
    _root.speaker.stop();                //停止喇叭动画
}
```

（6）在舞台上绘制"刻度线"效果，复制一个刻度线，并将两个刻度线排放整齐，如图 8.25 所示。

图 8.25

（7）制作一个"volume"影片剪辑元件，将其拖放到刻度线的左边。选中该影片剪辑，在动作面板中为其附加以下代码。

```
onClipEvent (load) {
    top = _y;
    bottom = _y;
    left = _x;
    right = _x+100;         //以上变量限定按钮的拖动范围
    _x += 100;              //设置初始时按钮位于最右边，即音量最大
}
```

```
onClipEvent (enterFrame) {        //设置音量
    _root.song.setVolume(_x-left);
}
on (press) {
    startDrag(this, false, left, top, right, bottom);
}
on (release) {
    stopDrag();
}
```

（8）制作一个"pan"影片剪辑元件，并将其拖放到刻度线的中间。选中该影片剪辑，在动作面板中为其附加以下代码。

```
onClipEvent (load) {
    top = _y;
    bottom = _y;
    left = _x-50;
    right = _x+50;        //限定按钮的拖动范围
    center = _x;              //将初始位置赋给变量 center，即初始时声音均衡
}
onClipEvent (enterFrame) {
    // setPan 用于设置均衡，如果参数为-100 表示仅使用左声道
    //参数为 100 表示仅使用右声道，0 表示在两个声道间均衡声音
    if (dragging == true) {
        _root.song.setPan((_x-center)*2);
    }
}
on (press) {
    startDrag(this, false, left, top, right, bottom);
    dragging = true;
}
on (release, releaseOutside) {
    stopDrag();
    dragging = false;
}
```

（9）在两个刻度线左边分别输入静态文本"音量"和"均衡"，此时舞台如图 8.26 所示。

图 8.26

（10）保存文档，测试影片。

8.3.6 拖动对象

全局函数 startDrag()或 MovieClip.startDrag()方法可以使影片剪辑被拖动。例如，可以将游戏、自定义界面、滚动条和滑块对象等制作成影片剪辑，然后在动画中拖动它们。

全局函数 startDrag()的用法（与 MovieClip.startDrag()用法类似，只是需要指定 target 参数）如下。

```
startDrag(target,[lock ,left ,top ,right,bottom])
```

其中，参数 target 表示拖动影片剪辑的目标路径；lock 是一个布尔值，指定在拖动影片剪辑时鼠标位置是锁定到影片剪辑中央（true），还是锁定到用户首次单击该影片剪辑的位置上（false，默认值）；left、top、right、bottom 则表示相对于影片剪辑父级坐标的值，这些坐标指定拖动该影片剪辑时的约束矩形，影片剪辑只能在该指定范围内拖动。

startDrag 动作可以使 target 指定的影片剪辑在影片播放时能够被拖动。一次只能拖动一个影片剪辑。执行 startDrag 动作后，影片剪辑保持可拖动状态，直到被 stopDrag 动作明确停止为止，或者直到其他影片剪辑调用了 startDrag 动作为止。stopDrag()既可以是全局函数，也可以是影片剪辑的方法，调用时不需要任何参数。

例如，若要创建用户可以放在任何位置的影片剪辑，可将以下代码附加到影片剪辑。

```
on(press) {
    startDrag(this);    //也可以使用 this.startDrag();
}
on(release) {
    stopDrag();          //也可以使用 this.stopDrag();
}
```

若要创建更复杂的拖放行为，可使用正被拖动的影片剪辑的_droptarget 属性（该属性表示被拖放到的影片剪辑）。

例如，以下实例实现了简单的"垃圾箱"效果：在图形"垃圾"上按下鼠标，开始拖动，如果放到"垃圾箱"所在位置，"垃圾"消失；如果放到其他位置，"垃圾"则恢复到初始位置，如图 8.27 所示。

制作步骤如下。

（1）新建基于 Actionscript 2.0 的 Flash 电影，保存为"拖动对象"。

（2）制作影片剪辑元件"垃圾箱"，将其拖放到舞台，实例命名为"trash"。

（3）制作影片剪辑元件"垃圾"图形，将其拖放到舞台，实例命名为"garbage"，如图 8.28 所示。

左 图 8.27

右 图 8.28

（4）在 garbage 实例上附加以下代码。

```
on (press) {
    x_pos = _root.garbage._x;    //获取 "垃圾" 的初始位置
    y_pos = _root.garbage._y;
    startDrag(this);
}
on (release) {
    stopDrag();
    if (eval(_root.garbage._droptarget) == _root.trash) {
    //判断 garbage 是否被拖放到 trash, 如果是, 隐藏 garbage
        _root.garbage._visible = false;
    } else {                              //否则, 恢复原始位置
        _root.garbage._x = x_pos;
        _root.garbage._y = y_pos;
    }
}
```

（5）保存文档，测试影片。

8.3.7　将影片剪辑用作遮罩

可以使用 MovieClip 类的 setMask()方法设置遮罩效果。例如，可以创建可拖动的影片剪辑遮罩、动态调整遮罩大小、结合使用影片剪辑的绘图方法设置动态遮罩等。如果将值 null 传递给 setMask()方法，则可以关闭脚本中的遮罩效果。

setMask()方法的用法如下。

```
my_mc.setMask(mask_mc)
```

其中，参数 my_mc 是要使用遮罩的影片剪辑的实例名称，mask_mc 是作为遮罩的影片剪辑的实例名称。

例如，以下实例实现了简单的可拖动的遮罩效果：拖动舞台上的圆形，将显示被遮罩层中的内容，如图 8.29 所示。

图 8.29

制作步骤如下。

（1）新建基于 Actionscript 2.0 的 Flash 电影，保存为 "拖动遮罩"。

（2）在舞台上导入一副位图，将其转换为元件，命名为 myMc。

（3）创建一个内容为圆形的影片剪辑，将其拖放到舞台，命名为 myMask。

（4）在第一帧中附加以下代码。

```
myMc.setMask("myMask");
myMask.onPress = function() {
    this.startDrag();
}
myMask.onRelease = function() {
    this.stopDrag();
}
```

（5）保存文档，测试影片。

又例如，以下实例通过绘图方法和设置遮罩实现了擦除式显示的效果，如图 8.30 所示。

图 8.30

制作步骤如下。

（1）新建基于 Actionscript 2.0 的 Flash 电影，保存为"擦除式显示"。

（2）在舞台上导入一幅位图，并将其转换为元件。

（3）选中实例，在动作面板中为其附加以下代码。

```
onClipEvent (load) {
    _root.createEmptyMovieClip("square", 0);
    function drawSquare() {
        x = _root._xmouse;
        y = _root._ymouse;
        with (_root.square) {
            //请读者尝试在此处添加一条 clear();语句时的效果
            moveTo(x-30, y-30);
            beginFill(0x000088);
            lineTo(x+30, y-30);
            lineTo(x+30, y+30);
            lineTo(x-30, y+30);
            endFill();
        }
    }
    this.setMask(_root.square);
}
onClipEvent (mouseMove) {
    drawSquare();
}
```

（4）保存文档，测试影片。

8.3.8 控制文本的内容和格式

在 Flash 动作脚本中，动态文本字段或输入文本字段都是 TextField 对象的一个实例。当用户创建文本字段时，可以在属性检查器中给它指定一个实例名称。可以在动作脚本语句中使用该实例名称，通过 TextField 和 TextFormat 对象来设置、更改该文本字段及其内容并设定其格式。

TextField 对象的属性和 MovieClip 对象的属性相同，并且还有一些方法使用户可以设置、选择和操作文本。TextFormat 对象使用户可以设置文本的字符和段落值。用户可以使用这些动作脚本对象代替文本的属性检查器来控制文本字段的设置。

例如，以下实例利用 TextField 对象的 scroll 和 maxscroll 属性实现了文本垂直滚动的效果。制作步骤如下。

（1）新建基于 Actionscript 2.0 的 Flash 电影，保存为"滚动文本"。

（2）使用"文本"工具在舞台上创建一个空白动态文本，在属性面板上设置文本字符属性，调整文本框宽度和高度，最后指定实例名称为"myText"。

（3）创建一个向上按钮和一个向下按钮，将按钮实例分别命名为"upBtn"和"downBtn"（上面的按钮为"upBtn"），此时舞台如图 8.31 所示。

图 8.31

（4）在第 1 帧中附加以下代码。

```
    myText.text="在 Flash 动作脚本中，动态文本字段或输入文本字段都是动作脚本 TextField 对象的一
个实例。当用户创建文本字段时，可以在属性检查器中给它指定一个实例名称。可以在动作脚本语句中使用该实例
名称，通过 TextField 和 TextFormat 对象来设置、更改该文本字段及其内容并设定其格式。"; //此处是一
段较长的文本
    myText.wordWrap = true;
    upBtn.onRelease = function() {
        if (myText.scroll>0) {
            myText.scroll--;
        }
    }
    downBtn.onRelease = function() {
        if (myText.scroll<myText.maxscroll) {
            myText.scroll++;
        }
    }
```

（5）保存文档，测试影片。

8.4 实例——Flash 相册

本实例使用已经学习过的动作脚本知识创建一个简单的相册，效果为：单击"前进"按钮，在"镜框"中显示下一幅图像；单击"后退"按钮，在"镜框"中显示下一幅图像；图像在显示时都具有由模糊到清晰的淡入效果；如果到达第一幅或最后一幅图像，继续单击按钮则可以循环显示，如图 8.32 所示。

制作步骤如下。

（1）新建基于 Actionscript 2.0 的 Flash 文档，保存文档为"Flash 相册"。

（2）导入若干准备好的位图到库，如图 8.33 所示。

左 图 8.32

右 图 8.33

（3）重命名"图层 1"为"图片"，从库面板上拖入一幅位图到舞台，按"F8"键，将位图转换为影片剪辑元件 image1。移动实例到在舞台中间稍微偏上的位置，在属性面板上设置实例名称为"image1"。

（4）在第 2 帧添加空白关键帧，从库拖入另外一幅位图，按"F8"键将位图转换为影片剪辑元件 image2。将实例放置到与第一幅图片重叠，设置实例名称为"image2"。

（5）使用与步骤（4）相同的方法制作第 3、4、5 帧，实例分别命名为"image3"、"image4"和"image5"。此时的舞台与时间轴如图 8.34 所示。

（6）新建图层，命名为"遮罩"，在第一帧绘制椭圆，使其覆盖图片主体部分，在"遮罩"层上单击右键，选择"遮罩层"命令。此时的舞台和时间轴如图 8.34 所示。

图 8.34

图 8.35

（7）在"遮罩"层上方新建图层，命名为"按钮"。

（8）按"Ctrl+F8"快捷键，新建按钮元件，命名为"left"。按钮"弹起"、"指针经过"

和"按下"的帧内容是一个向左的箭头（但是颜色不同），"点击"帧设置为覆盖箭头所在区域的一个矩形，如图 8.36 所示。

图 8.36

（9）使用与步骤（8）同样的方法制作"right"按钮元件。

（10）选中"按钮"图层第一帧，将"left"和"right"元件分别拖曳到舞台图片下方，按钮实例命名为"prevImg"和"nextImg"。此时的舞台和时间轴如图 8.37 所示。

图 8.37

（11）新建图层，命名为"动作"。单击第一帧，在动作面板中附加以下代码。

```
var currentImg = 1;                              //此变量代表当前显示的图片
var max = 5;                                     //图片总数
var fadeSpeed = 5;                               //淡入时的渐变速度
_root.image1._alpha = 40;                        //初始时的图片透明度
_root.image1.onEnterFrame = function() {         //使图片逐渐清晰
   if (this._alpha<100-fadeSpeed) {
      this._alpha += fadeSpeed;
   } else {
      this._alpha = 100;
   }
}
_root.nextImg.onPress = function() {
   currentImg++;
   if (currentImg>max) {                         //到达最后一幅图片后显示第一幅
      currentImg %= max;
   }
   gotoAndStop(currentImg);
}
_root.prevImg.onPress = function() {
   currentImg--;
   if (currentImg<1) {                           //到达第一幅图片后显示最后一幅
      currentImg = max;
   }
   gotoAndStop(currentImg);
}
stop();
```

（12）在"动作"层第 2 帧添加空白关键帧，在其中附加以下代码。

```
_root.image2._alpha = 40;
_root.image2.onEnterFrame = function() {
   if (this._alpha<100-fadeSpeed) {
      this._alpha += fadeSpeed;
   } else {
      this._alpha = 100;
   }
}
```

（13）在"动作"层第3、4、5帧分别附加与第 2 帧中类似的代码，唯一的不同就是第一行和第二行代码控制的对象应更改为对应的实例名称。例如，对于第4帧，应将代码第一行和第二行修改为如下内容。

```
_root.image4._alpha = 40;
_root.image4.onEnterFrame = function() {
```

（14）动画完成时的舞台和时间轴如图 8.38 所示。保存文档，按"Ctrl+Enter"快捷键测试动画。

图 8.38

8.5 练习题

一、选择题（给出的选项中，有一项或多项是正确的）

1. 以下有关动作脚本语法规则的说法中，错误的是_____。

A. 点标记语法用于引用对象的方法和属性。

B. 动作脚本中的关键字不能用作函数名或变量名。

C. 动作脚本中所有标识符都不区分大小写。

D. 分号用作语句标记时，有时可以省略。

2. 以下选项中，不属于动作脚本数据类型的是_____。

A. 字符串　　　　B. 整型　　　　　　C. 布尔值　　　　　　D. 电影剪辑

3. 以下说法中，正确的是_____。

A. 动作只能附加给关键帧，而不能附加给普通帧。

B. 动作能附加给任意类型的帧。

C. 在指定动作时，如果选定的帧不是关键帧，那么动作将指定给前一个关键帧。

D. 在指定动作时，如果选定的帧不是关键帧，那么动作将指定给后一个关键帧。

4. 已知 a=1; b=2; 以下表达式中，值为 1 或 true 的是＿＿＿＿＿。

 A.　a == b B.　a ! = b C.　b = a D.　a = b

5. 在一个只有一个关键帧的动画中，在该关键帧中附加以下代码。

```
a=1;
b=2;
if( a && b ) { trace("一"); }
else if ( a = b ) { trace("二");}
else {trace("三");}
```

播放动画，则在"输出"窗口中将显示＿＿＿＿＿。

 A.　出错信息 B.　一 C.　二 D.　三

6. 已知 a=1; b=2; 以下表达式中，值为 true 的是＿＿＿＿＿。

 A.　a <=--b B.　a !=--b C.　a =b-- D.　++a == b

7. 已知 a=1; b=0; 以下动作脚本程序段能在"输出"窗口中显示"good"的是：

 A.　if(a) {trace ("good");} B.　if(!b) {trace ("good");}

 C.　if(a!=0) {trace ("good");} D.　if(b= =0) {trace ("good");}

8. 以下表达式中，值为 true 的有＿＿＿＿＿。

 A.　"abc" < "b" B.　"abc" < "A" C.　"abc" < "abcd" D.　"abc" < "a"

9. 已知关键帧中的动作脚本代码如下。

```
year=2004;
leap="";
if((year%4 == 0)&&(year%100 != 0)||(year%400 == 0))
{ leap = "今年是: "+"闰年"; }
else
{ leap = "今年是: "+"平年"; }
trace(leap);
```

则运行脚本时在"输出"窗口显示＿＿＿＿＿。

 A.　今年是：闰年 B.　今年是：平年

 C.　闰年 D.　平年

10. 执行以下动作脚本语句之后，sum 变量的值是＿＿＿＿＿。

```
sum=0;
for(i=0; i<=3; i++) sum += i;
```

 A.　6 B.　3 C.　4 D.　0

11. 按下 Flash 影片中的按钮时激发以下事件＿＿＿＿＿。

A. release B. press C. enterFrame D. rollOver

12. 如果想使某影片剪辑 mc 响应鼠标按下事件，例如，鼠标按下时更改旋转角度，可以使用以下操作_____。

 A. 在 mc 所在关键帧中，使用以下代码。

```
_root.mc.onMouseDown = function() {
_root.mc._rotation=45;
}
```

 B. 选中 mc，然后为其附加以下代码。

```
onClipEvent(mouseDown) {
_rotation=45;
}
```

 C. 在 mc 所在关键帧中，使用以下代码。

```
onClipEvent(mouseDown) {
_root.mc._rotation=45;
}
```

 D. 选中 mc，然后为其附加以下代码。

```
_root.mc.onMouseDown = function() {
_root.mc._rotation=45;
}
```

13. 如果单击影片剪辑时更改其透明度，可以在影片剪辑中附加哪项代码来实现_____。

 A. onClipEvent (press)　　{ _alpha=50; }

 B. on (press) { _alpha=50; }

 C. onClipEvent (mouseDown) { _alpha=50; }

 D. on (mouseDown) { _alpha=50; }

14. 以下有关 Flash "行为" 的说法中，正确的是_____。

 A. 行为是预先编写的动作脚本，可将它们添加到某个对象，从而控制该对象。

 B. 行为可用于控制影片剪辑。

 C. 行为可用于控制声音的播放。

 D. 行为可用于控制视频的播放。

二、填空题

1. 所谓 Flash 交互动画是指动画中的对象以_____为触发器，当_____被触发时，通过_____对动画进行控制的一种动画方式。

2. 动作脚本中的数据类型包括：_____、数字（保存为双精度浮点值）、布尔

值、_____、对象、空值和未定义值。

3. 动作脚本提供了以下 3 种不同的方法来处理事件：_____、_____和_____。

4. 当使用 onEnterFrame 事件处理函数方法时，对应的函数将以_____被不断调用。

5. 在 Flash 动画中，所有影片剪辑都是内置类_____的实例，所有按钮都是内置类_____的实例。

6. 要在按下实例名称为 btn 的按钮时更改实例名称为"mc"的影片剪辑的位置（按钮和影片剪辑都在同一关键帧中），可以使用以下步骤。

（1）选中按钮实例，打开动作面板。

（2）输入以下代码。

```
on (_____){
  _root.mc._x=150;
  _root.mc._y=150;
}
```

也可以使用以下步骤。

（1）选中按钮所在的关键帧，打开动作面板。

（2）输入以下代码。

```
上=function ( ) {
  _root.mc._x=150;
  _root.mc._y=150;
}
```

三、操作题

1. 制作本章中出现的所有实例（相关素材和源文件可以到 http://www.zhaofengnian.com 上下载）。

2. 制作一个"掷骰子"动画效果，单击按钮时两个骰子随机显示不同的点数，如图 8.39 所示。

图 8.39　　　　　初始状态　　　　单击按钮后骰子显示不同点数

3. 制作如图 8.40 所示的 URL 跳转效果：先在文本框中输入 URL，然后单击"go"按钮在一个新的浏览器窗口中打开所输入的 URL。

4. 绘制一个计算器图形（如图 8.41 所示或其他样式），然后实现基本的计算功能。

左 图 8.40

右 图 8.41

http://www.yahoo.com go

5. 制作如图 8.42 所示的可拖动的放大镜效果：放大镜可以拖动，拖动到某个位置，镜中就显示放大的图像。

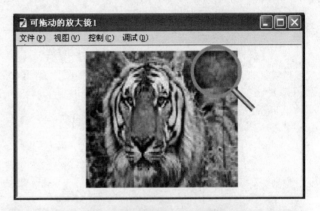

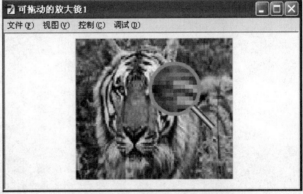

图 8.42

6. 制作如图 8.43 所示的文本显示效果（文本逐行显示，并且像打字机那样逐个字符显示）。

动态或输入文本字段是动作脚本 TextField 对象的一个实例。当您创建文本字段时，可以在属性检查器中给它指定一个实例名称。您可以在动作脚本语句中使用该实例名称，通过 TextField 和 TextF

动态或输入文本字段是动作脚本 TextField 对象的一个实例。当您创建文本字段时，可以在属性检查器中给它指定一个实例名称。您可以在动作脚本语句中使用该实例名称，通过 TextField 和 TextFormat 对象来设置、更改该文本字段及其内容并设定其格式。

TextField 对象的属性和 MovieClip 对象的属性相同，并且还有一些方法使您可以设置、选择和操作文本。Tex

图 8.43

7. 制作如图 8.44 所示的下拉菜单效果：鼠标移到主按钮上时，动态播放下拉菜单；鼠标移出主按钮，菜单停止播放；单击主按钮，菜单消失。另外，如果有多个主按钮，一次只播放一个菜单。

图 8.44

第9章
实用 Flash 动画

本章介绍如何制作一些实用的 Flash 动画，内容如下。

◆ Flash 广告
◆ Flash 网站
◆ Flash 短片
◆ Flash 游戏

学习完本章之后，读者能够综合所学，制作出实用的 Flash 动画。

9.1 Flash 广告

本节介绍如何制作 Flash 标志（网站 Logo）以及 Flash 广告牌（Banner）。

9.1.1 制作 Flash 标志

站点主页通常包含一个标志图案，它们代表一种形象和文化。本节介绍如何使用 Flash 制作网站的标志图案。

1. 实例——制作静态 logo

效果如图 9.1 所示。

制作步骤：

（1）按"Ctrl+N"快捷键，新建文档，设置文档尺寸为"111 × 111"，保存文档为"logo01"。

（2）按"Ctrl+R"快捷键，导入位图到舞台，将其转换为图形"元件 1"，在舞台上移动"元件 1"的实例到合适的位置，如图 9.2 所示。

（3）按"Ctrl+F8"快捷键，制作文字图形"元件 2"，如图 9.3 所示。

左 图9.1

中 图9.2

右 图9.3

（4）新建"图层 2"，在库中将新建"元件 2"拖曳到舞台上合适的位置。

（5）单击舞台上"元件 2"文本实例，在属性面板上选择"滤镜"选项，单击"添加滤镜"按钮 ，在弹出菜单上选择"投影"命令，保持默认滤镜参数，只是将"颜色"设置为"#666666"，如图 9.4 所示。

（6）保存文档，测试动画。

2. 实例——制作动画 logo

动画效果如图 9.5 所示。

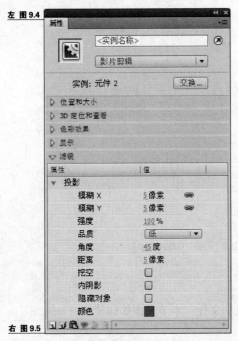

左 图 9.4

右 图 9.5

制作步骤如下。

（1）按"Ctrl+N"快捷键，新建文档，按"Ctrl+J"快捷键设置文档尺寸为"178×60"，保存文档为"logo02"。

（2）重命名"图层 1"为"背景层"。单击矩形工具，在属性面板上设置笔触颜色为"黑色"、填充颜色为"无"，在舞台上绘制一个充满整个文档窗口的矩形。

（3）按"Ctrl+R"快捷键，导入位图到舞台，移动位图位置与边线对齐，如图 9.6 所示。

（4）新建图层"文字层"，按"Ctrl+F8"快捷键新建图形元件"文字"，使用文本工具在元件编辑窗口正中心区域输入大小不同的两组静态文字"海豚"和"俱乐部"，并适当调整它们的位置，如图 9.7 所示。

左 图 9.6

右 图 9.7

（5）在库中将元件"文字"拖曳到舞台中合适的位置。

（6）新建图层"细线层"，使用线条工具绘制一条折线，此时的文档窗口和时间轴如图 9.8 所示。

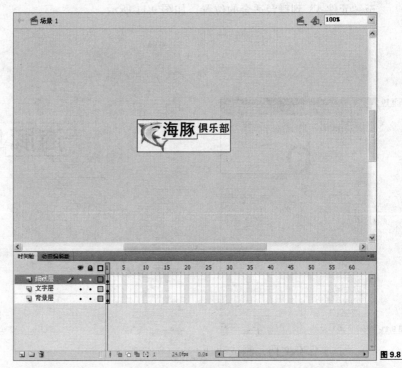

图 9.8

（7）新建图层"动画层"，单击文本工具，在属性面板上设置字体为"_sans"，字号为"9"，在舞台上输入文本"club"。

（8）选择文本，按"Ctrl+B"快捷键两次，分离文本。分别选择这些分离的字母，按"F8"键将它们转换为图形元件："元件 c"、"元件 l"、"元件 u"和"元件 b"。

（9）在库面板上双击这些文字图形元件，在元件编辑窗口中将文字的颜色修改为不同的色彩。

（10）按"Ctrl+F8"快捷键，新建影片剪辑"元件 1"，将图形"元件 c"拖放到编辑窗口，在属性面板上将"选区 X 的位置"和"选区 Y 的位置"设置为"0"。

（11）在第 10 帧、第 20 帧按"F6"键添加关键帧，单击第 10 帧，选择帧中的"元件 c"，在属性面板上将"选区 Y 的位置"设置为"−15"。

（12）分别单击第 1 帧、第 10 帧，选择"插入"菜单中的"传统补间"命令，单击第 30 帧，按"F5"键添加相同帧，此时"元件 1"的时间轴窗口如图 9.9 所示。

图 9.9

（13）使用步骤（10）~步骤（12）类似的步骤制作影片剪辑"元件 2"、"元件 3"、"元件 4"，在制作时将对应图形元件放置在相应的影片剪辑元件中，此时的库面板如图 9.10 所示。

（14）将"动画层"上的"图形元件"删除，在库面上分别拖曳影片剪辑元件"元件 1"至"元件 4"到舞台适合的位置，如图 9.11 所示。

左 图 9.10

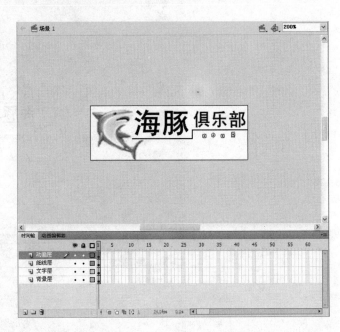

右 图 9.11

（15）保存文档，测试动画。

9.1.2 制作 Flash 广告牌

Flash 广告牌（Banner）是常用的一种 Flash 动画应用，一般可以分为横向和纵向两种。

1．实例——制作横幅广告

动画效果如图 9.12 所示。

图 9.12
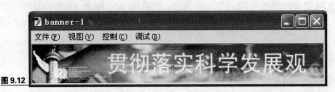

制作步骤如下。

（1）按"Ctrl+N"快捷键，打开"新建文档"对话框，单击"模板"选项卡，单击"全横幅_468×60"项目，单击"确定"按钮新建 Flash 文档，保存为"banner-1"。

（2）重命名"图层 1"为"背景层"，删除"图层 1"中的文本，按"Ctrl+R"快捷键导入位图到舞台。

（3）新建图层"文字层"，单击文本工具，在属性面板上设置字体为"黑体"、字号为

"36"，颜色为"白色"，在舞台上输入文本"贯彻落实科学发展观"。

（4）按"Ctrl+B"快捷键分离文本，选择分离后的文字，按"F8"键转换为对应的影片剪辑元件，将"文字层"中的所有元件实例选择，移动到舞台上适合的位置，如图 9.13 所示。

图 9.13

（5）单击"背景层"第 120 帧，按"F5"键添加相同帧；单击"文字层"的第 120 帧，按"F5"键添加相同帧；单击第 50 帧，按"F6"键添加关键帧；选择第 1 帧，删除所有文字实例，将其变为空白关键帧。

（6）新建图层"贯"，单击第 5 帧添加关键帧，选择"文字层"中的实例"贯"，选择"编辑"菜单中的"复制"命令。单击图层"贯"，选择第 5 帧，选择"粘贴到当前位置"，单击第 10 帧添加关键帧。

（7）选择第 5 帧中的实例"贯"，在属性面板色彩效果列表中选择"Alpha"，输入透明度值"0"。单击第 5 帧，选择"插入"菜单中的"传统补间"命令，此时的时间轴窗口如图 9.14 所示。

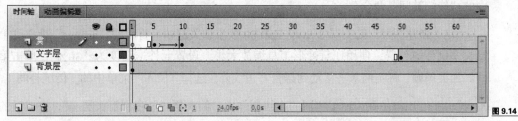

图 9.14

（8）新建图层"彻"，单击第 10 帧添加关键帧，选择"文字层"中的实例"彻"，选择"编辑"菜单中的"复制"命令，单击图层"彻"，选择第 10 帧，选择"粘贴到当前位置"命令，单击第 15 帧添加关键帧。

（9）选择第 10 帧中的实例"彻"，在属性面板色彩效果列表中选择"Alpha"，输入透明度值"0"。单击第 10 帧，选择"插入"菜单中的"传统补间"命令，此时的时间轴窗口如图 9.15 所示。

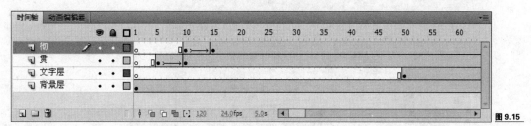

图 9.15

（10）使用与步骤（8）和步骤（9）相同的方法继续制作"落"、"实"、"科"、"学"、"发"、"展"、"观"等文字动画层，完成后的时间轴窗口如图 9.16 所示。

（11）按"Ctrl+F8"快捷键，新建图形元件"arrows"，在元件编辑窗口绘制白色箭头图形，如图 9.17 所示。

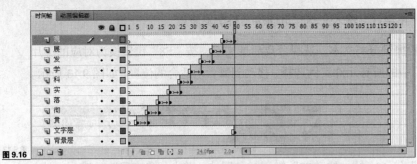

图 9.16

（12）单击 ← 按钮，返回舞台编辑窗口。

（13）新建图层"箭头层 1"，单击第 70 帧添加关键帧，在库面板将元件"arrows"拖曳到舞台左边线以外的位置。

（14）使用任意变形工具将"arrows"实例缩放，按"Ctrl+F3"快捷键打开属性面板，设置元件透明度为"50%"，此时的动画窗口如图 9.18 所示。

左 图 9.17

右 图 9.18

（15）单击第 90 帧添加关键帧，将实例水平移动到舞台右边线以外，选择"插入"菜单中的"传统补间"命令。

（16）新建图层"箭头层 2"，单击第 80 帧添加关键帧，将元件"arrows"拖曳到第 1 个箭头实例下方位置，使用任意变形工具缩放大小，设置元件透明度为"30%"，单击第 100 帧添加关键帧，将实例水平移动到舞台右边线外，选择"插入"菜单中的"传统补间"命令。

（17）使用与步骤（16）相同的方法制作出"箭头层 3"和"箭头层 4"，完成后的舞台和时间轴窗口如图 9.19 所示。

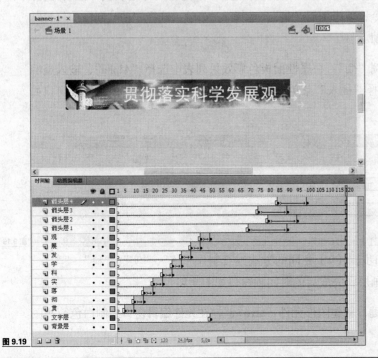

图 9.19

（18）保存文档，测试动画。

2. 实例——制作竖幅广告

动画效果如图 9.20 所示。

制作步骤如下。

（1）按"Ctrl+N"快捷键，打开"新建文档"对话框"，单击"模板"选项卡，单击"竖幅_120×240"项目，单击"确定"按钮，新建 Flash 文档。

（2）设置文档背景颜色为"橙黄色"，保存为"banner-2"。

（3）单击矩形工具，在属性面板上设置笔触为"无色"，填充为"白色"，单击矩形选项，在矩形边角半径框输入"8"，单击"将边角半径锁定为一个控件"按钮，设置圆角矩形，如图 9.21 所示。

左 图 9.20

右 图 9.21

（4）在舞台上绘制圆角矩形。选择矩形，在属性面板上的"宽度"框输入"100"，"高度"框输入"220"，选择"视图">"网格">"显示网格"命令，在舞台上利用网格对齐圆角矩形，如图 9.22 所示。

（5）新建"图层 2"，导入两幅位图到库中，将"logo005.gif"位图拖动到舞台，使用文本工具输入文本，然后将它们移动到适当的位置。选择"图层 2"中的所有对象，按"Ctrl+G"快捷键，组合位图与文字，按"F8"键将组合体转换为图形元件"text"，如图 9.23 所示。

（6）按"Ctrl+F8"快捷键新建图形元件"flower"，将位图"flower.jpg"拖曳到元件编辑窗口正中心区域，按"Ctrl+B"快捷键分离位图，使用套索工具将图形周围白色去除，使用任意变形工具调整形状的大小，最后完成的图形如图 9.24 所示。

左 图 9.22

中 图 9.23

右 图 9.24

（7）新建影片剪辑元件"flower01"，在编辑窗口将图形元件"flower"拖曳到编辑区，在属性面板上单击"将宽度值和高度值锁定在一起"按钮，在宽度框中输入"12"，在"选区 X 的位置"和"选区 Y 的位置"框内输入"0"。

（8）单击第 15 帧，按"F6"键添加关键帧，单击第 1 帧，选择"插入"菜单中的"传统补间"命令，单击时间轴上的补间帧，在属性面板上设置"旋转"选项为"顺时针"。

（9）新建影片剪辑元件"flower02"，在库中将"flower01"拖曳到编辑窗口的中心位置，单击第 15 帧添加关键帧，选择"插入"菜单中的"传统补间"命令。

（10）选择"图层 1"，单击右键选择"添加传统运动引导层"命令，在编辑窗口使用铅笔工具绘制曲线，移动它到中心点位置（曲线的底点对齐编辑窗口的中心点）。

（11）单击第 15 帧中的实例，移动实例到曲线的顶点处，使其变形点与曲线顶点重合，如图 9.25 所示。

（12）在引导层上方新建"图层 3"，复制"图层 1"所有帧到"图层 3"。

（13）选择"图层 3"，单击右键选择"添加传统运动引导层"命令，在编辑窗口使用铅笔工具绘制曲线，移动它到中心点位置。

（14）单击第 15 帧中的实例，移动实例到曲线的顶点处，使其变形点与曲线顶点重合。

（15）使用与步骤（12）~步骤（14）相同的方法，继续添加"图层 5"和"图层 7"。其中传统补间运动引导层中的引导曲线如图 9.26 所示。

左 图 9.25
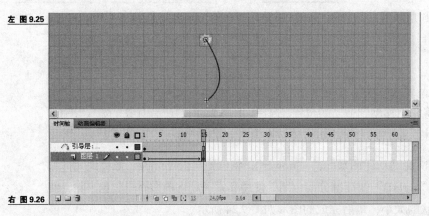
右 图 9.26
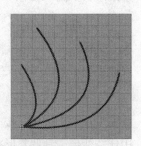

（16）选择第 1 层第 1 帧中的实例，在属性面板上设置"Alpha"（透明度）值为"0"，选择第 15 帧中的实例，设置透明度为"30"。

（17）选择第 3 层第 1 帧中的实例，在属性面板上设置"Alpha"（透明度）值为"0"，选择第 15 帧中的实例，设置透明度为"40"。依此类推，将第 5 层和第 7 层补间结束关键帧中实例的透明度分别设置为"50"、"60"。

（18）在时间轴窗口将帧频率修为"4fps"，此时"flower02"影片剪辑的时间轴如图 9.27 所示。

图 9.27

（19）单击"后退"按钮 ⇦，返回场景编辑模式，新建"图层 3"，在库中将影片剪辑"flower02"拖曳到舞台左侧底部，此时的文档和时间轴窗口如图 9.28 所示。

图 9.28

（20）保存文档，测试影片。

9.2 Flash 网站

Flash 网站是近年来随着网络带宽的增大而逐渐流行的一种网站解决方案，具有表现力突出、交互强等特点。本节的两个实例分别介绍一个 Flash 静态页面和一个具有简单交互的Flash 网站。

9.2.1 制作 Flash 小说网页

网页效果如图 9.29 所示，制作步骤如下。

图 9.29

1. 准备工作

（1）按"Ctrl+N"快捷键，新建 Flash 文档，设置背景颜色"红色"，保存为"site1"。

（2）分别选择"视图"菜单中的"标尺"和"网格"命令，打开标尺和网格功能，拖曳辅助线分割文档窗口。

（3）重命名"图层 1"为"Logo"，按"Ctrl+R"快捷键导入位图并且放置到舞台左上角适当的位置，如图 9.30 所示。

2. 制作 7 个元件

（1）按"Ctrl+F8"快捷键，新建按钮元件"button1"，在按钮元件编辑窗口，使用矩形工具绘制宽度为"60"、高度为"20"、笔触颜色为"#FF0066"、填充颜色为"#FF0000"的圆角矩形，使用文本工具输入"白色"静态文本"小说首页"，如图 9.31 所示。

左 图 9.30

右 图 9.31

（2）单击"按下"帧，按"F6"键添加关键帧，选择笔触，将颜色修改为"#FF00CC"，在第 4 帧添加相同帧。

（3）右键单击"button1"元件，选择"直接复制"命令，在"名称"框输入"button2"，单击"确定"按钮，打开"button2"按钮元件编辑窗口，单击第 1 帧，修改文字为"都市小说"，修改填充颜色为"#FF3232"，单击第 3 帧，修改文字为"都市小说"，修改填充颜色为"#FF0000"。

（4）右键单击"button2"元件，选择"直接复制"命令，在"名称"框输入"button3"，单击"确定"按钮，打开"button3"元件编辑窗口，分别单击第 1 帧和第 3 帧，修改文字为"科幻小说"。

（5）使用与步骤（4）同样的方法制作"button4"和"button5"按钮元件，其中对应静态文本分别是"武侠小说"和"历史小说"。

（6）按"Ctrl+F8"快捷键，新建图形元件"around"，使用直线工具绘制图形，效果如图 9.32 所示。

（7）按"Ctrl+F8"快捷键，新建影片剪辑元件"header"，在库面板上将元件"around"拖曳到中心点位置上，单击第 5 帧，按"F6"键添加关键帧，选择第 5 帧中的实例，按"Ctrl+T"快捷键打开变形面板，在旋转选项框输入"30"将实例旋转 30°。

（8）分别在第 10 帧、第 15 帧添加关键帧，并分别设置实例旋转 60° 和 90°。

此部分内容制作 7 个元件，库面板如图 9.33 所示。

左 图9.32

右 图9.33

3. 安排网页内容

（1）新建图层"Link"，拖曳 button1 到舞台上两条辅助线交接的位置，然后分别将其他 4 个按钮并排对齐，如图 9.34 所示。

（2）新建图层"Header"，将影片剪辑"header"缩放到合适的大小，然后放置在文档中间两条辅助线的右侧位置，使用文本工具输入文本并放置到适当的位置，如图 9.35 所示。

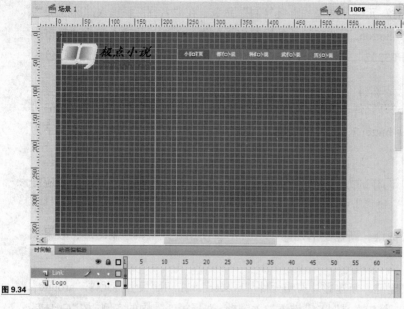

图 9.34

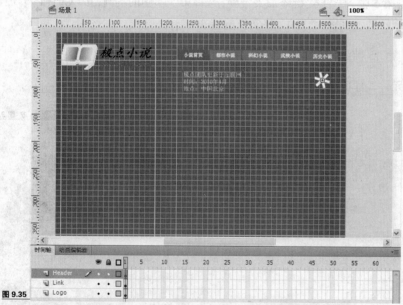

图 9.35

（3）新建图层"Content"，使用矩形工具绘制圆角矩形，导入位图后输入描述性文字，然后将它们摆放在文档中间，如图 9.36 所示。

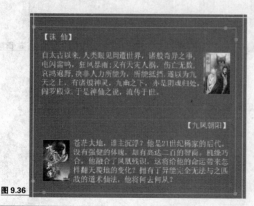

图 9.36

（4）新建图层"Footer"，在文档底部绘制矩形并输入文本。此时动画的时间轴窗口如图 9.37 所示。

图 9.37

（5）保存文档，测试动画。

9.2.2　制作 Flash 美食网站

网站效果如图 9.38 所示（左边"今日特供"部分是个慢速变化的逐帧动画，右下的 4 个按钮是导航，单击不同按钮时在右上图片区域显示不同图片）。

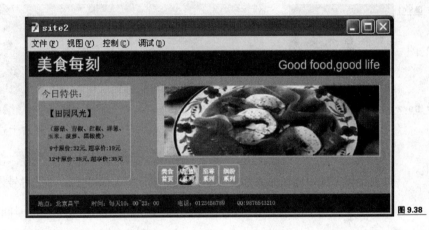

图 9.38

1.　准备工作

（1）按"Ctrl+N"快捷键，新建 Flash 文档，设置尺寸为"550×240"，背景颜色为"#003300"，帧频率为"4 fps"，保存文档为"site2"。

（2）单击文本工具，在属性面板上设置字体为"黑体"，大小为"24"，颜色为"白色"，输入文字为"美食每刻"，设置字体为"Arial"，大小为"18"，颜色为"黄色"，输入文字"Good food，good life"，调整两个文本的位置，按"Ctrl+G"快捷键组合，按"F8"键转换为影片剪辑元件"header"，此时文档窗口如图 9.39 所示。

美食每刻　　　　　　　　　　　Good food,good life　　图 9.39

（3）新建"图层 2"，绘制一个填充色为"#66CC00"矩形，并使用属性面板设置矩形宽度和高度为"550×175"。

（4）新建"图层 3"，在文档底部输入信息文字，此时的文档窗口如图 9.40 所示。

图 9.40

2. 制作影片剪辑元件"left"

（1）按"Ctrl+F8"快捷键新建图形元件"border1"，使用矩形工具和文本工具制作元件，如图 9.41 所示，其中距形的笔触颜色为"#99FF00"。

（2）新建 3 个图形元件"元件 1"～"元件 3"，使用文本工具在其中输入文本，如图 9.42 所示。

左 图 9.41

右 图 9.42

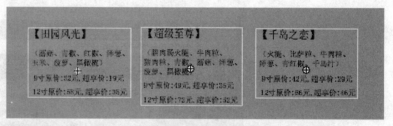

（3）新建影片剪辑元件"left"，将"border1"元件拖曳到舞台上适当的位置。

（4）新建"图层 2"，将"元件 1"拖曳到舞台并适当调整位置，在第 10 帧、第 20 帧添加关键帧，使用属性面板上的"交换"按钮，将关键帧中的元件对号入座。

（5）分别单击第 1 层和第 2 层的第 30 帧添加相同帧，元件的时间轴如图 9.43 所示。

图 9.43

3. 制作影片剪辑元件"right"

（1）导入准备好的位图到库面板。

（2）新建图形元件"border2"，使用矩形工具和文本工具制作元件，如图 9.44 所示。

图 9.44

（3）新建按钮元件"button1"，使用矩形工具绘制 30×30 的圆角矩形，在其中输入文字"美食首页"，按钮第 4 帧中的图形分别如图 9.45 所示。其中按钮第 2 帧中的填充是使用导入位图制作。

图 9.45

（4）在库面板上右键单击"button1"，选择"直接复制"命令，复制一个按钮元件"button2"，将各帧中的文字替换成"超值系列"，图像也随之替换成对应的位图。

（5）按照步骤（4）相同的方法制作"button3"和"button4"按钮元件，替换其中的文字和图像，按钮中的文字分别是"至尊系列"、"缤纷系列"。

（6）新建影片剪辑元件"right"，将"图层 1"重命名为"边框层"，将"border2"拖曳到舞台上正中心位置。

（7）新建图层"图片层"，在第 1 帧添加关键帧，将对应的图片放置在边框内，在第 5 帧、第 10 帧、第 15 帧添加关键帧，使用属性面板上的"交换"按钮，将关键帧中的图片替换。在第 20 帧添加相同帧。

（8）新建图层"按钮层"，将前面制作的 4 个按钮整齐地放置在"border2"元件下方，如图 9.46 所示。

图 9.46

（9）选择"文件"菜单中的"发布设置"命令，打开"发布设置"对话框，选择"Flash"选项，选择"脚本"框中的"ActionScript1.0"项目，其他选项保持默认，单击"确定"按钮。

（10）返回"right"元件的编辑窗口，单击第 1 个按钮，选择"窗口"菜单中的"动作"命令，打开动作面板，在右侧代码区域添加代码：

```
on (release) {
    gotoAndStop(1);
}
```

（11）单击第 2 个按钮，选择"窗口"菜单中的"动作"命令，打开动作面板，添加如下代码。

```
on (release) {
    gotoAndStop(5);
}
```

（12）依次选择第 3 个和第 4 个按钮，然后添加动作，不同的是对代码帧的值进行修改，第 3 个按钮对应第 10 帧，第 4 个按钮对应第 15 帧。

（13）新建图层"动作层"，在第 20 帧添加空白关键帧，打开动作面板，添加如下代码。

```
gotoAndStop(1);
```

此时影片剪辑元件"right"的时间轴窗口如图 9.47 所示。

图 9.47

4. 收尾工作

（1）单击 ⇦ 按钮，返回舞台编辑窗口。

（2）单击"图层 2"，从库面板拖曳影片剪辑"left"和"right"到舞台上适合的位置，如图 9.48 所示。

图 9.48

（3）保存文档，测试动画。

9.3 Flash 短片

Flash 短片是运用 Flash 制作的具有一定叙述性的动画，既可用作网站 Logo，也可用作独立的应用程序（如贺卡、MTV 短片、动画故事等）。本节分别介绍一个文字动画短片和一个生日贺卡的制作方法。

9.3.1 文字动画短片

动画效果如图 9.49 所示。

该动画短片由 4 部分构成：开始图形动画（movie1）、载入文字动画（movie2）、载入文字动画（movie3）、声音部分（sound）。制作过程如下。

1. 准备工作

（1）按"Ctrl+N"快捷键，新建 Flash 文档，保存文档为"film1"。

（2）重命名"图层 1"为"sound"，将导入到库中的声音放置到舞台，在第 290 帧按"F5"键添加相同帧。

（3）在"sound"层下方添加 3 个图层文件夹，分别命名为"movie1"、"movie2"、"movie3"。

2. movie1 动画的制作

（1）选择 movie1 文件夹，在其中新建"图层 2"，使用多边形工具绘制笔触为"无色"，填充为"灰色"的三角形形状，然后在旁边绘制"红色"圆形，使用矩形工具将三角形形状分割成 4 份，最后得到的图形如图 9.50 所示。

左 图 9.49

右 图 9.50

（2）分别选择这些图形，按"F8"键将其转换为图形元件 1 ~ 元件 4。

（3）选择舞台上的图形元件，并将其移动到舞台的水平居中位置，垂直距离稍微偏上的位置，如图 9.51 所示。

图 9.51

（4）在"图层 2"上方新建"图层 3"，选择"图层 2"帧中的"元件 1"并将其复制，选择"图层 3"，单击右键选择"复制到当前位置"命令，在第 20 帧添加关键帧，单击第 1 帧，选择"插入"菜单中的"传统补间"命令，单击第 1 帧中的实例，在属性面板上将"Alpha 值"设置为"0%"，单击时间轴上的任意补间帧，在属性面板上设置"旋转"选项为"顺时针"。

（5）在"图层 3"上方新建"图层 4"，复制"图层 2"中的"元件 2"，选择"图层 4"第 10 帧，单击右键选择"复制到当前位置"命令，在第 30 帧添加关键帧，单击第 10 帧，选择"插入"菜单中的"传统补间"命令，单击第 10 帧实例，在属性面板上将"Alpha 值"设置为"0%"，单击时间轴上的任意补间帧，在属性面板上设置"旋转"选项为"顺时针"。

（6）按照步骤（5）同样的方法新建"图层 5"和"图层 6"，需要注意在新建层将帧向后顺延 10 帧。

（7）使用椭圆工具和颜色面板制作"灰白放射状"球状图形元件"circle"，如图 9.52 所示。

图 9.52

（8）制作灰色"圆形"图形元件"small circle"，如图 9.53 所示。

图 9.53

（9）在"图层 6"上方新建"图层 7"和"图层 8"，在第 50 帧添加关键帧，分别将库中的"circle"元件和"small circle"元件放置在如图 9.54 所示的位置。

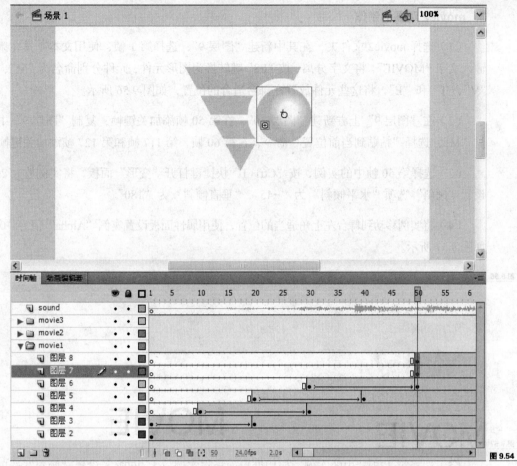

图 9.54

（10）选择"图层 7"，单击 105 帧添加关键帧，选择"插入"菜单中的"传统补间"命令，在 127 帧添加关键帧，将帧中的实例缩小，在 140 帧添加关键帧，使用属性面板设置帧中的实例的"Alpha"值为"0%"，单击第 127 帧，选择"插入"菜单中的"传统补间"命令。

（11）选择"图层 8"，单击 105 添加关键帧，选择"插入"菜单中的"传统补间"命令，选择帧中实例，将其移动到放射状填充圆形的上方，在 127 帧添加关键帧，选择"插入"菜单中的"传统补间"命令，在 140 帧添加关键帧，设置实例"Alpha"值为"0%"。

（12）选择"图层 2"帧中的所有实例，在属性面板中设置"Alpha"值为"0%"。

（13）保存文档，"Movie 1"部分的时间轴窗口如图 9.55 所示。

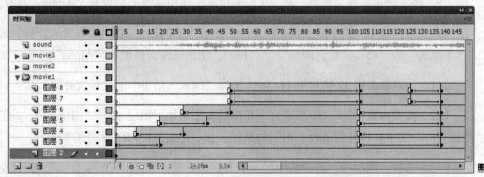

图 9.55

3. movie2 动画的制作

（1）选择 movie2 文件夹，在其中新建"图层 9"，选择第 1 帧，使用文本工具在舞台上输入文字"MOVIE"，将文字分离，按"F8"键转换为图形元件，元件分别命名为"M"、"O"、"V"、"I"和"E"，将这些元件放置在舞台适合的位置，如图 9.56 所示。

（2）在"图层 9"上方新建"图层 10"，在第 50 帧添加关键帧，复制"图层 9"中的实例"M"，选择"粘贴到当前位置"命令，在第 60 帧、第 117 帧和第 127 帧添加关键帧。

（3）选择第 50 帧中的实例，按"Ctrl+T"快捷键打开"变形"面板，将实例放大 200%，设置"倾斜"选项"水平倾斜"为"-45"，"垂直倾斜"为"180"。

（4）将实例移动到舞台左上角适当的位置，使用属性面板设置实例"Alpha"值为"0%"，如图 9.57 所示。

左 图 9.56

右 图 9.57

（5）选择第 127 帧中的实例，使用变形面板将实例放大 200%，设置"倾斜"选项中的"水平倾斜"为"45"，"垂直倾斜"为"180"，将实例移动到舞台右上角位置（相对于第 50 帧水平行的位置），使用属性面板设置"Alpha"值为"0%"。

（6）分别单击第 50 帧和第 117 帧，选择"插入"菜单中的"传统补间"命令。

（7）在"图层 10"上方新建"图层 11"，在第 53 帧添加关键帧，复制"图层 9"中的实例"O"，选择"粘贴到当前位置"命令，在第 63 帧、第 114 帧和第 124 帧添加关键帧。

（8）选择第 53 帧中的实例，将实例放大 200%，设置"倾斜"选项中的"水平倾斜"为"-45"，"垂直倾斜"为"180"。

（9）将实例移动到与实例"M"重叠的位置，使用属性面板设置"Alpha"值为"0%"。

（10）选择第 124 帧中的实例，使用变形面板将实例放大 200%，设置"倾斜"选项中的"水平倾斜"为"45"，"垂直倾斜"为"180"，使用属性面板设置"Alpha"值为"0%"。

（11）分别单击第 53 帧和第 114 帧，选择"插入"菜单中的"传统补间"命令。

（12）按照步骤（7）~步骤（11）相同的方法添加"图层 12"、"图层 13"、"图层 14"，使用对应的文字获得补间动画，不同的是每添加一层则关键帧向后顺延 3 帧。

（13）选择"图层 9"关键帧中的所有实例，设置"Alpha"值为"0%"，此时动画的时

间轴窗口如图 9.58 所示。

图 9.58

4. movie3 动画的制作

（1）选择 movie3 文件夹，在其中新建"图层 15"，使用文本工具输入文字"characters"，将文字分离，分别选择这些文字形状，按"F8"键转换为图形元件，然后将这些文字元件移动到舞台适当的位置，如图 9.59 所示，是选择所有图层第 1 帧时的情形。

图 9.59

（2）在"图层 15"上方新建"图层 16"，在第 72 帧添加关键帧，复制"图层 15"中的实例"c"，选择"粘贴到当前位置"命令，在第 92 帧添加关键帧。

（3）选择第 72 帧，将实例水平向右移出舞台，使用变形面板设置实例放大 150%，设置"水平倾斜"为"-45"，"垂直倾斜"为"180"。使用属性面板设置实例色彩效果为"色调"，着色为"白色"，单击第 72 帧，选择"插入"菜单中的"传统补间"命令。

（4）在"图层 16"上方新建"图层 17"，在第 75 帧添加关键帧，复制"图层 15"中的实例"h"，选择"粘贴到当前位置"命令，在第 95 帧添加关键帧。

（5）选择第 75 帧，将帧中的实例水平向右移出舞台（与"实例 c"重叠），使用变形面板设置实例放大 150%，设置"水平倾斜"为"-45"，"垂直倾斜"为"180"。使用属性面板设置实例色彩效果为"色调"，着色为"白色"，单击第 75 帧，选择"插入"菜单中的"传统补间"命令。

（6）按照与步骤（4）和步骤（5）相同的方法，继续添加 8 个图层并创建文字传统补间动画，每添加一层则图层中的关键帧向后顺延 3 帧，此时的时间轴窗口如图 9.60 所示。

图 9.60

（7）制作一个图形元件"light"，如图 9.61 所示。

（8）在"图层 15"第 140 帧添加空白关键帧，将库中的"light"元件拖曳到舞台上，单击任意变形工具，选择"light"实例，单击变形点，将变形点移动到实例顶点位置，使用属性面板设置实例的大小为"2×2"，移动实例到"图层 8"实例重叠的位置。

（9）单击第 180 帧，添加关键帧，使用任意变形工具变形实例，如图 9.62 所示。

（10）单击第 190 帧，添加关键帧，使用任意变形工具变形实例，如图 9.63 所示。

左 图 9.61

中 图 9.62

右 图 9.63

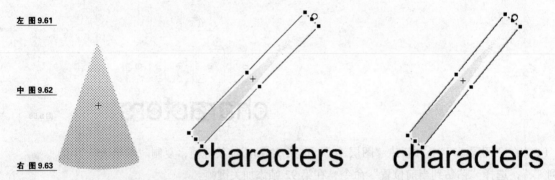

（11）分别在第 200 帧、第 210 帧、第 220 帧、第 230 帧、第 240 帧、第 250 帧、第 260 帧、第 270 帧添加关键帧，并修改帧中的"light"实例，使其与下面文字对齐。

（12）在第 290 帧添加关键帧，设置帧中实例的"Alpha"值为"0"。将第 140 帧到第 290 帧之间的这些关键帧分别设置为传统补间动画。

（13）在"图层 16"第 180 帧和第 190 帧添加关键帧，选择第 180 帧中的实例，将其垂直向上移动若干距离，使其刚好在"光"的覆盖范围内，在两个关键帧之间设置传统补间动画，如图 9.64 所示。

（14）使用相同的方法制作"图层 17"到"图层 25"上的传统补间动画，只是每一个补间动画向后顺延 10 帧。

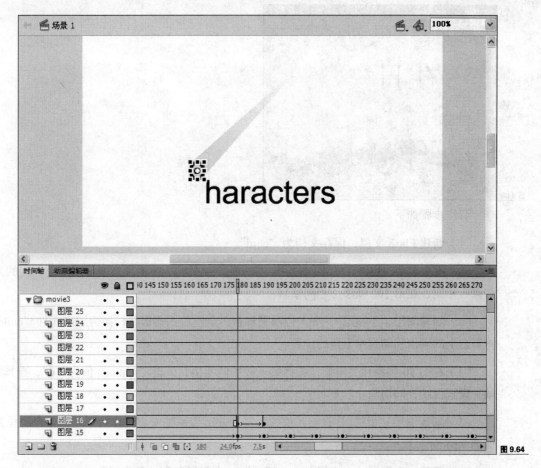

图 9.64

（15）选择"图层 15"第 1 帧中的所有文字元件，设置"Alpha"值为"0"。最后完成的动画时间轴窗口如图 9.65 所示。

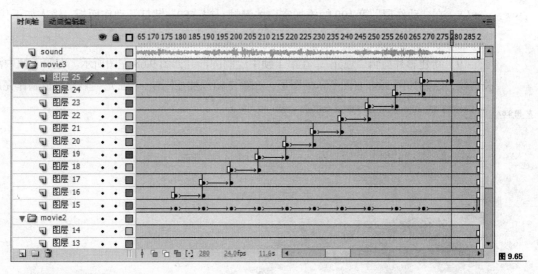

图 9.65

9.3.2　制作生日贺卡

动画效果如图 9.66 所示。

图 9.66

制作步骤如下。

（1）新建 Flash 文档，保存文档为"card"。

（2）重命名"图层 1"为"背景层"，导入位图到舞台，使用任意变形工具使位图的大小与舞台相同，在第 100 帧添加相同帧。

（3）新建图层"小孩层"，导入位图到舞台，分离位图将形状转换为图形元件"child"，将舞台上的实例移动到左下角的位置。

（4）在第 30 帧添加关键帧，选择第 1 帧中的实例，设置"Alpha"值为"0"，选择第 1 帧，设置传统补间动画。

（5）新建图层"蛋糕层"，导入位图到舞台并适当调整大小，移动到舞台适合的位置，如图 9.67 所示。

（6）新建 4 个图层"文字层"、"花瓣层"、"声音层"和"动作层"。

（7）导入一个声音文件，单击"声音层"，在属性面板的"声音"部分中设置声音。

（8）在"动作层"第 100 帧添加空白关键帧，按"F9"键打开动作面板，输入如下代码。

```
stop();
```

（9）新建影片剪辑"烛光"，在第 1 帧中绘制图形，如图 9.68 左图所示。在第 5 帧中添加关键帧，绘制如图 9.68 右图所示的图形，在第 7 帧添加相同帧，"烛光"影片剪辑制作完成。

左 图 9.67

右 图 9.68

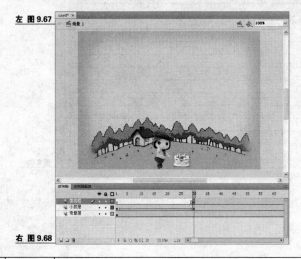

（10）选择"蛋糕层"，拖曳 3 次"烛光"元件到生日蛋糕蜡烛上，并且适当调整大小。

（11）选择"文字层"，在第 30 帧添加关键帧，输入文字"生日快乐"，字号为"72"，并且为文字设置不同颜色，移动到舞台以外顶部正中心的位置。

（12）在第 50 帧添加关键帧，将帧中的实例移动到舞台适合的位置，在第 30 帧至第 50 帧之间设置传统补间动画。

（13）在第 60 帧、第 70 帧、第 80 帧、第 90 帧中添加关键帧，修改帧中各个文字的颜色。

（14）新建图形元件"flower1"，在元件编辑窗口绘制图形，如图 9.69 所示。

左 图 9.69

（15）新建图形元件"flower2"，拖曳库中的"flower1"，使用"变形"面板倾斜选项制作"花瓣"翻转传统补间动画，如图 9.70 所示。

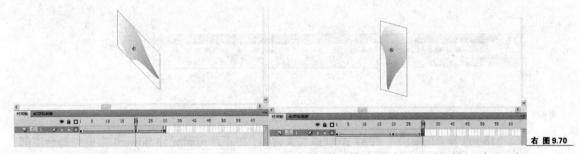

右 图 9.70

（16）新建图形元件"flower3"，使用"flower2"制作"传统运动引导层"补间动画，如图 9.71 所示。

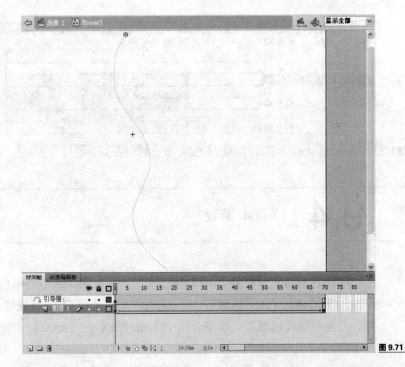

图 9.71

（17）新建影片剪辑元件"flower4"，拖曳多个"flower3"元件使其遍布编辑区，如图 9.72 所示，最后将动画延长到第 200 帧。

图 9.72

（18）选择"花瓣层"，在第 30 帧添加关键帧，将影片剪辑元件 flower4 拖曳到舞台顶部，使用任意变形工具缩放它到适合的大小。最后在时间轴窗口设置帧频率为"12fps"，完成后的动画时间轴窗口如图 9.73 所示。

图 9.73

9.4 Flash 游戏

　　Flash 游戏是充分利用动作脚本强大交互性的一种 Flash 应用，能够实现复杂的游戏效果。例如，"开心网"中的"钓鱼"、"开心餐厅"等都是用 Flash 实现的。不过，交互性越强的游戏，需要的编程越复杂。本节介绍一个相对简单的 Flash 射击游戏，动画效果如图 9.74 所示。

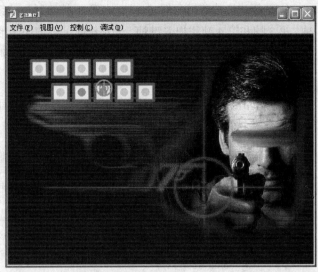

图 9.74

1. 准备工作

（1）新建 ActionScript 2.0 文档，保存为"game1"。

（2）导入位图和声音文件到库中备用。

（3）重命名"图层 1"为"背景层"，在库中将作为背景的位图拖曳到舞台，修改位图的大小与舞台大小相同，最后在第 110 帧添加相同帧。

（4）新建 3 个图层分别命名为"目标层"、"射击层"和"结束层"。

2. 准备动画素材

射击游戏动画所需的素材包括 3 个按钮元件、11 个影片剪辑元件和 2 个图形元件。

（1）新建按钮元件"circle"，在元件编辑窗口第 1 帧使用椭圆形工具绘制笔触为"无色"，填充为"灰色"，尺寸为 20×20 的圆形。

（2）在第 2 帧、第 3 帧和第 4 帧中添加关键帧，修改第 4 帧中图形填充色为"红色"，则按钮元件"circle"制作完成。

（3）新建按钮元件"play"，在元件编辑窗口输入红色文字"重新开始"，在第 2 帧添加关键帧修改文字颜色为"绿色"，按钮元件"play"制作完成。

（4）新建图形元件命名为"target"，绘制如图 9.75 所示的图形。

（5）新建按钮元件命名为"targets"，拖曳 10 次图形元件"target"到编辑区，将它们整齐排列，如图 9.76 所示。

左 图 9.75

+

右 图 9.76

（6）新建影片剪辑元件"n1"，在第 1 帧绘制与按钮元件"circle"相同的图形，在第 2 帧、第 3 帧和第 4 帧添加关键帧，分别修改关键帧中图形填充颜色为"绿色"、"黄色"和"红色"。在第 110 帧添加关键帧，单击第 1 帧，按"F9"键打开动作面板，输入如下代码。

```
stop();
```

（7）单击第 110 帧，输入代码：stop();，接着在库面板上右键单击"n1"，选择"直接复制"命令，分别将元件复制 9 次，并命名为 n2 ~ n10。

（8）新建图形元件"start"，将库中的"targets"按钮拖曳到编辑区正中心位置。

（9）拖曳"circle"按钮到编辑区，使其与 targets 按钮中的圆形对齐，选择按钮"circle"，在动作面板上输入代码。

```
on (release, rollOver) {
    tellTarget ("/aim") {
        gotoAndStop(2);
    }
}
on (press) {
    tellTarget ("/aim") {
        gotoAndStop(3);
    }
}
on (press) {
    tellTarget ("/n1") {
        play();
    }
}
```

（10）从库面板中拖曳元件"n1"到编辑区，选择实例"n1"，在属性面板"实例名称"框中输入"n1"为实例指定名称。

（11）将实例拖曳到与按钮"circle"重叠的位置，这样"靶子"制作完成。

（12）使用与步骤（9）~ 步骤（11）同样的方法制作其他"靶子"，不同的是在代码第 3 部分将实例名称修改为对应实例名称。

例如，制作第 2 个靶子时，设置按钮"circle"的代码如下。

```
on (release, rollOver) {
    tellTarget ("/aim") {
        gotoAndStop(2);
    }
}
on (press) {
    tellTarget ("/aim") {
        gotoAndStop(3);
    }
}
on (press) {
    tellTarget ("/n2") {
        play();
    }
}
```

将库中的元件"n2"拖曳到编辑区，并设置实例名称为"n2"以便使用。

此时图形元件"start"制作完成。

（13）新建影片剪辑元件命名为"aim"，在第 1 帧绘制图形，如图 9.77（a）所示；在第 2 帧添加关键帧绘制图形，如图 9.77（b）所示；在第 3 帧添加关键帧绘制图形，如图 9.77（c）所示。

 （a） （b） （c） 图 9.77

（14）分别单击第 1 帧、第 2 帧、第 3 帧，在动作面板中添加相同的代码。

```
stop();
```

（15）单击第 3 帧，将库中的声音文件拖曳到舞台。

3. 完善动画

（1）单击"目标层"，在第 10 帧添加空白关键帧，拖曳库中的"start"元件到舞台上，适当调整它的大小，如图 9.78 所示。

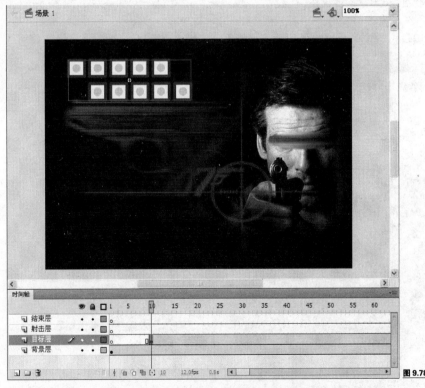

图 9.78

（2）单击第 100 帧添加关键帧，在第 10 帧 ~ 第 100 帧之间添加若干关键帧，移动这些关键帧中的"start"实例的位置，然后分别创建传统补间动画，最后删除第 100 帧之后的相同帧。

（3）单击"射击层"，在第 10 帧添加空白关键帧，拖曳库中的元件"aim"到舞台上，

单击第 10 帧，在动作面板上输入如下代码。

```
startDrag("/aim", true);
```

（4）在第 100 帧添加关键帧，选择第 100 帧，在动作面板中输入代码：stopDrag();，最后删除第 100 帧之后的相同帧。

（5）单击"结束层"，在第 100 帧添加空白关键帧，将库中的按钮"play"元件拖曳到舞台，在第 110 帧中添加关键帧，单击第 110 帧，在动作面板中输入如下代码。

```
stop();
```

（6）选择第 110 帧中的按钮"play"，打开动作面板，输入以下代码。

```
on (press) {
    gotoAndPlay(1);
}
```

（7）保存文档，最后完成的动画时间轴窗口如图 9.79 所示。

图 9.79